當代戲劇

馬森文集

戲劇是人類社會狀況和精神面貌的直接反映，

不同文化、社會結構、人際關係，便產生不同的戲劇。

Sen Ma

學術卷 10

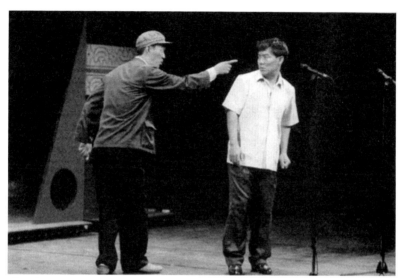

「表演工作坊」的《這一夜，誰來說相聲？》

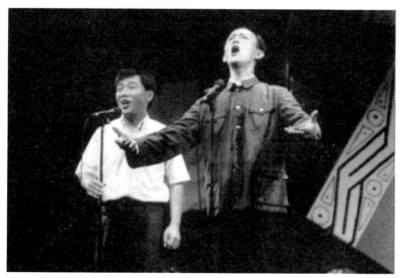

「表演工作坊」的《這一夜，誰來說相聲？》

「屏風表演班」的《民國78年備忘錄》

果陀劇團的《台灣第一》

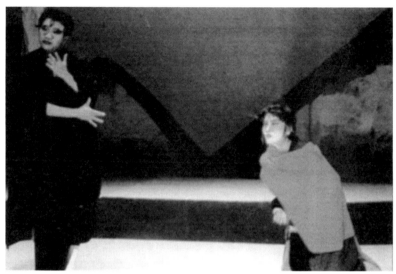

馬森的《花與劍》

馬森的《腳色》

姚一葦的《紅鼻子》

姚一葦的《紅鼻子》

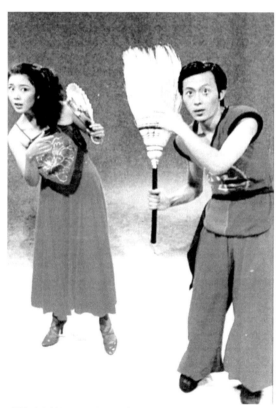

「蘭陵劇坊」的《荷珠新配》

「表演工作坊」的《西遊記》

「環墟劇場」的《童話世界II：人魚公主》

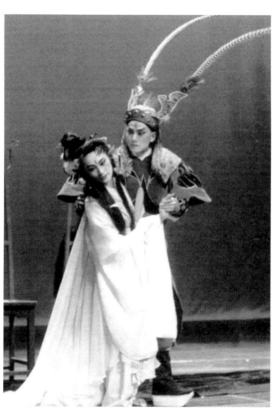

「當代傳奇劇場」的《王子復仇記》

秀威版總序

我的已經出版的作品，本來分散在多家出版公司，如今收在一起以文集的名義由秀威資訊科技有限公司出版，對我來說也算是一件有意義的大事，不但書型、開本不一的版本可以因此而統一，今後有些新作也可交給同一家出版公司處理。

稱文集而非全集，因為我仍在人間，還有繼續寫作與出版的可能，全集應該是蓋棺以後的事，就不是需要我自己來操心的了。

從十幾歲開始寫作，十六、七歲開始在報章發表作品，二十多歲出版作品，到今天成書的也有四、五十本之多。其中有創作，有學術著作，還有編輯和翻譯的作品，可能會發生分類的麻煩，但若大致劃分成創作、學術與編譯三類也足以概括了。創作類中有小說（長篇與短篇）、劇作（獨幕劇與多幕劇）和散文、隨筆的不同；學術中又可分為學院論文、文學史、戲劇史、與一般評論（文化、社會、文學、戲劇和電影評論）。編譯中有少量的翻譯作品，也有少量的編著作品，在版權沒有問題的情形下也可考慮收入。

有些作品曾經多家出版社出版過，例如《巴黎的故事》就有香港大學出版社、四季出版社、爾雅出版社、文化生活新知出版社、印刻出版社等不同版本，《孤絕》有聯經出版社（兩種版

本）、北京人民文學出版社、麥田出版社等版本，《夜遊》則有
爾雅出版社、文化生活新知出版社、九歌出版社（兩種版本）等
不同版本，其他作品多數如此，其中可能有所差異，藉此機會
可以出版一個較完整的版本，而且又可重新校訂，使錯誤減到
最少。

　　創作，我總以為是自由心靈的呈現，代表了作者情感、思
維與人生經驗的總和，既不應依附於任何宗教、政治理念，也不
必企圖教訓或牽引讀者的路向。至於作品的高下，則端賴作者的
藝術修養與造詣。作者所呈現的藝術與思維，讀者可以自由涉
獵、欣賞，或拒絕涉獵、欣賞，就如人間的友情，全看兩造是否
有緣。作者與讀者的關係就是一種交誼的關係，雙方的觀點是否
相同並不重要，重要的是一方對另一方的書寫能否產生同情與好
感。所以寫與讀，完全是一種自由的結合，代表了人間行為最自
由自主的一面。

　　學術著作方面，多半是學院內的工作。我一生從做學生到
做老師，從未離開過學院，因此不能不盡心於研究工作。其實學
術著作也需要靈感與突破，才會產生有價值的創見。在我的論著
中有幾項可能是屬於創見的：一是我拈出「老人文化」做為探討
中國文化深層結構的基本原型。二是我提出的中國文學及戲劇的
「兩度西潮論」，在海峽兩岸都引起不少迴響。三是對五四以來
國人所醉心與推崇的寫實主義，在實際的創作中卻常因對寫實主
義的理論與方法認識不足，或由於受了主觀的因素，諸如傳統
「文以載道」的遺存、濟世救國的熱衷、個人的政治參與等等
的干擾，以致寫出遠離真實生活的作品，我稱其謂「擬寫實主

義」，且認為是研究五四以後海峽兩岸新小說與現代戲劇的不容
忽視的現象。此一觀點也為海峽兩岸的學者所呼應。四是舉出釐
析中西戲劇區別的三項重要的標誌：演員劇場與作家劇場，劇詩
與詩劇以及道德人與情緒人的分別。五是我提出的「腳色式的人
物」，主導了我自己的戲劇創作。

　　與純創作相異的是，學術論著總企圖對後來的學者有所啟發
與導引，也就是在學術的領域內盡量貢獻出一磚一瓦，做為後來
者繼續累積的基礎。這是與創作大不相同之處。這個文集既然包
括二者在內，所以我不得不加以釐清。

　　其實文集的每本書中，都已有各自的序言，有時還不止一
篇，對各該作品的內容及背景已有所闡釋，此處我勿庸詞費，僅
簡略序之如上。

　　　　　　　　　馬森序於維城，二〇一〇年七月二十三日

前言[*]

　　最近十年來，小劇場在台省各地風起雲湧，掀起了前所未有的戲劇熱潮。具有活力與熱情的年輕的一代，不但走進了劇場，成為觀眾，而且走上了舞台，直接參加演出，使人覺得台灣的舞台劇真是一掃過去四十年的慘澹陰霾，終於步上了欣欣向榮的道路。

　　同時，專門從事現代舞台劇研究和訓練的科系也愈來愈多，培養出來的學生，已經開始從事劇運的推動，或加入研究和教學的行列。各大專學校也逐漸增開了現代戲劇的課程，使現當代的舞台劇不只是劇場的活動，而且像現代文學一樣，走入學院、課室，組成了人文學科的一環。

　　然而，也不容否認的，國內的有關現當代戲劇的著作非常稀少，主要的是因為這仍是一個等待開拓的嶄新的研究領域。我個人近年來在教學中，就深感有無法為學生開列適當的參考書目之苦。有時不得已借助於西方國家的著作，但對不熟諳外文的學生卻又是一層障礙。因此，才想到把這幾年發表過的有關現當代舞台劇的論文和劇評集成一冊，以為從事現當代戲劇研究的學者和從事劇場運動的青年朋友的參考。

　　本書共分四部分：第一部分「論當代戲劇」，主要收的是論文；第二部分「評當代演出」，容納的是劇評。前者提出了一

些現代和當代舞台劇值得鑽研的題目；後者則概括了最近幾年國內的重要演出。第三部分的「附錄」，是一次「當代劇場發展方向」的座談會，參加討論的都是目前從事戲劇研究和教學的學者和參與當代戲劇運動的人士。第四部分的「索引」完全是為了研究者查閱方便而編的。

本書除作者本人的論文和劇評外，也收入了兩篇作者同黃碧端教授的對談，一篇同李國修先生的對談。附錄的「當代劇場發展的方向座談會」原刊於1988年3月《聯合文學》第四十一期，今承黃教授、李先生和《聯合文學》的發行人張寶琴女士慨允將有關篇章納入本書，謹致謝忱。

以上三篇對談以及評《紅鼻子》的一篇〈虛實悲喜是人生〉是由《民眾日報》記者林秀美和陳淑真兩小姐記錄整理的，在此一併致謝。

作者十分感謝提供圖片的「當代傳奇劇場」、「表演工作坊」、「屏風表演班」、「蘭陵劇坊」、「優劇場」、「環墟劇場」、「果陀劇團」和國立藝術學院戲劇系，以及《中國時報》資料中心。

特別感謝徐秀玲和高桂萍兩位小姐在本書編輯和出版過程中所付出的時間和耐心。

最後謹以此書獻給為當代戲劇貢獻心力的年輕的一代。

作者謹誌1991年1月30日於台南

1　編按：本文為1991年台北時報文化出版此書時作者所寫。

目次

【附錄】

索引

論當代戲劇

當代劇場的二度西潮

　　戲劇是人類社會狀況和精神面貌的直接反映，因此不同文化和不同的社會結構、人際關係，便產生不同的戲劇。中國傳統的戲劇與西方戲劇差異極大，也正表現了中西文化之間和社會結構之間均距離遙遠。

　　但是自從1840年的鴉片戰爭開始，中國長久閉關自守的門戶屢屢為西方列強的堅船利砲所毀，以後中國的歷史便進入了一個與西方文化混融交流的時代。說是「混融交流」，可能並不十分正確，因為西方文化影響吾人者大，而吾人自十九世紀以降影響西方者至微，較嚴謹的說法，應該是中國文化遭受到西方強烈的衝擊以後，開始西化[1]。

　　在衣食住行的物質生活方面，西化的傾向已是有目共睹；在文化領域中，接受西方影響最顯著的，莫若文學（新文學運動）、音樂（西方的器樂和聲樂傳入中國，並在學院中取得主流的地位）和戲劇（新劇的產生）。

　　所謂「新劇」，也就是本世紀前半期在我國獲得相當發展，幾與傳統的國劇和地方戲平分秋色的「話劇」[2]。1906年末，我國留日的學生李息霜[3]、曾孝谷[4]等人組織了「春柳社」，演出了小仲馬的《茶花女》片段[5]。後又有留學生歐陽予倩[6]、吳我尊[7]等人繼續加入，演出《黑奴籲天錄》[8]。這批「春柳社」的社員歸

國以後，多半繼續從事戲劇活動，西方這種以「對話」為表演媒體的舞台劇，遂正式接引到中國。因為這種新型的戲劇有別於以「唱唸做打」為表現媒體的傳統戲劇，故名之為「話劇」。

　　除了企圖摻入傳統劇的素材和加染地方色彩而未能成功的「文明戲」[9]以外，一般話劇的演出方式，都大致遵從西方舞台劇既有的體制和規格；特別是受了十九世紀末期西方寫實劇的莫大影響，使中國三、四〇年代的話劇主流不論在表現的形式或內容取材上，都傾向於寫實主義。從當日幾位戲劇作家的風格來看，丁西林[10]、陳白塵[11]的喜劇、田漢[12]的浪漫劇和郭沫若的[13]歷史劇，雖然有一定的成績，但影響比較大的則是以曹禺[14]和夏衍[15]為代表的社會寫實劇。他們兩人的著眼點都在暴露當時的社會問題，寫作劇本時所採用的手法，諸如人物的塑造、舞台的語言、舞台的設計（那時流行劇作家在劇本中提示舞台設計），都盡量模擬現實生活（如曹禺的《雷雨》和《北京人》[16]）或用「人生橫切」的方式（如夏衍的《上海屋檐下》[17]），不出易卜生（Henrik Ibsen, 1828-1906）[18]和契訶夫（Anton Chekhov, 1860-1904）[19]等人所奠立的寫實劇的範圍。所可惜的是他們的寫實只能做到貌似，而未能真正達到寫實的目的，因此我稱其為「擬寫實主義的戲劇」[20]這也就是為什麼那時候的社會寫實劇今日看來並不具有十分寫實的力量。等而下之的，反倒流為一種公式化的表演，看來不像生活，而全然像在做戲。這一點，繼承了話劇的流風餘韻的電視劇可以供給我們具體的例證。

　　西方的寫實劇，雖然出現了不少傑出的劇作家和精彩的劇本，但本身也有相當的局限性。就當中國話劇發展的前期，在西

方至少有三個戲劇運動是不滿於寫實主義和自然主義的戲劇表現形式，直接起而與之對抗的：一個是早於1890年就已在法國巴黎的「藝術劇院」（Théâtre d'Art）由保羅・福特（Paul Fort, 1872-1960）發動的「象徵主義戲劇」（Le théâtre symboliste）[21]；另一個則是二〇年代盛行於德國的表現主義（expressionism）的戲劇運動[22]；第三個也是發生在德國的「史詩劇場」（epic theatre）[23]。

　　象徵主義的戲劇後來由呂尼包埃（Aurelien-marie Lugné-Poë, 1869-1940）[24]在「藝術劇院」繼續發展，並把該劇院重新命名為「作品劇院」（Théâtre de l'Oeuvre）。象徵主義的戲劇的要旨是捨棄生活的表象，著眼在精神的層面。在對話上也不取日常用語，而注重修辭與詩化。象徵主義的重要劇作家首推比利時的梅特林克（Maurice Maeterlinck, 1862-1949）[25]。梅氏深受法國象徵派詩人馬拉美（Stéphane Mallarmé, 1842-98）和魏赫嵐（Paul Verlaine, 1844-96）[26]的影響，他的劇中人物沒有自己的個性，只是詩人內在生命的象徵。後來在愛爾蘭詩人葉慈（William Butler Yeats, 1865-1939）[27]的劇中更加強了這種傾向。象徵主義在歐美的影響相當廣闊，像蘇聯的安椎耶夫（Leonid Ardreyev, 1871-1919）[28]、奧國的霍夫曼索（Hugo van Hofmannsthal, 1874-1929）[29]，愛爾蘭的辛格（John Millington Synge, 1871-1909）[30]和奧加塞（Sean O'Casey 1880-1964）[31]，以及美國的奧尼爾（Eugene O'Neill, 1888-1953）[32]都曾寫過象徵主義的戲劇。

　　表現主義作為一種戲劇運動，肇始於1910年左右的德國，由凱塞（Georg Kaiser, 1878-1945）和陶勒（Ernst Toller, 1893-1939）的劇作啟其端[33]。表現主義的戲劇是對寫實主義一次有力的反

動，目的不在表現外在的實況，而在探索內在的心理真實。表現主義的劇作家多半本身都是詩人，利用戲劇的形式來宣揚一己的見解，帶有非常主觀的成分。由於勇於表現病態的心理，在舞台設計和服裝、化妝上均有與之配合的突出的強烈色調，故有人嘗言表現主義的戲劇是舞台設計者的戲劇。在德國以外最能代表表現主義戲劇的劇作首推美國的奧尼爾，他的《瓊斯皇帝》（Emperor Jones）和《毛猿》（Hairy Ape）是眾所周知的具有代表性的表現主義的作品。

　　「史詩劇場」首先由德國導演皮斯加特（Erwin Friedrich Max Piscator, 1893-1966）[34]在二〇年代的初期發展成型，續則由劇作家布雷赫特（Bertolt Friedrich Brecht, 1898-1956）[35]在創作與理論上均予以發展和充實，終於形成現代劇運動中的一大流派。「史詩」一詞曾為亞里士多德用來與「悲劇」並舉，認為史詩與悲劇一樣也是以莊嚴的韻文表現嚴肅的主題，其相異處乃在史詩採用敘述的形式，且不受戲劇的時間限制[36]。皮斯加特和布雷赫特等人在二〇年代所推出的戲劇，即是搬演一段段不遵從傳統戲劇結構的情節，甚至可以中斷戲劇的連續性，以便摧毀觀眾的幻覺，目的在阻止觀眾的情緒介入，而保持冷靜的理智。布雷赫特且由此發展出「疏離」的理論（Theory of alienation）。因為史詩劇場強調觀眾的理性批判，所以主題因此多指向社會及政治問題，很具有現世性。典型的史詩劇是皮斯加特製作根據托爾斯泰的小說改編的《戰爭與和平》[37]。皮氏也是首用幻燈片及影片與演員同時演出的導演。布雷赫特則創作了不少史詩劇，如《伽利略的一生》（1937-9）、《勇敢母親及其子女》（1938-9）、《四川的

女人》（1938-41）、《灰闌記》（1943-5）[38]等，雖說這些劇作
不一定完全符合他的理論。

　　因為二、三〇年代的社會寫實劇在中國的發展正方興未艾，
三〇年代後期中國又進入了抗日戰爭，已不能維持與西方世界的
正常文化交流。抗戰勝利以後，緊接著是內戰和國府的撤退來
台，所以其間中國的話劇運動並未受到西方這三個戲劇運動的直
接波及[39]。但也不能說全無影響，如戰後演出的陳白塵的《陞官
圖》，在舞台布景和服裝設計上就採取了類似表現主義的誇張風
格。民國38年以後，台灣與大陸的戲劇發展則分道揚鑣，大不相
同了。

　　在中國大陸上，1949年後即奉〈毛澤東在延安文藝座談會上
的講話〉[40]為文藝創作的最高指導方針。戲劇的創作與演出自然
也不能例外，完全遵從「政治第一，藝術第二」的原則，成為工
農兵服務及階級鬥爭的有效工具。中國大陸在外交與文化交流上
與西方國家實質上隔絕幾達三十年之久，在意識形態上視西方的
任何文化活動皆為資產階級的墮落現象；因此戲劇的發展不免陷
入孤立停滯的狀態，既無從創新，也無能使原有的社會寫實劇繼
續向前發展。大陸的話劇運動，在創作上便不免重複「擬寫實主
義」的老套，在表演方法上則墨守蘇聯導演斯坦尼斯拉夫斯基
（Konstantin Sergeyevich Stanislavsky, 1865-1938）[41]的舊規。直到七
〇年代，大陸上才輸入了布雷赫特「史詩劇場」的作品，那主要
還是因為布雷赫特被視為馬克思主義者的關係。

　　在台灣，雖處於不同的情況，卻遭遇到類似的問題。遠在
日治時代，早已有日語話劇的演出，光復後也曾演出過台語話

劇。其間的發展情況，呂訴上的《台灣電影戲劇史》和焦桐最近的一篇文章〈光復前後的台灣劇運〉裡曾有所描述[42]。但是我們知道，在大陸的話劇運動，主要是以北京語作為舞台語言（請參閱本書〈舞台語言的問題〉與〈再談舞台語言的問題〉兩文），其他以方言演出的「新劇」，被視為「文明戲」一類，沒有得到發展。因此，光復以後台灣的話劇，也以國語作為舞台語言，使當日國語尚不純熟的本地話劇愛好者無法參與。焦桐文章中提到1946年12月由歐陽予倩率領的「新中國劇社」曾來台北公演《鄭成功》、《牛郎織女》、《日出》、《桃花扇》四戲，但很快就返回大陸。國府撤退來台的前二十年，話劇運動並沒有在台灣順利地展開。幸好大陸來台的前輩作家，像鄧綏甯、王紹清、李曼瑰、姚一葦、丁衣、吳若、鍾雷等都有劇作問世，使軍中、學校等業餘劇團不致無戲可演。至於社會上的職業劇團，除「新南洋」、「大華」、「紅樓」短時間的演出後，則無以為繼。原因是多方面的：

第一、以國語為媒介語的話劇在台灣本沒有基礎。三、四〇年代成名的劇作家和劇人多半是左傾的急進分子，隨國府撤退來台的數目至微。

第二、在台雖沒有「座談會上的講話」作為指導方針，但卻有反共抗俄戰鬥文藝的框框，對劇本的演出又有事先送審的制度，因此也不可能允許作家在舞台上自由揮灑，更不易批評時事。

第三、以國語為媒介語言的「話劇」在台灣缺乏觀眾基礎。

因為這種種的原因，除了一些軍中劇隊和學生的劇社之外，幾乎沒有商業的或民間地方的「話劇」活動。

　　這種現象恐怕一直到民國56年李曼瑰倡導成立了民間團體的「中國戲劇中心」從事民間戲劇組訓、聯絡、出版的活動，才有所改變[43]。但小劇場運動在台灣的真正展開，則是民國69年「蘭陵劇坊」演出《荷珠新配》成功以後的事。從民國69年到今天，這八年間台灣的劇場運動進入了一個嶄新的階段，呈現了與前極不相同的面貌。

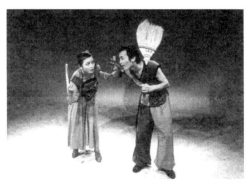

《荷珠新配》（左為劉靜敏，右為李國修）。

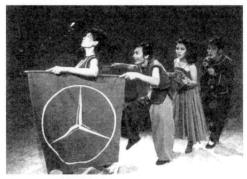

民國69年「蘭陵劇坊」演出的《荷珠新配》為
台灣小劇場運動之濫觴。

自國府撤退來台以後的將近四十年，台灣與大陸最大的歧異是台灣不曾陷入孤立的閉關自守的境地。台灣對外的交流雖然有很長的一段時間幾乎是單線的，在經濟與文化上仰賴美國者至巨，西方對台灣的文化衝擊卻也竟因此而綿綿不絕。六〇年代經濟起飛之後，不旋踵台灣已達到富裕國家之林。物質生活的充裕，教育的日漸普及與提高，都是促使文化開花的有利條件。在這種情形之下，戲劇運動自然也就具有了再生的機運。然而目前的戲劇卻又一度遭遇到縱的繼承或橫的移植的兩難局面。三、四〇年代的劇作因為政治的原因在台灣遭受禁絕的命運，固然成為縱的繼承的一大障礙，但是話劇的形式卻並未真正中斷[44]。其所以不易繼承，恐怕還是因為早期貌似寫實的「擬寫實主義」劇作本身的乏力，以及在時空上無能適應今日台灣觀眾的要求。民國69年後活躍在本地劇壇的學人和劇人多半是繼續向西方取經回歸的留學生。近年來許多小劇場的創辦人和活躍分子也多半都有到國外進修的機會[45]。如此，要想不接受西方劇場的影響，不進行橫的移植，也戛戛乎其難了。

那麼西方國家這些年來在劇場運動土又有些什麼新潮流呢？如果我們從國府遷台的1949年說起，至少有四個潮流或多或少地影響到今日我們劇場運動的發展。

第一就是大盛於五、六〇年代的「荒謬劇場」（Theatre of the Absurd）。「荒謬劇場」之名乃來自1961年艾斯林（Martin Essiln）出版的一本書[46]，研究的對象是五〇年代一批用法文寫作的劇作家的作品，其中最具代表性的劇作家是尤乃斯庫（Eugène Ionesco, 1912- ）[47]、貝克特（Samuel Beckett, 1906-1989）[48]和讓・惹

奈（Jean Genet, 1910-86）[49]。這幾位劇作家的作品不盡相同，但是有些共同的特色，就是他們都受過存在主義哲學的影響[50]，把人生看作是荒謬的，無意義可言；且相信語言的無力和溝通的不可能，因而放棄傳統的戲劇形式，以錯亂而不合邏輯的對話或以完全的沉默來顯示人與人的無能溝通以及人生處境的荒謬。在尤乃斯庫的劇中，人物沒有個性，是一些可以互相替代的符號[51]。道具反倒提升到重要的位置，例如在《椅子》（les Chaises）中，舞台上充滿了椅子，在《阿美迪》（Amédée）中的屍體不停地長大，都象徵了世界逐漸物化的傾向。劇中也沒有亞里士多德所重視的「情節」[52]。因為這樣的戲劇與傳統的戲劇反其道而行，所以尤乃斯庫稱之謂「反戲劇」（anti-théâtre）。貝克特在1952年寫了《等待哥多》（En attendant Godot）[53]，也是齣沒有劇情的戲。人物的對話非常瑣碎，無發展可言；第二場幾乎完全是重複第一場的情景和動作，兩場的等待都落空。這樣等待一個莫須有的「哥多」，也不過是劇中人在生活的百無聊賴中一種暫時自慰的遊戲。這齣戲可說具體地顯示出存在主義對人生處境的詮釋。此後，貝克特的戲，如《結局》（Fin de partie）[54]、《最後的錄音帶》（la Dernière bande）[55]、《快樂的日子》（Oh! les beaux jours）[56]等，無不在透露人生的荒謬與無望。當然作者的用意乃在勇於面對他所揭露的人生之真相，故在無望之中含蘊著一股震攝人心的力量。一個人如果敢於面對如此無奈的處境，焉能不滋生更大的生活勇氣？在形式上，貝克特卻一步步簡化到《非我》（Not I）中的一張嘴[57]和只有三十秒鐘的《呼吸》（Breath）[58]，可說把荒謬劇的形式推到了極致；作為一種劇型，已沒有再向前發展的

餘地了。惹奈的戲在表現的形式上雖然不像尤乃斯庫和貝克特那麼否定語言和人物，但所展示的也是在世上疏離的人及欠缺經得起追究的人生意涵。其實，「荒謬劇場」不但在否定傳統劇場的形式和意旨，同時也在借否定傳統劇場來否定前此人們對人生的視境。所以「荒謬劇場」的影響不僅是戲劇的，也是哲學與人生的。英國的品特（Harold Pinter, 1930-2008）[59]和美國的奧比（Edward Albee, 1928-）[60]也都寫過同一種血脈的戲劇。

　　「荒謬劇場」以外，對現代劇場影響最大的另一股潮流恐怕要數法國劇人安東男・阿赫都（Antonin Artaud, 1896-1948）的「殘酷劇場」（théâtre de la cruauté）[61]了。阿赫都早已於1948年去世，生時長時住在精神病院[62]，戲劇的生涯並不順利，他的影響是在死後才漸漸擴展開來。他的影響之所以得到擴展的原因，主要因為他遺留下一系列有關「殘酷劇場」的理論著作。法國的加利瑪（Gallimard）出版社從1956年起到1967年止，陸續出版了阿赫都七冊全集。其中最重要的是在1964年重印收在全集第四冊中的《劇場與其替身》（le Théâtre et son double）一書。這本書中除了作者的自序，有十三篇有關劇場的論著，包括一篇關於峇里戲劇的文章、一篇東西方戲劇比較的文章、一篇〈戲劇與殘酷〉、兩篇〈殘酷劇場〉的宣言、一篇有關殘酷的通訊[63]。

　　什麼是「殘酷劇場」呢？簡言之，即是在舞台上搬演殘酷的事件，特別是肉體的痛苦。在阿赫都看來，沒有人可以對肉體的痛苦無動於衷。面對著肉身的暴力折磨，觀眾的全部神經系統都會變得銳敏起來，因而更容易接受情緒的波動。阿赫都繼承了亞里士多德的理論，也主張通過殘酷事件所引發的恐懼與憐憫，

可以使觀眾的情緒獲得淨化的效果[64]。與亞里士多德不同的是阿赫都認為達到淨化的效果，不能專靠舞台上的語言，必須靠舞台上的行動；不能訴諸觀眾的理性，而必須觸動觀眾的感性，所以最能打動觀眾感官的殘酷行動也最能達成淨化情緒的目的[65]。因此，對戲劇「場面」的重要性，阿赫都得出與亞里士多德適得其反的結論。亞里士多德在悲劇六要素中把戲劇場面看作是最不重要的，認為上乘的悲劇即使不經過演出，也同樣可以收到引起恐懼和憐憫使情緒淨化的目的[66]。阿赫都卻以為只有通過戲劇演出時間的耳聞和目擊，才能觸動觀眾的感官，因而引發恐懼和憐憫，完成淨化的效果。

正因為阿赫都強調感官的效能，因而不信任語言的作用。二十世紀以前的傳統戲劇無不仰仗劇中人的言詞對話，其文學性遠超過戲劇性，也就是說理性凌駕於感性之上。阿赫都以為就理性之特長而論，小說和任何教科書本都勝過戲劇多多，真正的劇作家則應該透過戲劇的形式來呈現。阿赫都所謂的戲劇形式，指的是劇場，而不是劇本。他以為一種新戲劇的形式，必須在舞台的空間中發展出來，而不是在書齋中構思成的稿本，然後再強加在舞台上。新戲劇的語言應該包括舞台的空間中所可呈現的一切，諸如演員的肢體動作、表情、聲音、燈光、音效、布景、道具、服裝、化妝等等，並不只限於演員口中所講的話[67]。阿赫都的理論可以說指向了一種「整體劇場」（total theatre）的方向。阿赫都的立意自然並非要取消劇中的言詞對話，而是要求言詞必須附屬於舞台演出的要求，不可凌越其上[68]。對阿赫都而言，新舞台語言是舞台上所有可呈現的具體事物，有別於演員口中的言詞。

這種語言旨在打動觀眾的感官，而非如口中之言詞之訴諸觀者之思考理智。為了加強演者與觀者之間的溝通，阿赫都提倡模仿東方劇場的特點，不採用寫實主義劇場所習用的三面牆的舞台，最好把全部劇場都看作演出的空間。阿赫都的理想劇場莫如工廠的車間或倉庫，不需要裝置固定的布景，演員可以在觀眾的四周演戲，而觀眾也可以隨時移動觀賞的位置和角度[69]。

在這種觀點下，自然逐漸形成一種反既成劇本的傾向。阿赫都嘗言：

> 我們不演寫就的劇本，我們只根據一些熟知的題材、事件或著作，在舞台上直接發展出來。[70]

他這種作法對現代劇場的影響至為巨大。

要明瞭阿赫都對當代劇場之所以影響特大，必須先瞭解阿赫都本身所接受的影響。在戲劇的功用方面，他繼承了亞里士多德的理論，認為悲慘事件之重現具有淨化情緒的作用。現代心理分析學的理論也支持了此一觀點。在戲劇的表現形式上，阿赫都則深受東方戲劇的影響，特別是峇里的戲劇[71]。他把世界上的戲劇分作兩類，認為西方的戲劇從希臘悲劇起，直到近代的寫實劇，都是文學性的戲劇，而東方的戲劇才是戲劇性的戲劇[72]。所以他說西方的傳統戲劇太依賴言詞的解說，只能算是戲劇的影子或替身[73]。在戲劇的創作上阿氏很重視潛意識和無意識的開拓[74]。他在1924年參與了布雷東（André Breton, 1896-1966）[75]所領導的超現實主義團體，一直到1927年都跟超現實主義的作家來往密切。超

現實主義的作家正是把潛意識和無意識視為主要靈感泉源的一群人。

　　雖然阿赫都融會了東西方戲劇的傳統，又富有開拓獨創的精神，生前的作品並不多，而且只根據「殘酷劇場」的理論演出過一齣完整的戲，那就是根據前人的作品改編的《桑塞家史》（les Cenci）[76]。這是發生在文藝復興時代義大利的一樁真實的亂倫悲劇，其中充滿了人性的殘酷與乖謬。這齣戲在當時的影響並不大，影響大的反倒是在他死後別人根據他的理論所搬演的戲劇。譬如1962年英國導演皮特・布魯克（Peter Brook, 1925-）[77]以「殘酷劇場」之名在倫敦演出的德國作家皮特・魏斯（Peter Weiss, 1916-）的劇作〈馬哈／薩德〉（Marat/Sade）就曾轟動一時[78]。當代美國的劇場和波蘭導演葛羅托夫斯基（Jerzy Grotowski, 1933-）所倡導的「貧窮劇場」（Poor Theatre）都深受阿赫都的影響[79]。

　　葛羅托夫斯基的「貧窮劇場」是影響當代劇場的另一撥勢力。在以殘酷事件激動觀者的感官上，葛氏深受阿赫都的啟迪，但在演出的方式上卻大異其趣。阿赫都傾向「整體劇場」，葛羅托夫斯基除了仰賴演員的肢體動作和情緒的舒放控馭以外，取消了劇場中所有構成戲劇效果的物質陪襯，像布景、道具、燈光、服裝、化妝等都成了不必要的事物。按照「貧窮劇場」的理論，如此不但更易於彰顯戲劇中最基本的要素——演員的技藝，同時也會挖掘出此一技藝的深厚內涵。葛羅托夫斯基對演員的定義是：「演員是一個公開地呈獻其軀體的人。」[80]所以在他的觀念中，演員是不該以謀利為目的的，否則便與娼妓無異。演員所

追求的除了藝術的境界外，也有精神的境界。借助所扮演的角色，一個演員所探研的是隱藏在我們日常偽裝的面具之後的事物，挖掘出人格的核心，然後像祭神的犧牲般將其暴露出來。所以演員在表演的情況中，就如神巫下神一般，進入無我的狀況，是一種完全的自我呈現[81]。這種表演方式傾向於要求觀眾在心理上具有同樣自我暴露的準備，使演出猶如一場集體的心理分析醫療過程[82]。這恐怕是使「貧窮劇場」遠離了以娛樂為主要導向的戲劇的原因。但是「貧窮劇場」的理論與實踐給予當代的西方劇場莫大的刺激；特別是在演員的訓練方面，其影響是有目共睹的。

　　最後要談的是美國正在發展中的劇場運動。在西方的文化中，歐洲雖然常常是新思潮和新觀念的發源地，但美國的社會不獨對歐洲的文化現象非常敏感，其本身比起歐洲來，也更為活躍而多變。紐約的外百老匯和外外百老匯經常有實驗性的演出和嘗試。瑪麗娜（Judith Malina）和倍克（Julian Beck）所領導的「生活劇場」（Living Theatre）[83]盛行於六〇年代；柴肯（Jonseph Chaikin）的「開放劇場」（Open Theatre）繼之放棄劇院與劇本，提倡群體即興創作[84]；約翰・凱基（John Cage）所倡導的「偶發演出」（happenings）[85]也採取擺脫劇院和劇本的方式。目前方興未艾的則是柴史奈爾（Richard Schechner)發動的「環境劇場」（Environmental Theatre）[86]，選擇街頭、車站、山崖、水濱作為演出的場所，目的不但要改變傳統劇場的表演方式，以反劇本、反敘事結構的姿態出現，而且立意要把戲劇從中產階級的娛樂圈中帶出來，走向廣大的群眾。

一九七八年美國演出的「環境劇場」《太平洋某處》
（*Somewhere in the Pacific*）。

六〇年代紐約演出的前衛劇場《喔！加爾各答！》。

　　由於現代資訊傳播的迅速快捷，也由於當下台灣的戲劇工
作者多半是甫自西方歸來的留學生，以上所言當代西方所發展的
戲劇潮流都迅速地傳遞到本地。台灣的小劇場運動，如從民國69
年「蘭陵劇坊」演出《荷珠新配》算起，其後數年出現了「方
圓」、「小塢」、「筆記」、「湯匙」等劇團，都帶有十足的

實驗性質。民國73年，香港的「進念二十面體劇團」來台北演出了前衛性的《列女傳》和《百年孤寂》[87]，除了追求形式的架構外，也具體地顯示了反劇本和反敘事結構的表演形式。這次的演出對一般觀眾恐怕沒有留下什麼印象，但給台灣的劇場工作者卻帶來了相當的刺激。

「蘭陵劇坊」，作為台灣小劇場的主力，在《荷珠新配》之後，演出一系列風格別具的佳作，例如69年的《貓的天堂》、70年的《影》、71年的《懸絲人》、《社會版》、《那大師傳奇》、72年的《演員實驗教室》、《冷板凳》、大型史劇《代面》、73年的《摘星》、74年的《謝微笑》、《今生今世》、《九歌》、75年的《家家酒》、76年的《一條蜿蜒的河流》、77年的《明天我們空中再見》、《黎明》、78年的《螢火》和79年的《戲螞蟻》。

最近的幾年，除了賴聲川所領導的「表演工作坊」演出了具有娛樂價值的《那一夜，我們說相聲》、《暗戀桃花源》、《圓環物語》、《西遊記》等外，值得注意的是在台北又冒升了兩個前衛性的劇團：一個是淡江大學學生組織的「河左岸」，另一個是台大學生組織的「環墟」。前者於74年6月在淡水大田寮一所普通公寓演出了《我要吃我的皮鞋》；75年4月、10月和12月分別在「淡江大學實驗劇場」、「新象小劇場」和「蘭陵劇場」演出了《闖入者》；76年5月和7月分別在「新象小劇場」和「皇冠小劇場」演了《兀自照耀著的太陽──I》和《兀自照耀著的太陽──II》；76年3月在三芝鄉錫板海邊演出了《拾月──在廢墟十月看海的獨白》；77年10月在「蘭陵劇場」演出《無座標

「蘭陵劇坊」73年推出的《摘星》。

「環墟劇場」76年10月在三芝鄉錫板海邊演出
《拾月——丁卯記事本末》。

島嶼——「迷走地圖」序》，78年7月，演出了表現「性與政治
暴力」的《在此地注視容納逝者之域》。後者於74年7月於「雲
門實驗劇場」演出了《永生咒》、75年2月在同址演出了《十五
號半島：以及之後》、8月在「新象小劇場」演出了《舞台傾
斜》、76年2月在「皇冠小劇場」演出了《家中無老鼠》、5月
在「台北市立美術館BO2展覽室」演出了《流動的圖象構成》、

6月在「台大視聽小劇場」演出了《對於關係的印象》、7月在「新象小劇場」演出了《奔赴落日而顯現狼》、9月在「皇冠小劇場」演出了《被繩子欺騙的慾望》、10月在三芝鄉錫板海邊演出了《拾月──丁卯記事本末》、12月在「蘭陵劇場」演出了《星期五／童話世界／躲貓貓》、77年10月在同址演出了《零時61分》，78年2月演出了《我醒著而又睡去》、《木樨香》、《方塊舞》、3月和5月分別演出了《搶救台灣森林》和《五二〇事件》。

　　從以上兩個新生劇團的演出劇目如此頻繁看來，這兩個團體的創作力是非常旺盛的。但是如果分析這兩個劇團創作的靈感泉源和對戲劇的理念，不是來自西方的文學名著，就是以上所言「殘酷劇場」和「貧窮劇場」的影響[88]。其前衛性可以說是西方一些前衛劇場衝擊的餘波。譬如說拋棄文學劇本、反對敘事結構、放棄對話而以肢體、聲音和意象的符號代替，都是西方現代劇場實驗的形式。

　　西方現代劇場的影響也見於我們正規的戲劇教學中；例如76年12月在「國家劇院實驗劇場」上演的由鍾明德和馬汀尼執導的藝術學院戲劇系的年度製作《馬哈／台北》，就是根據皮特・魏斯的《馬哈／薩德》改編而來。《馬哈／台北》並非忠實於原著的改編，但是拋棄對話、反對敘事結構、強調音樂、聲音、肢體和舞台具體形象的語言則是繼承了阿赫都「殘酷劇場」的理論與方法。

　　隨著政治空氣的日漸開放，禁忌的日漸縮小，「表演工作坊」演出了充滿暗示的性動作和政治笑話的《開放配偶──非

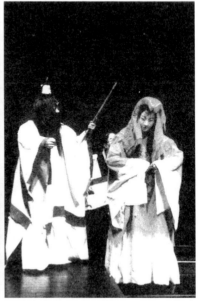

上左：「表演工作坊」的《暗戀桃花源》（中為李立群）。
下左：《開放配偶——非常開放》充滿了暗示的性動作和政治笑話（右為
　　　李立群）。
　右：「優劇場」的《溯——鍾馗系列第一部：鍾馗之死》。

常開放》（1988）兩岸關係的《回頭是彼岸》和《這一夜，誰
來說相聲？》（1989）以及改編的劇本《今之昔》（1987）、
《非要住院》（1990）等。逐漸走向職業劇場的「屏風表演
班」推出了以喜劇及歌舞取向的《婚前信行為》、《三人行不
行》、《傳與本紀》、《民國76年備忘錄》（1987）、《西出陽
關》、《沒有「我」的戲》、《拾月——拾日譚》、《三人行不
行II——城市之慌》（1988）、《變種玫瑰》、《半里長城》、
《愛人同志》、《民國78年備忘錄》（1988）、《從此以後，她

台灣小劇場受西方前衛劇場相當大的影響。

們不再去那家COFFEE SHOP》和《港都又落雨》（1990）。新
組成的「果陀劇團」演出了美・奧比的《動物園的故事》（*The
Zoo Story*）、改編自元雜劇的《兩世姻緣》（1988）、美・懷爾
德（Thornton Wilder, 1897-1975）的《小鎮》（*Our Town*）改編
的《淡水小鎮》、自創的《燈光九秒請準備》、《台灣第一》
（1989）及《雙頭鷹之死）（1990）。另一個新組成不久的劇團
「臨界點劇象錄」演出了探索同性戀問題的《毛屍》和幾乎全裸
演出的《夜浪拍岸》（1988）、突破政治禁忌的《亡芭彈予魏京

生》、《割功送德——長鞭四十哩》、環保意識的《搶救台灣森
林》（1989）。以田野訓練為主的「優劇場」，演出了《地下室
手記浮士德》、《那年沒有夏天》（1988）、《重審魏京生》、
《溯——鍾馗系列第一部：鍾馗之死》（1989）、《溯——鍾馗
系列第二部：鍾馗返鄉探親記——中國民間儺堂戲、地戲大展》
（1990）。政治解嚴與黨禁解除，都是促生文化精神解放的有利
先決條件。西方現代劇場的多樣的風潮，正好為當下的台灣劇場
提供了具體而有效的樣版。

　　由以上所述目下台灣正在發展中的小劇場現象看來，繼承早
期話劇傳統者至為微小，接受當代西方戲劇潮流的影響則至為巨
大。我們在本文的開始已經說過，二十世紀是中國文化在遭受到
西方強勢文化的強烈衝擊後，不得不進行一種痛苦蛻變（西化）
的時期。這種西化的過程，在不同的時期雖有遲速之別，但迄未
停止。本世紀初，西方的寫實劇移植到中國，慢慢在形貌上中國
化，而成為中國的一個新劇種。但中間有很長的一段時間中國大
陸與西方的文化交流阻絕，而台灣因為不同的原因劇場沒有獲得
正常的發展。一直到1980年以後，同樣的移植又再度開始，先是
在台灣的小劇場首先接引進當代西方劇場的理念與方法，繼則中
國大陸也受到波及[89]。高行健的《野人》和《彼岸》很明顯地受
到了西方現代劇場的影響[90]。不過這兩度的西潮東漸，前後遙隔
七十年，所移植的內容和形式已大相懸殊。早期的話劇到了今日
雖然已顯出僵滯的疲態，但是卻已經浸潤了中國的氣味，今日的
前衛劇場所帶有的濃厚的西洋氣息，大概也會像早期的話劇一樣
在歲月的陶熔下會逐漸轉化為中國的風味。

　　戲劇是整體文化之一環。人類學中補充「進化論」（evolutionism）的「擴散論」（diffutionim）說明了過去看似獨立發展的文化體系多半或多或少地因接受外來的影響而變更其原有的形貌。在交通發達、資訊快捷的今日，沒有一種文化可以不受外來的影響而獨立發展。中國文化之無能維持原貌毋寧是一種正常而自然的事。但是接受外來的影響並不意味著對自我文化傳統的完全棄絕。原有文化與外來文化的混融恐怕是一個不能避免的現象。由是觀之，中國未來的戲劇，應像未來中國文化現象一樣，是會在西化的外衣中再重現中國精神的吧！

<div style="text-align: right">

1988年3月作

1990年10月修訂

</div>

1　或用「現代化」一詞代替「西化」，然二者的涵義雷同。「現代化」是由歐美國家啟其端的，我國到目前為止的「現代化」不過是踏著歐美國家和比我國西化較早的日本的腳步前進而已。

2　早期一般人對移植而來的這種以對話為主的新劇種，或稱「新劇」，或稱「文明戲」，或稱「話劇」。後來因為「文明戲」發展成一種中西合璧的形式，才把按照西方舞台劇規格的戲劇叫作「話劇」，以便與「文明戲」區分開來。可參閱洪深《中國新文學大系・戲劇集》之〈導言〉（上海良友圖書公司・1935）。

3　李息霜（1880-1942），原名李岸，又名哀，號叔同，息霜為其字。天津人，世家出身，留日習美術。歸國後曾與蘇曼殊、柳亞子等組織「南社」。後遁入空門，號弘一法師。死後葬揚州。

4　曾孝谷，四川人，曾住在北平多年，會唱京戲。在日習美術，為息霜好友。除演劇外，亦曾編寫劇本。

5　《茶花女》（la Dame aux camélias）舞台劇是小仲馬（Alexandre Dumas fils, 1824-95）根據他自己的同名小說改編的劇本，首演於1852年巴黎。「春柳社」於1907年初在日本東京神田區中國青年會為賑濟中國徐淮水災演出《茶花女》第三幕，由李息霜飾茶花女，曾孝谷飾亞猛的父親，唐肯飾亞猛。詳情可參閱《中國話劇運動五十年史料集1907-1957》（北京・中國戲劇出版社・1958）。

6　歐陽予倩（1889-1962），湖南瀏陽人，十五歲留學日本，1907年參加「春柳社」，演出《黑奴籲天錄》。1911年回國，組織「新劇同志會」，先後在上海、蘇州、杭州等地演出。後又組織「春柳劇場」，成為中國話劇運動的主力分子。

並習演京戲，自寫劇本。亦曾從事電影工作。大陸淪陷後，曾任中共文聯副主席、中國戲劇家協會副主席、中央戲劇學院院長等職。出版有《歐陽予倩劇作選》、《自我演戲以來》、《歐陽予倩選集》等。

7　吳我尊，留日學生，與歐陽予倩同時參加「春柳社」，演出《黑奴籲天錄》。

8　《黑奴籲天錄》是曾孝谷根據美國作家史托夫人（Mrs. Harriet Elizabeth Beecher Stowe, 1811-96）的反黑奴制小說《湯姆叔叔的小屋》（Uncle Tom's Cabin, 1852）改編（所據蓋為林紓所譯之中譯本）。

9　有關「文明戲」，可參閱歐陽予倩〈談文明戲〉一文，在《中國話劇運動五十年史料集》第一輯中。

10　丁西林（1893-1974），原名丁燮林，江蘇泰興縣人。早年留英攻物理、愛好文學、藝術。1923年寫出第一齣獨幕喜劇《一隻馬蜂》，後陸續寫了《親愛的丈夫》、《酒後》、《北京的空氣》、《壓迫》等一連串獨幕戲，風格溫存、幽默。以後又寫過兩本四幕喜劇《等太太回來的時候》和《妙峰山》，似乎不及他的獨幕劇。先後曾任北京大學和中央大學教授，中共當政後，曾任文化部副部長、中國科學技術協會副主席、中國戲劇家協會常務理事等職。著有《丁西林劇作選》。

11　陳白塵（1908-95），原名陳增鴻，江蘇淮陰縣人。1925年開始寫作，先後肄業於「藝術大學」、「南國藝術學院」，並曾任店員、職員、中小學教員。1932年因共黨嫌疑被捕入獄，在獄中創作多種短篇小說和獨幕劇。抗戰前夕發表《石達開的末路》、《太平天國第一部：金田村》。抗戰時在重慶、成都從事戲劇活動，並寫出了多幕劇《魔窟》、《亂世男女》、《秋收》、《大地回春》、《結婚進行曲》、《歲寒圖》、《陞官圖》等。1946年在上海參加電影工作，與人合撰電影劇本《幸福狂想曲》、《烏鴉與麻雀》。1949年後曾任中共上影藝術委員會主任、上海文化局藝術處處長、全國作協、劇協、影協理事。文化大革命時受到迫害。1977年出版諷江青的歷史劇《大風歌》，並曾將魯迅的《阿Q正傳》改編為舞台劇及電影。

12　田漢（1898-1968），湖南長沙人，曾就讀於長沙師範學校，酷愛民間戲曲。1914年留學日本，寫出劇本《環球璘與薔薇》。1921年與好友郭沫若、郁達夫、成仿吾、鄭伯奇等組織「創造社」。在《創造》季刊發表劇作《咖啡店之一夜》、《獲虎之夜》、《名優之死》等。後創辦「南國劇社」、「南國藝術學院」、「南國電影劇社」，並先後主編《南國周刊》、《南國月刊》等雜誌。1930年參加「左翼作家聯盟」，組織左翼劇社。以後的幾年，發表了一連串的劇作《第五號病室》、《亂鐘》、《月光曲》、《回春之曲》、《洪水》、《蘆溝橋》等。抗日戰爭爆發後，投身於抗戰戲劇運動，並寫作歌曲最著名的有由廣耳譜曲的〈義勇軍進行曲〉，後為中共採為國歌。中共當政後，曾任文化部戲曲改革局局長、藝術事務管理局局長、中國戲劇協會主席、中國文聯副主席等職。文化大革命時受到殘酷的迫害，死於獄中。出版有話劇劇本《田漢劇作選》、《麗人行》、《文成公主》及京劇劇本《謝瑤環》。

13　郭沫若（1892-1978），原名郭開貞，號鼎堂，以筆名行。四川樂山縣人。1914年中學畢業後即赴日本留學，1918年入日本九州帝國大學醫科，但性好文學，開始寫詩，出版詩集《女神》，成為中國最早的新詩人之一。繼之創作話劇《卓文君》、《王昭君》和《聶嫈》。1921年回國後與友人郁達夫、成仿吾等組織「創造社」，並發行《創造》季刊。旋又回日本，修完帝大醫科，但於1923年返國後，斷然放棄行醫，專事文學。1926年南下，出任中山大學文學院長。同年投入北伐軍，任政治部副主任。1927年參加南昌暴動，被緝，流亡日本，遂從事中國古代史及甲骨文之研究，頗有創見。抗日戰爭爆發後回國，主編《救亡日報》，

並出任軍委政治部第三廳廳長和文化工作委員會主任。此時創作了《棠棣之華》、《屈原》、《虎符》、《高漸離》、《南冠草》、《孔雀膽》六個多幕史劇。1949年後，出任中共全國文聯主席、政務院副總理、中國科學院院長、政協全國委員會副主席等職。又創作史劇《蔡文姬》、《武則天》及史學著作《奴隸制時代》、《文史論集》等。靠他的聲譽和為人機警，逃過了文革之劫。死後出版有《沫若文集》十七卷。

14　曹禺（1910-96），原名萬家寶，湖北潛江人，生於天津市。上南開中學時，即參加「南開新劇團」，演出易卜生的《娜拉》。為了專修西洋文學，在南開大學二年級時轉考入清華大學西洋文學系。1933年完成處女作多幕劇《雷雨》，翌年在北京的《文學季刊》上發表，引起戲劇界的震撼。1935年完成《日出》，繼之以《原野》和《北京人》，奠定了曹禺重要劇作家的地位。抗戰時期寫了多幕劇《蛻變》，並把巴金的小說《家》改編為舞台劇。1949年後，出任中共全國戲劇家協會副主席、北京市文聯副主席、北京人民藝術劇院院長等職。文革時曾降為該劇院門房。文革前後曾出版了劇作《膽劍篇》、《明朗的天》和《王昭君》，水準大不如前。

15　夏衍（1900-94），原名沈端先，浙江杭州人。幼年曾做過染房店學徒。1914年入浙江省立甲種工業學校，畢業後以公費留學日本，入明治專門學校學電工技術。1927年因參加日本工人運動被逐回國。1929年與馮乃超、鄭伯奇等人組織「藝術劇社」，提出無產階級戲劇口號，並與魯迅等組左翼作家聯盟。1932年任明星電影公司編劇顧問，編寫電影劇本。1936年創作《秋瑾傳》、《上海屋簷下》等多幕劇。抗戰時期完成了《心防》、《愁城記》、《法西斯細菌》、《芳草天涯》等劇作。中共當權後，出任文化部副部長。文革時受鬥爭，入獄。

16　研究中國現代戲劇的學者，多指出曹禺的《雷雨》曾受到易卜生的《群鬼》影響，而《北京人》則受到契訶夫的影響，特別是《伊凡諾夫》一劇。

17　《上海屋簷下》表面上遵從「人生橫切」（a slice of life）的主張，但在意識上卻灌注了作者主觀的看法。

18　易卜生，挪威劇作家，為西方現代戲劇的奠基者。他的主要劇作被視為寫實主義戲劇的典範，但後期作品則逐漸傾向象徵主義。代表作有《皮爾‧金特》（Peer Gynt, 1867）、《社會棟樑》（Pillars of Society, 1875-7）、《槐儸家庭》（A Doll's House, 1878-9，又譯作《娜拉》）、《群鬼》（Ghosts, 1881）、《人民公敵》（An Enemy of People, 1882）、《野鴨》（The Wild Duck, 1884）、《海達‧蓋布勒》（Hedda Gabler, 1890）。

19　契訶夫，俄國劇作家、短篇小說家。他亦被視為寫實主義的代表作家。代表作品有《伊凡諾夫》（Ivanov, 1887）、《海鷗》（The Seagull, 1898）、《凡尼亞舅舅》（Uncle Vanya, 1890）、《三姐妹》（The Three Sisters, 1901）、《櫻桃園》（The Cherry Orchard, 1904）等。

20　有關「擬寫實主義」，請參閱本書作者〈中國現代小說與戲劇中的擬寫實主義〉一文，收在《馬森戲劇論集》，民國74年爾雅出版社出版，頁347-372。

21　保羅‧福特，法國導演兼劇院經理，於1890年在巴黎創建「藝術劇院」（Théâtre d'Art），一反安端（André Antoine, 1859-1943）的「自由劇院」（Théâtre Libre）的寫實風格，倡導象徵主義，首先放棄寫實的布景，企圖使戲劇抽象化。但他在「藝術劇院」的工作只支持了兩年。

22　表現主義戲劇，於1920年代盛行於德國。究其來源，前人咸認為受了瑞典劇作家史特林堡（August Strinber, 1849-1912）後期劇作的影響。像他的《夢幻劇》（The

Dream Play）明顯地把夢境中的邏輯和行動轉化入戲劇中。《魔鬼朔拿大》（The Ghost Sonata）中的人物真幻難分。另外一個來源則多半來自於第一次大戰後從瑞士回歸的達達主義（Dadaism）的景從者。在這個多方的影響下，德國的戲劇通過大膽地使用象徵性的布景和服裝，極力追求陰暗的心理現象。晚期的德國表現主義戲劇，利用同樣的技術呈現社會的一般場景，比前期集中於個人之心象者視野較為擴大。

23　史詩劇場為布雷赫特、皮斯加特等人所倡。布雷赫特認為「史詩劇場」的特點乃在此種戲劇並不訴求於觀眾之感性，而訴求於觀眾之理性。

24　呂尼包埃，法國演員兼戲院經理，原在「自由劇場」演出，後來加入保羅‧福特的「藝術劇院」。在1892年他接管了「藝術劇院」，並改名為「作品劇院」。直到1929年，均身兼導演和主要演員。其間，既演出易卜生、史特林堡的寫實劇，也演出象徵劇。梅特林克的戲即首演於此。

25　梅特林克，以法文寫作的比利時詩人及劇作家，以寫象徵和傳說的主題著稱。他在一篇戲劇論文〈日常生活中的悲情〉（The Tragic in Everyday Life）中，提出戲劇重要性不在行動中的角色，而在人的靈魂間的交互關係的主張。他早期的劇作在取材上開了後世「荒謬劇」的先河。代表作有《裴里亞和梅里散德》（Pellias et Mélisande, 1892）、《莫娜‧凡娜》（Monna Vanna, 1902）、《青鳥》（l'Oiseau bleu, 1908）、《未婚夫妻》（les Fiancailles, 1922）等。

26　馬拉美，法國象徵派的代表詩人，代表作有《一隻野獸的下午》（l' Après-midi d'un faune）。魏赫嵐，法國詩人，作品以富有節奏和音樂性著稱。

27　葉慈，愛爾蘭詩人與劇作家，民族主義者，自幼酷愛戲劇，以創建愛爾蘭國族劇院為志旨，在葛雷高勒夫人（Lady Gregory）協助下終於成功，並自任導演。一生除詩作外，劇作將近三十齣，風格近似梅特林克，屬象徵派。1923年獲諾貝爾文學獎。代表作有《心嚮往之境》（The Land of Hearts' Desire, 1894）、《星中來的獨角獸》（The Unicorn from the Stars, 1907）《綠盔》（The Green Helmet, 1908-10）、《庫楚嵐之死》（The Death of Cuchulain, 1938）等。

28　安椎耶夫，俄國劇作家，與高爾基（Maxim Gorky, 1868-1936）友善。雖然也寫過寫實的作品，但最具代表性的卻是象徵劇，如《人之生》（Life of Man, 1906）、《吃耳光的人》（He Who Gets Slapped, 1914）。因有悲觀的傾向，為革命後的蘇聯政權所不喜，但頗受英美的觀眾與批評家看重。

29　霍夫曼索，奧國詩人和劇作家，以浪漫詩意的戲劇著稱。代表作有《傻子與死》（Der Tor und der Tod, 1893）、《平常人》（Jedermann, 1912）等。

30　辛格，愛爾蘭劇作家，愛爾蘭本土戲劇運動的先驅之一，成功地嘗試以愛爾蘭方言入戲。因早卒，只留下六本劇作，其中以《西方的紈褲子》（The Playboy of the Western World, 1907）最著。

31　奧加塞，愛爾蘭劇作家，開始時以系列的都柏林貧民區為題材的辛辣喜劇贏得聲譽。他早期的寫實手法後來漸轉化為象徵風格。代表作有《紫塵》（Purple Dust, 1940）、《給我的紅玫瑰》（Red Rose For Me, 1946）、《尼德神父的鼓》（The Drums of Father Ned, 1956）等。

32　奧尼爾，美國著名劇作家，所寫劇本甚夥，有寫實的，也有象徵主義與表現主義的。1936年獲諾貝爾文學獎。代表作有《瓊斯皇帝》（Emperor Jones, 1920）、《毛猿》（The Hairy Ape, 1922）、《榆樹下的慾望》（Desire Under the Elms, 1924）、《長夜漫漫路迢迢》（Long Day's Journey into Night, 1940-41）等。

33　凱塞，德國表現主義的劇作家，代表作品有《從黎明到午夜》（Von Morgens bis

Mitternachts, 1916）。陶勒，也是德國表現主義的劇作家，作品有《機器破壞者》（*Die Maschinenstürmer*, 1922）《殘眉》（*Der deutsche Hinkemann*, 1923）等。

34　皮斯加特，德國導演，原來是奧國名導演潤哈德（Reinhardt）的追隨者，與布雷赫特合作倡導以戲劇改革社會，逐漸形成「史詩劇場」。曾在德、俄、美諸國從事戲劇工作，以把托爾斯泰的《戰爭與和平》搬上舞台著稱。

35　布雷赫特，德國劇作家、戲劇理論家、詩人。早期受表現主義戲劇很深的影響，後來思想傾向馬克思主義，故主張戲劇應以改造社會為旨歸。建立「疏離理論」（Theory of alienation），主張戲劇訴求的對象是觀眾的理智，而非情緒。1933年希特勒當權，布雷赫特逃離德國，在北歐和美國等地寄居多年，直到1947年應東德政府之邀返國主持「柏林人劇院」。主要作品有《伽利略的一生》（*Das Leben des Galilei*, 1937-9）、《勇敢母親及其子女》（*Mutter Courage und ihre Kinder*, 1938-9）、《四川的女人》（*Der gute Mensch von Sezuan*, 1938-41）、《灰闌記》（*Der kaukäsische kreidekreis*, 1943-5）等。

36　見亞里士多德《詩學》第五章：喜劇之出現·史詩與悲劇之比較。

37　皮斯加特製作的史詩劇《戰爭與和平》於1955年首演於柏林。

38　布雷赫特的《灰闌記》乃根據元人李行道所作之《包待制智賺灰闌記》改編。

39　歐陽予倩的〈戲劇改革之理論與實際〉中曾言：「歐洲的戲劇有許多派別，從古典主義以至於表現主義，各有各的一種精神。我們對於這許多派別，應當持怎麼一種態度？卻是一個問題。據我的意見，以為現在應當注意寫實主義！」（見洪深《中國新文學大系戲劇集導言》所引）當時的劇人並不太注意寫實主義以外的西方戲劇流派。

40　毛澤東〈在延安文藝座談會上的講話〉雖然是1942年5月講的，但為中共文藝界奉為全國的主臬則是1949年以後的事。幾乎沒有一個文藝工作者不奉行講話中的要點，諸如「為工農兵服務」、「向群眾學習」、「普及重於提高」等。如有相反的言論，勢必遭到無情的整肅和迫害，胡風一案就是典型的例子。

41　斯坦尼斯拉夫斯基，俄國導演和演員。於1888年創立「文藝社」，又於1898年與丹欽科（Nemirovich Denchenko）成立「莫斯科藝術劇院」，成功地搬演了契訶夫的劇作。他訓練演員的方法重視心理的揣摩與生活化的模擬，以便達到逼肖真實生活中人物的目的。除俄國外，他對歐美戲劇界的影響也很大。他的《演員自我修養》在1937年就介紹到中國，1942年又出版了他的《我的藝術生活》中譯本。葛一虹在〈俄羅斯·蘇聯戲劇在中國傳播的三十年：1919-1949〉一文中說：「中國戲劇界對斯坦尼斯拉夫斯基體系的學習從來是很熱烈的。在抗日戰爭時期，重慶和桂林兩地都曾展開過關於斯坦尼斯拉夫斯基體系的討論……」（見《中國話劇運動五十年史料集二編》1976版）他的影響對中國的早期導演和演員也持久不衰。

42　呂訴上：《台灣電影戲劇史》，台北，銀華出版部，1961年9月出版。焦桐：〈光復前後的台灣劇運〉刊1990年6月《台灣文學觀察雜誌》第一期。

43　參閱吳若、賈亦棣著《中國話劇史》（行政院文建會民國74年出版）頁232-236。

44　台北經常有業餘性的演出。

45　例如胡耀恆、黃美序、賴聲川、吳靜吉、石光生、汪其楣、楊萬運、戴維揚、鍾明德等都是留美學戲劇歸國的學人。「蘭陵」的金士傑、卓明、劉靜敏等也都曾到國外見習。

46　艾斯林著《荒謬劇場》（*The Theatre of the Absurd*），Penguin Books, 1961。

47　尤乃斯庫，出生在羅馬尼亞但用法文寫作的劇作家（母親為法國人）。從語言的乏力和人與人間的無能溝通著眼，寫出了《禿頭女高音》（*la Cantatrice chauve*,

1948），《教訓》（la Leçon,1951），《椅子》（les Chaises, 1951）等一連串獨幕劇。也曾寫過多齣多幕劇，如《阿美迪》（Amédée, 1953），《犀牛》（Rhinocéros, 1958）等。論者皆以為尤乃斯庫為「荒謬劇場」最具代表性的作家。

48　貝克特，以法文寫作的愛爾蘭劇作家。先寫小說，如《墨爾菲》（Murphy, 1938），《莫洛伊》（Molloy, 1951）等均未引起注意，直到1953年的《等待哥多》（En attendant Godot）一劇出，才引發了廣泛的討論。以後較重要的作品有《結局》（Fin de partie, 1957），《快樂的日子》（Oh, les beaux jours, 1961）等。獲1969年諾貝爾文學獎。晚期的作品則愈來愈自我否定。

49　讓・惹奈，法國小說家、劇作家、詩人。身世奇特：生為娼妓棄嬰，青年時代經過男娼和竊手的生涯，在獄中時開始寫作。沙特（Jean-Paul Sartre, 1905-80）稱其為「演員與殉道者」。所作劇作歸入「荒謬劇場」，曾受阿赫都「殘酷劇場」巨大影響。代表作有《婢女》（les Bonnes, 1947），《陽台》（le Balcon, 1957），《黑人》（les Nègres, 1959），《屏風》（les Paravents, 1961）等。

50　特別是沙特和卡繆（Albert Camus, 1913-60）的影響。

51　例如《禿頭女高音》中馬丁夫婦在劇終取代司密斯夫婦。

52　亞里士多德在《詩學》第六章中，列舉悲劇之六要素為：情節、性格、詞令、思想、場面、歌曲，並言其中以情節最為重要。

53　《等待哥多》有兩場，但後一場完全重複前一場之動作，無情節發展之可言，在形式與結構上均打破了傳統戲劇的要求。

54　《結局》中人們永遠走不出一間屋子，父母年老則丟棄在垃圾桶中。

55　《最後的錄音帶》中只有一個演員，聲音則來自錄音帶中播出的據說是劇中人年輕時代的聲音。

56　《快樂的日子》中的女主人一開始已土埋半身，劇終時只剩頭部可見。全劇是女主人在這種情況下的「樂觀」的獨白。

57　《非我》寫於1972年，舞台上呈現的只有一張嘴和一個聽者的面孔。

58　《呼吸》原在1969年應戴南（Kenneth Tynan）之邀為《Oh! Calcutta!》一劇在紐約演出而寫。此劇曾於是年在英美兩地演出，一呼一吸，據說象徵人的一生。對貝克特的研究，專書甚多。主要的可參考Martin Esslin, The Theatre of the Absurd, Penguin Books, 1961; Martin Esslin (ed.), Samuel Beckett, A Collection of Critical Essays, Prentrce-Hall, 1965; Deirdrs Bair, Samuel Beckett, A Biographu, Picador, 1978.

59　品特，英國演員、劇作家。其作品被視為「荒謬劇」一派。代表作品有《生日宴》（The Birthday Party, 1958）、《看房人》（The Caretaker, 1960）、《回家》（The Homecoming, 1965）、《昔日》（Old Times, 1971）、《無人地》（No Man's Land, 1975）等。

60　奧比，美國劇作家，早期作品也屬於「荒謬劇場」。代表作有《動物園的故事》（The Zoo Story, 1958），《美國夢》（American Dream, 1961），《誰怕吳爾芙？》（Who's Afraid of Virginia Woolf? 1962）、《微妙的平衡》（A Delicate Balance, 1966）等。

61　安東男・阿赫都，法國演員、導演、劇作家、戲劇理論家。早期（1924-27）參與法國詩人布雷東所領導的超現實主義運動。1927年創立「阿弗雷德・惹黑劇場」（Théâtre Afred Jarry），除演出超現實主義劇作外，也演出了根據他的「殘酷劇場」的理論製作的《桑塞家史》（les Cenci, 1935）。1937年因精神失常住進精神病院，翌年出版戲劇理論重要著作《戲劇與其替身》（le Théâtre et son double）。1946年離開精神病院，兩年後即去世。「殘酷劇場」的主要認知基礎乃在阿赫都認為戲劇的作用在解放觀眾在潛意識中的壓抑的力量。他的影響，除了透過理論

著作外，也直接影響了法國幾個重要的劇人，像巴侯（Jean-Louis Barrault）和布蘭（Roger Blin）都曾參與過《桑塞家史》的演出，後來都成為法國重要的導演。

62 從1937到1946年，共有九年之久。

63 尚無中譯本，有英譯本：*The Theatre and Its Double*, translated by Victor Corti, London, John Calder, 1977。不過，此譯本中刪掉了作者的〈序言〉（〈戲劇與文化〉）和兩篇文章：〈煉丹術的戲劇〉（le Théâtre alchimique）和〈關於語言的通信〉（Lettres sur le langage）。

64 關於阿赫都的戲劇理論除了參閱他的全集外，亦可參閱Eric Sellin, *The Dranmatic Concept of Antonin Artaud*, The University of Chicago Press, 1975。此書對阿赫都的理念介紹分析至為詳盡。亞里士多德有關悲劇可以引起恐懼與憐憫，使觀眾情緒淨化的理論，見亞氏《詩學》第六章。

65 關於強調感性，參閱《戲劇及其替身》一書。

66 亞里士多德在《詩學》第六章中云：「悲劇之效果不通過演出與演員亦可能獲得。」（見姚一葦譯註《詩學箋註》頁69，台灣中華書局，民75年）

67 見阿赫都〈演出與形而上學〉（la Mise en scène et la métaphysi-que）在《戲劇與其替身》中。

68 見阿赫都〈東方戲劇與西方戲劇〉（Théâtre oriental et thèatre occidental）在《戲劇與其替身》中。關於「整體劇場」的討論，則在〈戲劇與殘酷〉（le Théâtre et la cruauté）一文中。

69 見阿赫都〈殘酷劇場／第一次宣言〉（Le théâtre de la cruauté〔premier manifeste〕），在《戲劇與其替身》中。

70 同前。

71 《戲劇與其替身》中，阿赫都有一整章討論巴里的戲劇（見「Sur le théâtre balinais」）。

72 見阿赫都〈東方戲劇與西方戲劇〉。

73 故名其書為《戲劇與其替身》，乃言真正的戲劇在東方。

74 潛意識（the subconscious）和無意識（the unconscious）為佛洛伊德（S. Freud）和榮（Carl Jung）在心理分析中所用的名詞。意指人的意識層面以下在清醒時無法觸感到的層面。

75 布雷東，法國超現實主義運動的奠基者。1924年，發表〈超現實主義宣言〉，代表作品有《通話的花瓶》（les Vases communicants, 1932）、《瘋狂的愛情》（l'Amour fou, 1937）等。

76 《桑塞家史》在阿赫都之前，法小說家司坦達爾（Stendhal）和英詩人雪萊（Shelley）都曾拿來做為寫作的題材，阿赫都即取材前兩人的作品。

77 皮特・布魯克，英國著名莎劇導演，受阿赫都影響很大。

78 皮特・魏斯，德國戲劇家，曾寫小說並導演電影，但其最有名的作品為1964年完成的《在薩德侯爵導演下由沙抗頓精神病院病人演出的馬哈的被迫害和被謀殺的故事》（Die Ermordung des Jean-Paul Marat, dargestellt von der Truppe des Marquis de Sade im Irren haus von Charenton〔Persecution and Assassination of Marat as Performed by the Inmates of the Asylum of Charenton Under the Direction of the Marquis de Sade〕），簡稱《Marat/Sade》，首演在柏林，繼在倫敦上演，由皮特・布魯克導演，採取「殘酷劇場」的方法，贏得極大的成功，使此劇成為國際間聞名的劇作。

79 葛羅托夫斯基，波蘭導演，出身於俄導演斯坦尼斯拉夫斯基的訓練方法，但自從在波蘭創建「戲劇實驗室」（Experimental Laboratory Theatre）之後，即著重提升演

員的技能，去除舞台裝置、服裝、化妝、燈光等陪襯效果，故稱其劇場為「貧窮劇場」（Poor Theatre）。其所受阿赫都的「殘酷劇場」影響之深刻，可參閱葛氏所撰〈他不完全是他自己〉（He Wasn't Entirely Himsalf）一文，收在《趨向一個貧窮劇場》（Toward a Poor Theatre）一書中（Denmark, Odin Teatret, 1968）。

80　見葛氏的一篇訪問稿〈戲劇的新約〉（The Theatre's New Testament），收在《趨向一個貧窮劇場》中。

81　同上。

82　葛羅托夫斯基除了對演員的高度要求外，對觀眾的要求也很高。在〈戲劇的新約〉一文中，他曾說：「我們所關注的觀眾是那些具有真正精神的需要且真正希望通過面對表演而分析自我的人。」

83　「生活劇場」為美國導演瑪麗娜和舞台設計倍克於1947年創立的一家外百老匯劇場。從此時到1964年期間成為美國前衛劇場的中心之一。此劇場著重在演員的即興創作。1964年遭遇到財務困難，遂遷至歐洲，在法國和英國巡迴演出，直到1969年。表演的方式走「殘酷劇場」路線。參閱Theodore Shank, American Alternative Theatre, The Macmillan Press, 1982, p.p. 9-37.

84　「開放劇場」為柴肯於1963年所創。柴肯本為「生活劇場」之演員，除即興創作外，把表演的重心從角色移到演員身上，因此特重演員的心理和生理訓練。十年中，訓練重於演出，但也上演了《蛇》（The Serpent）及《終站》（Terminal）等名劇。參閱Theodore Shank, American Alternative Theatre, p.p. 39-49.

85　約翰‧凱基，新音樂的試驗者，用隨便偶然聚合的聲音，加以試驗，並與「生活劇場」合作進行過動作偶發的試驗。

86　柴史奈爾，原為紐約大學教授，因熱中於表演理論，於1967年組成「表演組」（The Performance Group），做「環境劇場」的實驗，即以自然的環境作為演出的場所。皮特‧修曼（Peter Schumann）的「麵包和木偶劇場」（Bread and Puppet Theatre）和七〇年代加州的「蛇劇場」（Snake Theatre）均做同樣環境劇的嘗試。參閱Theodore Shank, American Alternative Theatre, p.p. 91-122，及Richard Schechner, Environmental Theatre, New York, Hawthorn Books,1973。

87　「進念二十面體」所演出的《百年孤寂》，與哥倫比亞小說家賈西亞‧馬奎茲（Gabriel Garcia Marquez）的小說《百年孤寂》並無直接關係。

88　參閱「河左岸」和「環墟」劇場所發表的〈一個工作的記錄〉、〈落實與歷程〉及〈劇場尋走在環墟與河左岸之間──一次對話的記錄（1988年9月28日）〉。

89　我在倫敦大學執教時，曾應邀於1980-81年赴天津的「南開大學」和北京的「北京大學」等講授西方現代戲劇。1985年，大陸《劇本》雜誌刊出我的劇作《弱者》，並介紹我的劇作為「中國現代的荒誕劇」，《弱者》並由南京市話劇團演出。

90　高行健為大陸現代派的作家，現居巴黎。劇作有《絕對信號》（1982）、《車站》（1983）、《野人》（1985），並出版《現代小說技巧初探》一書（1981）。他的劇作《彼岸》曾刊於1988年3月號《聯合文學》41期，並於1990年6月由國立藝術學院在台北演出。除高行健以外，魏明倫的川劇《潘金蓮》和錦雲的話劇《狗兒爺涅槃》也均受西方現代劇場的影響，因此目前大陸的話劇也開始蛻變了。

當代劇場的中國精神

　　最近幾年，國內所推出的現代舞台劇，不管是商業上獲得
成功的作品（像賴聲川的《那一夜，我們說相聲》），或前衛性
的演出（像「進念二十面體」的《百年孤寂》、「環墟劇場」的
《被繩子欺騙的慾望》），還是學院的製作（像藝術學院戲劇系
的年度作《馬哈／台北》），都似乎遠離了以寫實主義為主流的
我國早期的話劇形式；有些戲甚至沒有一句對話，已經不該再使
用「話劇」這個名稱。細察當代舞台劇演出所具有的特徵，諸如
「反書寫的文學劇本」、「反敘事結構」、「變更舞台位置」、
「降低對話的重要性」，無不是近代西方的前衛劇場實驗過或正
在追求的一些經驗。因此，如果說早期的「話劇」是第一度的西
潮東漸，那麼這幾年我們的劇場所表現的應該是第二度的西潮東
漸[1]。

　　我們先不要因此情感用事地暴跳起來，認為我們的現代劇場
一直都在東施效顰，或更進一步指責有人在鼓勵這種傾向。事實
上，事物的演變，是受了歷史環境的複雜影響，非個人的能力所
可左右。從本世紀初話劇從西方移植到中國以後，雖然表面上看
來有些人在倡導或鼓吹些什麼，但大潮流是從西方接引一個新劇
種來豐富我國已有的戲劇傳統。即使有東施效顰的現象，也是大
勢所趨，非個人之力所可抵擋。被民族自尊挑動起來的熱情，雖

然可以發洩一時的自卑鬱結，但終於事無補，徒增一番阿Q的氣苦而已。真正應該做的是面對這一種既成的現象，心平氣和地加以研究和檢討。

首先我們應該找出以上所說當代劇場所表現出來的諸般特徵的來源。如果我們檢查一下近代及目下歐美的實驗性及前衛性劇場，諸如波蘭葛羅托夫斯基（Jerzy Grotowski）的「貧窮劇場」（Poor Theatre）、英國導演布魯克（Peter Brook）的包括「殘酷劇場」（Theatre of Cruelty）在內的種種實驗[2]，美國的「生活劇場」（Living Theatre）、「開放劇場」（Open Theatre）、「環境劇場」（Environmental Theatre）、「結構工作坊」（The Structuralist Workshop）等，會發現他們都具有同類的特徵。而這些西方實驗劇場的靈感來源，據他們當事人的自白或是由我們觀察所得，都可以上溯到法國劇人安東男·阿赫都（Antonin Artaud）身上。

做為一個戲劇工作者（導演兼演員），阿赫都的影響可能只及於法國一地（他的兩位景從者Jean-Louis Barrault和Roger Blin都成為法國當代著名的演員和導演），但做為一個戲劇理論家，自從加利瑪（Gallimard）出版社於1956至1967年出齊了他的七冊全集之後，他的影響可說已無遠弗屆。

阿赫都在生時所提倡的戲劇，他自己定名為「殘酷劇場」（le théâtre de la cruauté）。對於悲慘事件之表現，自是承襲了兩千年前亞里士多德在《詩學》中的見解，即認為悲劇可以激發觀者的憐憫與恐懼進而獲得情緒的淨化。此外另一個重要的特徵，就是反書寫的文學劇本。從這一點出發，阿赫都主張把劇中的對

話壓低到與肢體語言、舞台裝置、燈光、效果、服裝、化妝等同的地位。他也嘗試改變原有鏡框式舞台的形式。另一點值得注意的是，亞里士多德在悲劇六要素中強調「情節」，而忽視「場面」；阿赫都反其道而行，認為「場面」絕對重於「情節」，因而可以說埋下了後來反敘事結構的種子。

阿赫都主要的戲劇理論，見於他的《戲劇與其替身》（*le Théâtre et son double*）一書。這本書中，除了蒐集有關「殘酷劇場」的理論篇章外，並且介紹了東方的戲劇；特別是峇里的戲劇，闢有專文探討。他認為東方戲劇的優點正在於其不附庸於文學，而自成一種獨立的表演藝術，故他稱東方的戲劇是真正的戲劇，對比之下西方的戲劇只是戲劇的影子或替身而已。

如果我們檢視我國的傳統戲劇，元雜劇和明傳奇具有相當的文學價值，不過我們並無法確定在元明時代演員的技藝一定不及劇作重要。到了有清一代，逐漸發展成的「京戲」，毋庸諱言，表演的技藝遠重於劇作。在皮黃戲中，具有文學性的劇本非常罕見，演員卻是演出的靈魂。觀眾到戲院去看梅蘭芳或馬連良的戲，並不知道劇本出自何人之手，不像在西方去看莎士比亞或易卜生的戲，演員的姓名反倒常為人忽略。這是東西方戲劇的一大差異。過去，我們常以未曾出現偉大的文學性劇作而自卑，而今居然有西方的戲劇理論家偏偏說沒有文學性的劇本不但不是缺點，反倒是東方戲劇的長處！

最近幾年，本地劇場這種「反書寫的文學劇本」的傾向，是因為自我體認到我國傳統戲劇的優點而予以發揚？還是接受了西方當代劇場的影響使然？據我的觀察，後者的可能性較大，也

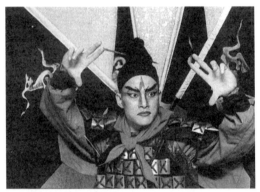

中國劇場中演員是演出的靈魂（《慾望城國》中
的吳興國）。

《那一夜，我們說相聲》取材自我國民間藝術。

就是說這一代劇場工作者的表現，並非襲自我國的傳統戲劇，而
是向西方當代實驗劇場學習而來。東方的影響，轉一個彎又回到
東方。

　　這樣轉折傳遞，是否就該使當代劇場的工作者以未能直接薪
傳祖蔭而感到慚愧？當然不必！原因是我們正處在一個向西方取

經的時代，事事都向西方學習，戲劇何能獨獨例外？在這樣的一種大環境中去厚責戲劇工作者不該向西方劇場取經，不但毫無意義，也為大勢所不許。

肯於學習他人的長處，並非一件壞事；在學習他人中保有一份反省的精神，則絕對是一件好事。我寫這篇文章的目的就是企圖引起大家的反省；既然西方人能發現我國傳統戲劇的優點，我們自己為什麼不能發現呢？除了不以劇本為重而以演員的表演技藝為中心的特點以外，我們傳統的戲劇還有些什麼別的長處？這才是值得我們今日來思考的問題。

敏感的年輕人也早已感到了這種需要。「蘭陵劇坊」的《荷珠新配》就是取材自國劇的「荷珠配」。賴聲川的《那一夜，我們說相聲》也取材自我國的民間藝術。剛剛成立的「果陀劇團」在演出了一齣相當精彩的美國荒謬劇──《動物園的故事》──以後，第二齣戲《兩世姻緣》則由元雜劇中的關漢卿的《緋衣夢》、王實甫的《西廂記》、鄭光祖的《倩女離魂》和喬吉的《兩世姻緣》四本戲改編而來。這齣戲改編得雖說不算十分成功，但賣座相當不錯。觀眾當然以二十上下的青年為主。我在現場的觀察中發現，越是接近國劇的道白和身段的段落，就越能引起觀眾的熱烈反應，此亦足見我們的年輕觀眾在潛意識中並未忘情於傳統戲劇，或是先天上就繼承了具有欣賞傳統戲劇的因子，才會有這樣的一種反應。

對我國戲劇的未來，我一向抱持樂觀的看法。我們今日所處的地位，並非像香港一般，被殖民者強加於頂一種異質文化的帽子，而是自發自願地去學習他人的優點，具有相當的選擇空間。

所以我並不擔心我們當代的劇場向西方取經；事實上我們本體的中國精神依然存留在那裡，就是居心拋卻，也無能擺脫得開。我們早期的「話劇」，在開始時曾被目為異端，但不旋踵竟發展成中國的一個新劇種。今日的劇場，雖然再度感染了西潮，又焉能完全脫離中國精神？何況在這次的西潮之中也暗藏著東方戲劇的種子！

原載民國78年1月9日《聯合副刊》

1　參閱本書〈當代劇場的二度西潮〉一文。
2　皮特‧布魯克深受阿赫都之影響，1962年曾以「殘酷劇場」的方式在倫敦推出《馬哈／薩德》。

中西劇場的發展與交融

王國維在《宋元戲曲史》中，開宗明義即曰：

歌舞之興，其始於古之巫乎？巫之興也，蓋在上古之世。[1]

王國維把歌舞的起源，看作為戲劇的起源是有道理的，因為在我國戲劇與歌舞的劃分是近代的事，可以說受了西方文化影響以後才有的。一則我國傳統的戲劇本以歌舞為主，以致與普通的歌舞區分不易，二則釐析範疇、界域是西方哲學和科學所強調的事，在我國古代並不如此地重視分門別類。試看國劇中有些戲碼，如《天女散花》[2]，實在沒有什麼戲劇性，歸之於歌舞更為適宜。

以今日之觀點視之，中國傳統的戲劇實為歌舞劇，故現代研究我國傳統戲劇的學者稱傳統戲為「戲曲」，以別於現代從西方移植而來的無歌無舞的舞台劇。後者則稱為「戲劇」。

由此看來，中國傳統劇場的第一個特色就是以歌舞做為表現的形式，是跟西方劇場以及我國的現代劇場很不同的。

如果我們仔細推敲，何以中國的傳統劇場如此重視歌舞？除了我國具有完整的戲劇形式的元雜劇是繼承了歌（諸宮調、唱賺）、舞（代面、踏搖娘）、戲（弄參軍）、雜技（百戲）等傳

統以外，應該與我國戲劇的娛樂傾向有密切的關係。在我國可資考查的古代，不管是宮廷的演出，還是民間的表演，多半以娛樂為主。固然有些資料記載，在宮廷的參軍戲中，偶然也有伶人諷諫政治的事[3]，但那畢竟是例外，是少數。多數的宮廷中的宴會演出仍以娛樂為主。唐明皇所豢養的「梨園子弟」，也是為了娛樂。因為是為了娛樂，自然首先要求娛目娛耳，故走向歌舞的道路也在所難免了。

反觀西方的戲劇，後代的發展，娛樂固然也是其導向之一，但並非主要的導向。特別是西方戲劇的源頭──希臘悲劇，則絕不是以娛樂為導向的。希臘悲劇的起源，學者多認為與祭祀酒神有關，代表了祭神的肅敬的一面。同樣與祭祀酒神有關的喜劇，就傾向於娛樂。悲劇所表演的內容多為神祇、英雄的悲慘命運，帶給觀眾的是震撼人心的恐懼與憐憫，殊無娛樂之可言。因此亞里士多德在《詩學》中對悲劇的界說是：「悲劇是對一個動作的模擬，此動作值得吾人嚴肅對待之，而且有一定的長度，具有自身的完整性。在語言上，以對其各部分恰當的藝術技巧豐富之，出之於表演的形式，而非敘述的形式，引發憐憫和恐懼的情緒以達到淨化此情緒的目的。」[4]既然不以娛樂為主，娛目娛耳的形式反倒流為次要，主要的乃是利用言詞打動、震撼觀眾的心，因此使西方的戲劇走上了腦力為主的文學性戲劇的道路。也就是說形式的美觀成為次要，主要的是要言之有物。

概要言之，中西劇場的最大區別是：前者以娛樂為導向，以歌舞做為主要表現的形式，形成以演員技藝為中心的劇場；後者以處理嚴肅的人生處境為導向，以對話做為主要的表現形式，形

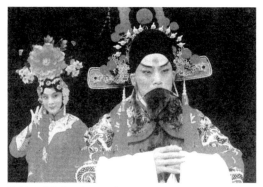

傳統國劇《四郎探母》中之「坐宮」（左為魏海敏，右為吳興國）。

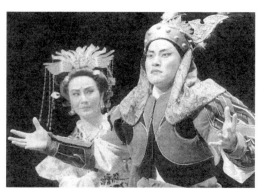

取材莎劇的《王子復仇記》（左為魏海敏，右為吳興國）。

成以劇作家為中心的文學性劇場。

　　中西劇場各自分別發展，不相為謀，一直到二十世紀初期，雙方才發生交流與混融的現象。

　　首先是我國，在蒙受西方的強勢文化衝擊之後，在文化的各層面上都有向西方取經的現象。十九世紀末期，西方的以對話

為主的舞台劇已經通過教會學校零星地傳入中國。然後經過留日學生組成的「春柳社」試演新劇成功，遂帶動了現代新劇場的發展。這種新劇場，既以對話為主，故名之曰「話劇」。中間經過「文明戲」的失敗，遂在形式上移植了以寫實劇為主流的西方現代劇場。或翻譯，或創作，於是中國也出現了以對話為主要表現形式，而以劇作家為中心的文學性的現代劇場。像丁西林、田漢、曹禺、夏衍、老舍等人的劇作，都有相當的可讀性，也就是說可以做為文學作品來欣賞的，改變了前此以演員為中心的劇場傳統。

在同時，中國的傳統劇場，或者廣義地說東方的劇場，也給予西方劇場相當大的影響。最顯著的例子就是德國布雷赫特（Betolt Brecht）的「史詩劇場」（epic theatre）和法國阿赫都（Antonin Artaud）的「殘酷劇場」（le théâtre de la cruauté）。前者不但採取了中國戲劇非寫實的「疏離」效果，甚至時時在劇中也穿插以歌唱，來取代純以對話所製造的模擬實際生活的假象。後者則公然提倡東方劇場的非文學性及以演員為中心的傳統，反過來認為西方劇場早流為文學的附庸，而無能發揮戲劇本身所具有的潛力。我們都知道，阿赫都「殘酷劇場」的理論及演出的方式對西方的當代劇場影響是巨大的，當代劇場所表現的特點，舉凡反文學劇本、反敘事結構、強調肢體語言、打破鏡框式的舞台、減低對話的重要性，其原始的理念都是來自阿赫都的理論（主要見於其所著《戲劇與其替身》一書）。

目前受過東方劇場影響的西方當代劇場又反過來影響了我們的當代劇場。近年來我國的小劇場運動所呈現的種種後現代的

特徵,譬如說不採用既有的文學性劇本啦、反敘事結構啦、舞台的自由運用啦等等,其實也都可以從我們的傳統戲劇中找到其源頭。文化的傳播,就像蒲公英的種子,只要遇到恰當的風向,從東方吹到西方,又從西方吹回東方。二十世紀是一個文化混同的時代,今日我們的劇場不可避免地受到東西方各種不同的影響,也將會表現出與前此不盡相同的新性格出來。

劇場藝術不同於其他藝術之點,最重要的就是它的集體性。文學創作、繪畫、作曲,都可以由個人獨立來完成,戲劇則必定要合眾多人之力才可以完成。以目前的劇場而論,如果我們不再以劇作家為中心,那麼導演、演員和舞台工作人員、像布景設計、燈光設計、配音、服裝設計及管理、化妝、道具等等都是不可缺少的。在做商業性的演出時,劇場的經營與管理人才也是重要的。這種集體性決定了劇場藝術特別的迷人之處。而眾人共同經營一次演出時,不但可以滿足個別創造的慾望,同時也學習到與人相處之道。如果以上所舉的文學創作、繪畫、作曲是孤獨的藝術,戲劇則是社群的藝術。所以戲劇先天上便是與社群的生活息息相關的。

劇場對一個社群而言,不但是一種娛樂,同時也是這個社群發洩情緒、發表意見的場所。當然劇場也提供了集體發揮創作潛能的機會。劇場中所表現的,更能真實地反映了社群的共同意願和共同的需求。

原載民國78年10月20日《民眾日報》

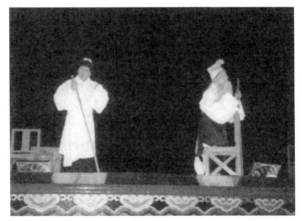

尤乃斯庫的《椅子》改編成國劇《席》（魏子雲改編）

藝術學院學生演出尤乃斯庫的《禿頭女高音》。

1　王國維：《宋元戲曲史》台灣商務印書館，民75年七版，頁1。

2　《天女散花》是梅蘭芳的劇目。

3　如宋・岳珂《桯史》中載伶人諷刺秦檜的演出和宋・周密《齊東野史》中所載諷刺童貫之事。

4　參閱姚一葦譯註《詩學箋註》第六章，台灣中華書局75年12月九版，頁67。

東方＋西方＝現代

　　自從西方的舞台劇移植入中土之後，本該為我國的戲劇注入一股新血，使舊枝上綻放出鮮美的新花；但其實不然，有心使中西戲劇合璧的「文明戲」在嘗試中失敗而夭折，完全遵從西方舞台劇規格的「話劇」在我國逐漸形成了一個新劇種，與原有的傳統戲劇並駕而齊驅。但是回顧這八十多年的「話劇」發展，不容否認的是始終局限在大城市和知識分子的圈子，中國廣大的鄉鎮、農村仍然是地方戲和雜藝的天下。

　　台灣本地的環境更為特殊，以國語為語言媒介的「話劇」在光復後的前三十年，由於語言的隔閡，不但不能深入農村，即使在大都市中恐怕也只能在學府和軍中通行，使「話劇」始終無法建立起堅強的群眾基礎。

　　在同一個階段，西方的舞台劇並非停留在一種固定的型態，也早已從十九世紀末期及二十世紀初期的寫實主義劇場幾經升騰、蛻變之能事，中經象徵主義劇場、表現主義劇場、史詩劇場、荒謬劇場、殘酷劇場，而到當代的生活劇場、環境劇場、新形式主義（New Formalism）劇場等，可說枝繁葉茂，呈現出百花爭艷的局面。我國的當代劇場，受了這般外來的刺激，不由自主地產生了二度西潮東漸的現象。只要我們檢視一下近年來台灣小劇場發展的蓬勃狀貌以及此等小劇場所採取的演出形式、追求的

意趣，就不難發現近世西方種種前衛劇場的影子。

　　有趣的是，在話劇發展的初期，當我國劇人惋惜我們的傳統戲劇欠缺文學性的時候，西方的劇人卻大為嘆服東方劇場以演員的技藝為主的藝術，認為西方戲劇自希臘悲劇開始即流為文學的附屬，阻礙了戲劇的獨立發展。因此西方的當代劇場發生了反文學性劇本、反敘事結構，倡導整體戲劇語言（不止是人物的對話，而是包括舞台上所有呈現的一切）的風潮。這一種以東方劇場為師的流風餘韻又反方向吹回到我們的國土，影響了這一代年輕的劇人的創作風格。

　　在同一個時空中，堅持傳統戲劇藝術的人士仍做著極為悲壯的奮鬥與掙扎。眼看著由於經濟與社會狀況的巨大變革，傳統戲劇的觀眾，無論是在海峽的哪一岸，都在日漸萎縮中，有心人自然感到怵目驚心而極思挽狂瀾於未倒，於是大陸與台灣都有舊劇改革的意欲與實踐。既然西方的現代劇人不止一次地拜倒在東方戲劇的魅力之下，可見傳統戲劇中也實有過人之處，不可妄自菲薄，今天可能到了一個對傳統戲劇做全面反省、檢討的時機。

　　雖不可以說是缺點，至少可以說大異於西方戲劇之處的是我國傳統戲劇的娛樂取向。西方自希臘悲劇以降即以嚴肅的戲劇為主流，或討論人的命運、或檢視人性中的暗影、或呈現人的悲慘遭遇、或反映政治的得失、或為被迫害、受壓迫者鳴不平，總之對人的當前處境十分關懷。我國的傳統戲劇對人的關懷並非沒有，但卻旁敲側擊，通過遠古的歷史人物與故事婉轉呈露，不肯正面對待，無形中就欠缺了一份對當前社會的衝擊力量。也許是由於我國歷來社會中所產生的悲慘事件過於頻仍，以致觀眾不願

在舞台上面對任何具有震撼性的悲情，因此導致傳統戲劇在娛樂取向以外，又加上一層逃避現實的色彩。這恐怕是現代觀眾對傳統戲劇最不能滿足之處。

　　傳統戲劇所不能滿足之處，只能求之於現代的戲劇，也就是以「關懷當前人的處境」為取向的西方戲劇的傳統。我想當代目前的小劇場運動正是走的這一條道路。特別是在解嚴以後，我們也出現了政治劇場，在一般的戲劇演出中，也加強了對當前社會的批評和對政治的冷諷熱嘲。在一個現代的民主社會中，這毋寧是一種正常的現象。唯一應該憂慮的是對社會及對人的關懷是否通過了一種精心提煉的戲劇形式表現出來。否則，雖然盡到了關懷的職責，演出卻不成其為戲劇，或者至多是粗劣的一種，那對未來戲劇發展就不獨不會有任何助益，而且很可能像文明戲似地一陣輕風吹過，不留任何痕跡。

　　　　　　　　　　　　　原載民國78年11月22日《聯合副刊》

演員劇場與作家劇場：
論二十年代的現代劇作

　　近年的國內劇場，直接受了西方當代劇場的影響，間接也可說繼承了我國的古老傳統，強調演員的重要性，反對文學劇本在演出中的主導地位，以致排斥搬演文學性的劇作，多半採取即興表演和集體創作的方式。

　　目前的這一種潮流，與五四時代恰恰相反，那時候幾乎所有的知識分子和戲劇工作者都認為應該學習西方的文學劇場，以劇作為主導，不然新劇的前途堪慮。

　　回顧我國的現代戲劇，除本世紀接壤前後西人所辦教會學校中有零星演出西方的戲劇外[1]，當以留日的中國學生組織「春柳社」，公演翻譯的西方劇作為新劇運動的肇始[2]。當時演出的《茶花女》和《黑奴籲天錄》[3]，可說是逕自把西方的戲劇移植過來。然而開始時這種移植的狀況相當混淆，分不清新劇與中國傳統戲曲之間到底應該保有何種關係，使很多從事戲劇工作的人士競言傳統劇的改良，因此才會一度產生出中西合璧的「文明戲」[4]來。

　　「文明戲」是一次失敗的嘗試。究其原因，一方面固然由於欠缺傳統戲劇對演員所要求的嚴格訓練，但更重要的原因恐怕就是太過於輕忽了文學劇本在演出中的作用了。當時的「文明戲」在演出時多半沒有事先寫好的劇本，只有稱作「幕表」的大綱，

終於導致演員在舞台上不知所云。吳若和賈亦棣在合著的《中國話劇史》中說：「用幕表演戲是文明戲的特點……最成問題的是沒有準詞，演員會在台上越軌濫說，弄得不可收拾。」[5]這種即興表演的方式，不用說不易顯示劇中所欲表達的意涵和深度，即使希求具有基本的邏輯和起碼的結構也難以達成。傅斯年在1918年就曾指出：「十年以前，已經有新劇的萌芽；到現在被人摧殘，沒法振作，最大原因，正為沒有文學劇本作個先導。所以編製劇本是刻不容緩的事業。」[6]研究中國話劇運動的劍嘯也說：「自1906至1916，十年的工夫，可以說並沒有一本稍可認為成功的劇本。」[7]在這種情況下，才由更為熟悉西方現代劇場的知識分子重新提倡文學劇本的重要，或翻譯，或改編，或創作，使西方移植而來的「話劇」，獲得在中國的土地上扎根茁長的生機。同時，人們也開始明瞭，「話劇」的出現，自可成為一個新的劇種，並不必然就要取傳統的戲曲而代之。傳統的戲曲是否需要改良，以迎合社會新情況的需求，是另一回事，不必要與話劇的出現和發展纏夾不清。歐陽予倩就在〈戲劇改革理論與實踐〉一文中說：「中國是歌舞劇，我們應該承認，改造中國戲劇是歌劇改革運動。至於話劇是另外一件事，要分開來講，不能與中國舊劇混為一談。」[8]

　　拋開傳統戲曲，而以西方的現代劇為典範，就不能不重視劇作的問題。1920年以前，為演出而寫成的劇本，應以南開學校所編的短劇為濫觴。胡適曾說：「南開學校所編的《一元錢》、《一念差》、《新村正》頗有新劇的意味，在現在中國新劇界，要算他們為第一了。」[9]其實胡適自己寫的《終身大事》，發表

於1919年3月《新青年》第六卷第三期，也是最早寫成的文學劇本之一。《終身大事》模仿易卜生作品痕跡至為明顯，而且就戲論戲，也不算是一本成功的劇作，但其開風氣之先的歷史地位卻是不容忽視的。

　　二〇年代是中國話劇發展的關鍵年代，因為文學劇本在二〇年代才大量湧現。陳白塵和董健主編的《中國現代戲劇史稿》的分期，把1918年至1929年看作是「現代戲劇觀念的確立與新興話劇的發展期」。董健在該書的〈緒論〉中說：「從五四前夕到二十年代末，是文明新戲沒落之後，中國現代戲劇在更大規模上的勃興時期。」[10]主要也是看中了二〇年代在中國現代劇發展上的關鍵性。如果在二〇年代沒有文人的參與，從事劇本的翻譯和創作，只靠新劇的演員在舞台上摸索，是否會產生三、四十年代盛極一時的話劇運動，是很值得懷疑的一件事。

　　現代文學史把五四運動的一年看作新文學的開始，是有道理的。雖然五四運動以前已經出現了新文學的作品，而五四運動也並不就是一個文學運動。但是五四運動確實開啟了現代中國文化的變革之路，因為它的衝擊和眾多知識分子的參與，才使廣義的文化界和狹義的文學界改變了思考的方式和表現的方法；更重要的是因此增強了創造的力量。話劇的發展自然也受了五四運動的啟發和影響。我們只要看看文學劇本的湧現，多在五四運動之後，就可以瞭解這種現象並非出於歷史的偶合，實在是因為五四運動摧毀了傳統文化與思考方式的防線，施放出創造的力量，才使人們敢於大膽地運用新的形式，表現新的思想內涵。法國人類學家李維史陀（Claude Lévi-Strauss）的結構主義（structuralisme）

說明結構所表現的是一種制度系統的特質，在系統之內，沒有一種組成的成分發生變化不會影響到所有其他的組成成分的[11]。在戲劇上所發生的變化，正足以說明政治、經濟和文化的變革彼此的互動關係，在以西方為師的大潮流下，中國戲劇勢非走向西方式的文學劇場的方向不可。

最早從事劇作的文人有胡適、郭沫若、田漢、陳大悲、葉紹鈞、熊佛西、蒲伯英、洪深、歐陽予倩、余上沅、顧一樵、丁西林、汪仲賢等。

胡適在1919年發表了《終身大事》以後，沒有再寫別的劇本，就好像他的詩集《嘗試集》一樣，開創的地位大於實際的價值。與胡適一樣具有多方面才能和貢獻的郭沫若，也是早期新詩和現代戲劇的開拓者。他最早的劇作《黎明》發表於1919年，《棠棣之華》和《湘累》發表於1920年。田漢也是在二〇年代初期開始了他漫長而光輝的戲劇創作生涯。他的處女作四幕劇《環球璘與薔薇》和獨幕劇《咖啡店之一夜》均完成於1920年他在日本東京留學的時候[12]。翌年又寫出了《獲虎之夜》。陳大悲的《良心》也發表於1920年。葉紹鈞的獨幕劇《懇親會》於1921年在《小說月報》刊出。熊佛西在1921年寫出了三幕劇《這是誰的錯？》。蒲伯英的六幕劇《道義之交》則於1922年在北京《晨報副刊》連載。余上沅最早的短劇《六萬元》也發表於1922年的《晨報副刊》，引起爭議的洪深的《趙閻王》一劇和顧一樵的四幕劇《孤鴻》均寫於1922年。同一年，「春柳社」早期的社員歐陽予倩在演劇之餘，也寫成了他第一個獨幕劇《潑婦》。汪仲賢的《好兒子》則於1923年刊於《戲劇》雜誌。以上的這些劇作有

一部分當作文學作品收入1935年上海良友圖書公司出版趙家璧主編的《中國新文學大系》。

洪深在該《大系・戲劇導言》裡說:「民國十三年以後,環境很有利於戲劇創作:學校劇團,以及小市民組織的愛美劇團,一天天增多起來了,他們都需要那可以上演的劇本;而各地的書店,因為有人購買戲劇單行本的原故,也肯刊印創作的劇集了。」[13]據洪深言,那時候刊行的劇作有張聞天的《青春之愛》、谷鳳田的《蘭溪女士》、丁西林的《壓迫》、黃鵬基的《刮臉之晨》、白薇(原名黃素如)的《琳麗》、向培良的《暗嫩》、侯曜的《山河淚》、濮舜卿的《人間的樂園》、谷劍塵的《冷飯》、胡也頻的《瓦匠之家》等。

我自己在大陸和香港各大圖書館(包括國立北京圖書館、天津市立圖書館、山東省立圖書館、北京大學圖書館、南開大學圖書館、南京大學圖書館、上海復旦大學圖書館、香港大學圖書館、香港中文大學圖書館、馮平山圖書館等)實地探查的結果,發現沒有1923年以前出版的戲劇創作。

1923年以前完成的劇作均發表於報章、雜誌,或是收在作者後來出版的集子中。所見最早刊行的劇作是1924年出版的,正如洪深所言,民國13年以後出版的劇本才多起來。今以年代先後及作家為準(同一作家的作品排在一起)列表於後:

熊佛西	《青春底悲哀》 上海商務印書館1924年1月初版,1930年11月五版(自序於1922年10月)。內收〈青春底悲哀〉(獨幕)、〈新聞記者〉(獨幕)、〈新人的生活〉(獨幕)、〈這是誰的錯?〉(三幕)。(港大、中文大)

	《佛西戲劇》第一集　上海商務1930年3月初版，1933年5月國難後第一版。內收〈蟋蟀〉（四幕）、〈一片愛國心〉（三幕）、〈洋狀元〉（三幕）、〈童神〉（二幕）。（南開、中文大）
	《佛西戲劇》第二集　上海商務1930年3月初版，1933年5月國難後第一版。內收〈王三〉（獨幕）、〈藝術家〉（獨幕）、〈蘭芝與仲卿〉（獨幕）、〈詩人的悲劇〉（四幕）、〈喇叭〉（三幕）。（南開、中文大）
王新命	《夢羅姑娘》　上海泰東圖書局1924年2月初版，1924年8月三版（自序於1923年12月10日）。（復大）
侯曜	《復活的玫瑰》　上海商務1924年3月初版，1932年12月國難後第一版（吳俊升序寫於1922年10月2日）。內收〈復活的玫瑰〉（五幕）、〈刀痕〉（三幕）、〈可憐閨裡月〉（五幕，與錢肇昌合寫）。（中文大）
	《棄婦》（五幕）　上海商務1925年5月初版，1930年3月四版（脫稿於1922年11月）。（中文大、復大）
	《山河淚》（三幕）　上海商務1925年5月初版（自序於1924年8月7日）。（北圖、中文大、復大）
	《頑石點頭》（四幕）　上海商務1928年1月初版，1931年5月再版（1925年6月27日改訂）。（南開、復大）
	《春的生日》（獨幕集）　上海商務1928年10月初版（其中作品分別作於1922至1925年）。內收〈春的生日〉、〈摘星之女〉、〈離魂倩女〉、〈雙十夢〉。（中文大、復大）
錢江春	《醫師若愚》（五幕）　上海商務1924年10月初版。
	《萬一的喜劇》（三幕，又名《白操的心》）　上海商務1925年10月初版。（北大）
蒲伯英	《闊人的孝道》（四幕）　北京晨報社1924年5月1日初版。（北大）
王統照	《死後之勝利》（七幕）　上海商務1924年11月初版。（北大、中文大）
上海戲劇協社編	《劇本彙刊》第一集　上海商務1925年3月初版，1930年9月五版。內收歐陽予倩：〈潑婦〉（獨幕）、汪仲賢：〈好兒子〉（獨幕）、洪深：〈少奶奶的扇子〉（四幕，改譯自Oscar Wilde, *Lady Windermer's Fan*）。（南開、港大）

	《劇本彙刊》第二集　上海商務1928年5月初版，1930年9月再版（谷劍塵序於1926年12月17日）、內收徐卓呆：〈月下〉（獨幕）、歐陽予倩：〈回家以後〉（獨幕）、洪深：〈第二夢〉（三幕，改譯自J. M. Barrie, *Dear Brutus*）。（南開、港大、中文大）
胡山源	《風塵三俠》（五幕）　上海商務，無出版日期，但附錄〈編演的經過〉寫於1925年8月2日。（中文大）
白薇	《琳麗》（三幕劇曲）　上海商務1925年11月初版，1926年11月再版。（中文大）
徐公美	《歧途》（獨幕劇集）　上海商務1926年5月初版，1931年5月三版（自序於1925年7月2日）。內收〈父權之下〉、〈飛〉、〈歧途〉。（中文大）
楊蔭深	《一陣狂風》（三幕）　無出版處所及日期，但〈寫在卷首的幾句話〉寫於1926年7月15日。（中文大）
徐葆炎	《受戒及其他》（獨幕劇集）　上海光華書局1926年出版（橫排）。內收〈惜春賦〉、〈受戒〉、〈結婚之前日〉、〈悲多汶的信徒〉、〈有了名譽的人〉。（復大）
吳研因	《烏鵲雙飛》（七幕）　上海商務1926年11月初版（序於1925年4月菲律賓）。（北圖、中文大）
王獨清	《楊貴妃之死》（六場）　上海創造社出版部1927年出版。（南開） 《貂蟬》（六幕）　上海樂華圖書公司，無出版日期（橫排，序於1929年1月3日）。（北大）
向培良	《沉悶的戲劇》（獨幕集）上海光華書局1927年2月出版（橫排）。內收〈生的留戀與死的誘惑〉、〈冬天〉和〈暗嫩〉。（復大）
濮舜卿	《人間的樂園》　上海商務1927年10月初版，1933年2月國難後第一版。內收〈人間的樂園〉（三幕）、〈愛神的玩偶〉、〈黎明〉。（中文大）
胡雲翼	《西冷橋畔》（文集）　上海北新書局1927年11月出版。內收除其他文章外有〈酒後〉（對話劇）、〈西冷橋畔〉（獨幕）。（天津市圖）
鄭伯奇	《抗爭》　上海創造社出版部1928年2月15日出版（橫排）。內分兩部分：第一部分為戲劇，收有〈抗爭〉、〈危機〉（十二場）、〈合歡樹下〉（均寫於1927年），第二部分為小說。（北大）
胡也頻	《鬼與人心》　上海開明書店1928年4月初版。內收〈鬼與人心〉（兩幕）、〈瓦匠之家〉（獨幕）、〈灑了雨的蓓蕾〉、〈狂人〉（三幕）。（南開）

	《別人的幸福》　上海華通書局1929年12月8日出版（作者序於1928年8月8日）。內收〈別人的幸福〉（獨幕）、〈捉狹鬼〉（獨幕）、〈幽靈〉（獨幕）、〈資本家〉（獨幕）、〈紳士的請客〉（兩幕）。（南開）
胡春冰	《愛的革命》（五幕）　上海現代書局1928年出版。（中文大）
黃鵬基	《還未過去的現在》（獨幕集）　上海光華書局1928年出版（橫排）。內收〈她的兄弟〉、〈刮臉之晨〉、〈善人惡運〉、〈大刀李七〉。（天津市圖）
楊騷	《迷雛》（二幕＋收場）　上海北新書局1928年6月初版（橫排）。（南開）
	《心曲》　上海北新書局1929年6月1日初版（1924年10月作於東京）。（北大）
陳大悲	《幽蘭女士》（五幕）　上海現代書局1928年8月1日初版，1931年7月1日三版（橫排）。（北大）
趙梓藝	《微弱的彈力》　勵群書店1928年9月出版（橫排）。分上下部：上部戲劇，下部小說。戲劇內收〈民匪〉、〈沒祖父的孫兒〉、〈一片苦心〉（皆獨幕）。（山東圖書）
黃嘉謨	《芙蓉花淚》（六幕）　上海中華民國拒毒會1928年11月初版，1929年1月再版。（南開）
羅江	《齊東恨》（三幕）　上海樂群書店1928年12月出版（橫排）。（南開）
黎錦暉	《小小畫家》（兒童歌舞劇）　上海中華書局1929年10月發行，1939年12月十三版。（港大）
袁牧之	《兩個角色演的戲》（獨幕集）　新月書店，無出版日期（橫排，其中所收劇作皆寫於1929年）。內收〈寒暑表〉、〈角色〉、〈男子、女子〉、〈生離死別〉、〈雕刻家〉、〈留學生〉、〈甜蜜的嘴唇〉、〈少爺女僕〉、〈流星〉、〈父親、兒子〉。（南開）
	《愛神的箭》（獨幕集）　上海光華書局1930年1月發行（橫排，前有朱穰丞代序寫於1928年12月31日，所收劇均寫於1928年）。內收〈愛神的箭〉、〈叛徒〉、〈愛的面目〉、〈水銀〉。（北圖）
郭沫若	《女神及叛逆的女性》（詩與戲劇合集）　上海光華書局1930年10月初版，1931年3月再版。內收〈王昭君〉、〈卓文君〉、〈聶嫈〉。（中文大）

陳維楚	《金絲籠》　上海中華書局1930年12月初版。內收〈金絲籠〉（三幕）、〈藥〉（獨幕）、〈韋菲君〉（四幕）、〈幸福的欄杆〉（獨幕）。（中文大、南開）

　　上表所列是我親自在各圖書館查到的從1924到1930七年間出版的戲劇創作，計四十二部，一〇四種；除去翻譯兩種，創作劇本有一〇二種，多半是商務印書館出版的。今據舒暢編《現代戲劇圖書目錄》所載[14]，尚可補入在以上各圖書館不曾收藏的作品（以出版年代先後序，同一年代出版者，以作者姓氏筆劃序）：

・1923年

谷劍塵	《孤軍》　泰東書局出版。
汪劍餘	《菊園》（附詩歌）　新文化書社出版。內收〈菊園〉、〈桃花源〉、〈生別離〉。
郭沫若	《星空》（附詩歌、散文）　泰東書局出版。內收〈孤竹君之二子〉、〈月光〉、〈廣寒宮〉。
蒲伯英	《道義之交》　北京晨報社出版。

・1924年

田漢	《咖啡店之一夜》中華書局出版。內收〈咖啡店之一夜〉、〈午飯之前〉、〈鄉愁〉、〈獲虎之夜〉、〈落花時節〉。
凌夢痕（輯）	《綠湖》（附詩歌、小說、童話、論文）　民智出版。內收侯曜：〈離魂倩女〉、凌夢痕：〈歸去〉、尤福渭：〈良心叫我如此〉、侯曜：〈雙十夢〉、尤福渭：〈不憧〉、愛爾蘭Lady Gregory：〈月出時〉。
張聞天	《青春的夢》　中華書局出版。

·1925年

一禾	《三個銅元》　商務印書館出版。
丁西林	《一隻馬蜂及其他獨幕劇》　現代評論社出版。內收〈一隻馬蜂〉、〈親愛的丈夫〉、〈酒後〉。
小說月報社（輯）	《懇親會》　商務出版。內收葉紹鈞：〈懇親會〉、王成祖：〈飛〉 《孤鴻》　商務出版。內收顧一樵：〈孤鴻〉、李樸園：〈農家〉。
郭沫若	《聶嫈》　光華書局出版。
顧一樵	《孤鴻》　商務出版。內收〈孤鴻〉、〈荊軻〉、〈項羽〉。

·1926年

谷劍塵	《冷飯》　新亞出版部出版
沈從文	《鴨子》（短劇集，附小說、散文、詩歌）　北新書局出版。內收〈盲人〉、〈野店〉、〈賭徒〉、〈賣糖復賣蔗〉、〈霄神〉、〈羊羔〉、〈鴨子〉、〈蟋蟀〉、〈獸窣堵坡〉。
星郎	《宇宙之謎》（詩劇）　泰東書局出版。
徐公美	《歧途》　商務出版。內收〈父權之下〉、〈飛〉、〈歧途〉。
郭沫若	《塔》（附小說）　商務出版。內收〈王昭君〉、〈卓文君〉、〈聶嫈〉。 《三個叛逆的女性》　光華書局出版。內收〈聶嫈〉、〈王昭君〉、〈卓文君〉。

·1927年

一之	《革命戲劇集》　漢口市黨部出版。內收〈農夫李二之死〉、〈不孝的女兒〉、〈農家子〉、〈妬〉。
成仿吾	《流浪》（附小說、詩歌、箚記）　光華書局出版。內收〈歡迎會〉。

谷鳳田	《蘭溪女士》　群眾圖書公司出版。
周靈均	《紫鵑記》（詩劇）　創造社出版。
孫俍工	《生命底傷痕》（附小說、通訊）　民智書局出版。內收〈光明底追求〉、〈死刑〉。
陳毅夫	《三民鑑》　光華書局出版。
陶晶孫	《音樂會小曲》（附小說、散文）　創造社出版。內收〈黑衣人〉、〈尼庵〉。

・1928年

左幹臣	《女健者》　啟智書局出版。
谷鳳田	《肺病第一期》　泰東書局出版。內收〈肺病第一期〉、〈情書〉、〈閨秀〉。
洪深	《洪深劇本創作集》　東南書店出版。內收〈貧民慘劇〉、〈趙閻王〉。
胡雲翼	《新婚的夢》　啟智書局出版。
徐志摩　陸小曼	《卡昆岡》　新月書店出版。
時有恆	《時代》　南華圖書局出版（此書因政治關係曾被禁）。
黃嘉謨	《斷鴻零雁》　第一線書店出版。
楊騷	《她的天使》　北新書局出版。內收〈她的天使〉、〈來客〉、〈新街〉、〈Yellow〉、〈記憶之都〉（詩劇）。
楊蔭深	《磐石和蒲葦》　光華書局出版。
熊佛西	《北平藝術學院戲劇系台本》　北平藝術學院出版。內收〈醉了〉、〈藝術家〉。
劉大杰	《白薔薇》　黎明書局出版。內收〈十年後〉、〈白薔薇〉。

・1929年

史岩	《蠶蛻集》（附小說）　廣益書局出版。內收〈晨鐘〉、〈吷！〉。
向培良	《光明的戲劇》　南華圖書局出版。內收〈淡淡的黃昏〉、〈從人間來〉、〈黑暗中的紅光〉、〈生之完成〉。
	《不忠實的愛》　啟智書局出版。內收〈不忠實的愛〉、〈離婚〉。

安樂	《模範農家》　平教會出版。
李白英	《春之橋》　明日書店出版。內收〈資本輪下底分娩〉、〈有個少女在敲門〉、〈巨人〉、〈孤獨兒之死〉。
宏希	《玉兒的痛苦》　平教會出版。
谷劍塵	《楊小姐的祕密》　現代書局出版。
沈從文	《十四夜間》（附小說）　光華書局出版。內收〈劊子手〉、〈支吾〉。
金滿成	《花柳病春》（附小說）　現代書局出版。內收〈解剖學者與鬼〉（仿狂言）、〈瀆了的愛〉。
倪貽德	《百合集》（附小說）　北新書局出版。內收〈傷離〉。
陳大悲	《張四太太》　現代書局出版。
雪蓉	《死的勝利》　啟智書局出版。
梅子	《光的閃動》（詩的短劇，附散文、詩歌）　新宇宙書店出版。內收〈耶穌的命運〉、〈枯骨與血的跳舞〉、〈海中精靈〉、〈生與死〉、〈我要前頭去〉、〈時代〉、〈明日〉、〈恐怖〉、〈犧牲者〉、〈回人間去〉。
郭沫若	《女神》（詩劇集）　泰東書局出版。內收〈女神〉、〈湘累〉、〈棠棣之華〉。
傅克興	《巨彈》　長風書店出版。
楊晦	《除夕及其他》　北平沉鐘社出版。內收〈笑的淚〉、〈慶滿月〉、〈磨鏡子〉、〈老樹的蔭涼下面〉、〈除夕〉。
楊沒累	《沒累文存》（附音樂、詩歌、小說、書簡、時論）　泰東書局出版。內收〈三個時期的女子〉、〈孤山梅雨〉（歌劇）、〈王嬌〉。
趙梓藝	《微弱的彈力》（附小說）　勵群書店出版。內收〈民匪〉、〈沒祖父的孫兒〉、〈一片苦心〉。
劉大杰	《盲詩人》（附小說、散文）　啟智書局出版。內收〈琵琶巷〉。
醉竹	《平民的家庭》　平教會出版。
黎民	《平民之光》　平教會出版。 《背時的菩薩》　平教會出版。 《好兵士》　平教會出版。
羅江	《戀愛舞台》　樂群書店出版。

‧1930年

田漢	《田漢戲曲集》第五集　現代書局出版。內收〈古潭的聲音〉、〈顫慄〉、〈南歸〉、〈第五號病室〉、〈火之舞〉。
玉痕	《愛的犧牲》　廣益書局出版。內收〈愛的勝利〉、〈愛的犧牲〉。
李散碧	《蕉之妖》　金鵲書店出版。內收〈毒藥〉、〈蕉之妖〉、〈春的溜失〉。
谷劍塵	《紳董》　現代書局出版。
胡春冰	《狂歡的插曲》（一名《從愛的使命到性的剩餘價值》）　泰山書店出版。內收〈愛的天使〉、〈狂歡的插曲〉、〈南天門〉、〈Z字病室裡的麻煩事〉、〈屬兔兒的女人〉、〈性的剩餘價值〉。
柯仲平	《風火山》（詩劇）　新興書局出版。
柳絲絲	《煩惱的女子》（附小說）　光華書局出版。內收〈女子〉。
郭沫若	《沫若小說戲曲集》（附小說、散文）　光華書局出版。內收〈女神之再生〉、〈湘累〉、〈棠棣之華〉、〈廣寒宮〉、〈王昭君〉、〈卓文君〉、〈聶嫈〉。
趙水澄	《浣紗溪》　平教會出版。 《石壕吏》　平教會出版。
鄭伯奇	《軌道》　啟智書局出版。內收〈佳景〉、〈咖啡小景〉、〈少女的夢〉、〈合歡樹下〉、〈危機〉、〈抗爭〉、〈軌道〉。
瞿菊農	《一個旅客》　平教會出版。

　　除了上文已見的劇本外，上表顯示《現代戲劇圖書目錄》著錄在1923至1930年間的尚有七十二本。其中有些是與小說、詩歌、散文合刊的，而非純劇作的集子。有的一書中收錄數劇，故在七十二本集子中收有劇作一百六十九種。除去重複及譯作，仍有一百五十五種。加上已見的一〇四種，總計有二百五十九種之多。可能尚有遺珠。不過，如果以上各圖書館均未收藏，又未見於《現代戲劇圖書目錄》，遺珠的數目想來不至甚大。

　　創作，應該不是憑空而來的。中國的話劇既然是西方現代戲劇的移植，那麼創作的範本便來自西方的劇作；特別是西方劇作的中譯為創作做出了鋪路的工作。二〇年代的譯作，在出版的日期上看來，正好稍早於創作的日期，說明了其間影響與承襲的可能性。1918年6月，《新青年》製作易卜生專號，刊登了胡適寫的〈易卜生主義〉和〈易卜生傳〉兩篇介紹性的文章和易卜生的劇作中譯《娜拉》、《國民公敵》和《小愛友夫》。同年，《新青年》10月號又發表了宋春舫的〈近世名戲百科目〉，介紹了五十八位劇作家的一百個劇本，分別來自十三個不同的國家。易卜生是最受重視的西方劇作家，他的劇作的翻譯，很早就以單行本問世。譬如他的《傀儡家庭》，由陳嘏翻譯，商務印書館1918年出版；楊熙初譯的五幕劇《海上夫人》，商務印書館1920年出版；周瘦鵑譯的《社會柱石》，也由商務於1921年出版；同年，商務又出版了潘家洵譯的《易卜生集》第一冊，內收三幕劇《娜拉》、三幕劇《群鬼》和五幕劇《國民公敵》；1923年出版潘譯的《易卜生集》第二冊，內收五幕劇《少年黨》和三幕劇《大匠》，並附有胡適的〈易卜生主義〉一文。劉伯量譯的《羅士馬莊》，由誠學會於1926年出版；徐鶻荻譯的《野鴨》，由現代出版社於1928年出版。此外，受匡出版社於1918年出版了袁振英的《易卜生傳》，商務於1928年出版了劉大杰的《易卜生研究》，泰東書局於同年出版了袁振英的《易卜生社會哲學》，春潮出版社於翌年出版了林語堂翻譯的《易卜生評傳及其情書》（Georg M. C. Brandes原著）[15]。

　　二〇年代初期的雜誌、副刊，除了《新青年》以外，像《小

說月報》、《新潮》、《晨報副刊》、《時事新報・學燈》等也都刊載過翻譯的劇作。當時的著名文人，諸如魯迅、周作人、郭沫若、沈雁冰、鄭振鐸、潘家洵、沈性仁及劇作家田漢、陳大悲、洪深等都曾熱心於西方戲劇的介紹和翻譯。據不完整的統計，從1917年到1924年間，有二十六種報刊和四家出版社發表、出版了翻譯的劇作一百七十多部，出於十七個國家的七十多位劇作家之手[16]。

　　二〇年代從事劇本寫作的人，除了少數的例外像歐陽予倩、田漢和洪深，多半並不是演員或導演，而是教授（像胡適、郭沫若、熊佛西、侯曜、丁西林、胡雲翼）或作家（像王統照、楊蔭深、白薇、胡也頻等）。不管他們所寫的劇本是否深刻、動人，或是否適宜舞台的演出，他們都抱著文學創作的目的來寫劇本是不容置疑的。

　　事實上這時所完成的劇作瑕疵的確很多，首先模仿西方劇作的痕跡是顯然的。譬如胡適的《終身大事》明顯地是模仿易卜生的《娜拉》中女性的覺醒，不過一個是出走，一個是爭取婚姻自主。洪深的《趙閻王》則在情節、人物和場面上都襲取了奧尼爾《瓊斯皇帝》的段落[17]。在口頭語言的運用上，有些劇作也很成問題，例如楊騷的《迷雛》言辭半文半白，很不順口，不宜實際演出。他的《心曲》，與其說是劇本，不如說是以對話的形式所寫的散文詩。又如白薇的《琳麗》，使用歐化的語言，全不類國人的語言習慣。又有的劇本則沒有照顧到舞台技術，譬如說分幕太過瑣碎，像洪深的《趙閻王》，一個多小時的演出，竟分九幕（而非九場）之多，有的幕不足十分鐘，可以說甫開即閉，肯定

會影響演出的效果。本身學戲劇的洪深尚有如此的問題，其他對舞台本就陌生的作者更易牴觸舞台技術的要求。

然而也有些劇本的確做到了演出、閱讀均宜的地步，像蒲伯英的《闊人的孝道》，對話流利自然，相當出色。又如丁西林的作品，不但情調雋永，而且言詞犀利，喜而不謔，在舞台上既可琅琅上口，拿來閱讀，也是上好的文學作品[18]。這一類的劇作，比起「文明戲」的時代，自不可同日而語。

其實東西方劇場的最大差異，就是演員劇場和作家劇場的不同。我國一向只把詩文看作是文學的正統，至於小說、戲曲，則排斥在正統文學之外，採取鄙視的態度，是才高學富之士不屑於染指的。元雜劇的出現，適逢蒙古王朝的高壓政策，摧毀了儒生士人的社會地位和傳統的價值觀念，才得使有才之士躋身於劇作家之林，產生了一些豐贍華美的戲劇作品。然而縱然其中大家如關漢卿者，王國維仍評之曰：

> 在士人與倡優之間，故其文字誠有獨絕千古者，然學問之弇陋與胸襟之卑鄙，亦獨絕千古！[19]

這樣的評語恐怕不會施用於任何一流詩人之身。這並非完全是偏見，也是實情。就戲劇藝術而言，元雜劇以降的我國傳統戲曲都可稱獨絕一時的舞台藝術，但就文學評價而論，一齣成功的劇作，除了詞藻華美之外，還有情節結構是否邏輯嚴謹，思想觀點是否博大深刻的問題。因此就文學的標準言，傳統的戲曲恐怕就比不上詩文了。這一種情況，到了晚清的皮黃戲更加明顯。在

皮黃戲中，文人參與劇作的實在少見。吉水在〈近百年來皮黃劇本作家〉一文中說：

> 當道光年間，皮黃已盛，腳本極多。特文人均鄙為俚曲，不肯著手，大多出自伶人自編。其志在排演，以號召坐客，不在於傳世，文人亦不為揄揚。[20]

今日坊間所見的所謂《名家平劇秘辛戲考大全》[21]，其中作品，並不具作者姓名，蓋係優伶師徒口授手抄之作。今天所見經常搬演的作品，像《武家坡》、《四郎探母》、《打金枝》之類，在舞台演出時，如遇到名角，可以百看百聽不厭，倘若置之案頭作為文學作品來讀，恐怕是不及格的。這一種傾向足以說明我國的傳統劇場具有演員劇場的特徵，而欠缺作家劇場的條件。觀眾要看的是魏長生、梅蘭芳、馬連良、金少山或郭小莊的演出，而非某某人的劇作。即使梅蘭芳演出的劇目，多出齊如山之手，齊如山則仍不能與梅蘭芳爭輝。直到今日，始有學者文人插手皮黃劇作而不以為忤，蓋早已深受西方尊重劇作家風氣之習染。如歐陽予倩、田漢、老舍、吳祖光、孟瑤、魏子雲、貢敏、胡耀恆、王安祈等均有皮黃劇作問世。

反觀西方的劇場，從希臘時代即具有高度的文學性。當日的劇作家本身即為詩人，在社會中享有崇高的地位。亞里士多德論悲劇的篇章，名之曰《詩學》（*On Poetics*），在討論悲劇六要素時，認為「悲劇之效果不通過演出與演員亦可獲得。」[22]不必通過演出與演員，指的正是它的文學價值。亞里士多德並進一步推

崇悲喜劇之價值在敘事詩和諷刺詩之上[23]，也是從它的文學價值著眼。因此可以說，西方的戲劇一開始，即是詩人的劇場或作家的劇場，而非演員的劇場。嗣後，雖有英國的莎士比亞和法國的莫里哀，身兼優伶與作家二重身分，但他們名留身後的卻只是劇作家或詩人的身分。其他非演員的或與舞台工作沒有直接關係的劇作家則比比皆是，形成西方劇作家的主流。西方人看戲，看的是誰寫的戲更重於要看誰演的戲。而且西方的劇作，始終即為正統文學的主要組成部分，從未受到輕視或鄙視。試想從英國文學中去除了莎士比亞的作品，會成一種什麼面貌？

　　以上的討論，旨在說明東西方劇場的歧異，並非論其高下，因為作家的劇場和演員的劇場應該各有短長。從文學的角度而言，作家的作品自然遠高過演員劇場的作品，但若從舞台藝術而論，則是各有千秋的局面。在「文明戲」不重視劇作的失敗之後，自然有意識地汲取西方作家劇場之長，企圖創作具有高度文學性的劇本。因為事在嘗試，不一定取得令人滿意的成績，但是促成了三、四十年代「話劇」劇作質量的日漸提高以及話劇運動的蓬勃發展，卻已是有目共睹的歷史事實。

　　當其時也，在西方卻出現了一位嚮往東方演員劇場的法國劇人安東男‧阿赫都（Antonin Artaud, 1896-1948），他所提倡的「殘酷劇場」（Théâtre de la cruauté）即排斥文學性的書齋劇本，而倡導由演員和導演在劇場中編織一齣戲出來，因此他認為東方的演員劇場才是真正的戲劇，而西方的傳統作家劇場，只是文學的附庸，戲劇的替身而已[24]。因為阿赫都本人不但是一個演員、導演，同時也是個有力的理論家，他對西方當代的劇場影響

是巨大的。諸如「生活劇場」（Living Theatre）、「貧窮劇場」（Poor Theatre）、「環境劇場」（Environmental Theatre）等，無不受過阿赫都深刻的影響。西方後現代的劇場所顯示出來的反文學性劇本、反敘事結構、重視肢體語言的傾向，可說直接來自阿赫都的理論，而間接來自東方的演員劇場。

我國近代的變革是整體性的。就社會文化的結構而論，正如李維史陀所言，一種制度系統的內在結構，是牽一髮而動全體的。中國的現代劇場之所以步上作家劇場之路，正是在整體文化依照西方模式的變遷中不可避免的現象。

今日的小劇場，追隨西方當代劇場反文學性劇本的浪潮之後，是否可以視為一種正常的復古風潮，值得我們深思。西方當代劇場挾其作家劇場根深柢固的傳統，學習東方的演員劇場，正是取人之長，補己之短。吾人反文學性劇本，卻是排拒了借助他山之石的做法，則恐非是當代劇場發展的坦途了。

<div align="right">原載民國79年10月《中外文學》第十九卷第五期</div>

1　鴻年在〈二十年來之新劇變遷史〉一文中說：「中國式之新劇，如今日所演者，其發源之地，則為徐家匯之南洋公學，時為前清庚子年。」（按：前清庚子年為1900年。）又曰：「當聖約翰書院每年耶穌聖誕時，校中學生將泰西故事編演成劇，服式係用西裝，道白亦純操英語，年年舊觀，習以為常。」（原載1922年4月《戲雜誌》嘗試號，收入《中國近代文學論文集・戲劇卷》，中國社會科學出版社1988年3月出版。）

2　關於「春柳社」資料甚多，主要可參考《中國話劇運動五十年史料集1907－1957》第一輯，中國戲劇出版社1958年出版。

3　《茶花女》（la Dame aux camélias）為小仲馬（Alexandre Dumas fils, 1824-95）據其自著小說改編。「春柳社」所演僅第三幕，蓋自日文轉譯者。《黑奴籲天錄》是曾孝谷根據美國作家史托夫人（Mrs. Harriet Elizabeth Beecher Stowe, 1811-96）的反黑奴制小說《湯姆叔叔的小屋》（Uncle Tom's Cabin, 1832）的中譯本改編。

4　參閱歐陽予倩〈談文明戲〉（《中國話劇運動五十年史料集1907-1957》）及上官蓉〈文明戲與話劇〉（原載1941年10月《作家》第一卷第五期，收入《中國近代文學論文集‧戲劇卷》）。

5　吳若、賈亦棣著《中國話劇史》，行政院文建會民國74年出版，頁47。

6　傅斯年：〈再論戲劇改良〉，載1918年《新青年》第五卷第四期。

7　劍嘯：〈中國的話劇〉，載1933年8月《戲劇月刊》第二卷第7、8期合刊《話劇專號》。

8　見趙家璧主編《新中國文學大系‧戲劇集導言》所引，上海良友圖書公司1935年出版，頁56。

9　見高秉庸：〈南開的新劇〉，載《南開話劇運動史料》，南開大學出版社1984年10月出版。

10　陳白塵、董健主編《中國現代戲劇史稿》，北京中國戲劇出版社1989年7月出版，頁10。

11　見李維史陀：《親屬關係的基本結構》（les Structures élémentaires de la parenté, Paris, La Haye, Mouton, 1967）。

12　陳、董主編之《中國現代戲劇史稿》言《咖啡店之一夜》作於1922年，今據田漢自選集北京人民文學出版社1955年2月出版之《田漢劇作選》，定為1920年初稿於東京。

13　《中國新文學大系‧戲劇集導言》，頁70。

14　舒暢編《現代戲劇圖書目錄》，民國27年8月漢口現代戲劇圖書館出版。此書為貢敏先生提供，特此致謝。

15　以上各書《現代戲劇圖書目錄》均有著錄。

16　田禽：〈三十年來戲劇翻譯之比較〉，載《中國戲劇運動》，商務印書館1944年出版，頁105。

17　1932年袁昌英在《獨立評論》第二十七期發表〈莊士皇帝與趙閻王〉一文，指出洪深的《趙閻王》乃模仿奧尼爾（Eugene O'Neill, 1888-1953）的《瓊斯皇帝》（The Emperor Jones, 1920）一劇。嗣後洪深曾有自辯，後又有他人繼續指出。直到民國78年中央日報社出版之蘇雪林《遯齋隨筆》，其中仍有專文指責洪深抄襲。

18　大陸戲劇評論家陳瘦竹稱丁西林是一位確實「掌握了高度技巧的喜劇作家」（陳瘦竹《現代劇作家散論》，江蘇人民出版社1979年出版，頁218。）

19　見王國維《錄曲餘談》，在《王觀堂先生全集》，文華出版公司，民57年，冊15，頁6724。

20　吉水：〈近百年來皮黃劇本作家〉，載1936年6月《劇學月刊》第四卷第六期。

21　胡菊人編，台北宏業書局民國75年出版。

22　見姚一葦譯亞里士多德《詩學箋註》，台灣中華書局75年出版，頁69。

23　同前，頁53。

24　阿赫都的戲劇理論見他的七大冊《全集》（Œuvres complètes）由巴黎的Gallimard出版社1956-67出版。其中最重要且與東方戲劇有關的則是收在1964年出版《全集》第四冊中的《戲劇與其替身》（le Théâtre et son double）。

中國大陸的「荒謬劇」

　　「荒謬劇場」（The Theatre of the Absurd）無可諱言是西方社會的產物。倒並不一定因為先有了荒謬的社會，才產生荒謬的戲劇。有些社會十分荒謬，卻又偏偏產生不了荒謬的戲劇，就如中國大陸的社會，經過了十年文革，荒謬絕倫的事罄竹難書，卻正是不曾產生荒謬劇的那種社會。近年來出現在大陸的荒謬劇，應該說是從西方引進的，就如同引進西方國家的核子發電廠、電腦等尖端科技一樣的自然，一樣的不可避免，同時也一樣的不必厚非。因為我自己多少參與了這一項引介的工作，對此多一份關切，因而才使我產生了寫這一篇文章的動機。

　　對「荒謬劇場」所以產生在西方，我們很容易找出種種社會的、哲學的以及文學的背景資料，但是正如文學理論家傅萊（Northrop Frye）對「文類」（genre）的產生與演變採取保留的態度[1]一樣，我們也不預備對此多言，因為諸多外緣的解說，都不一定是促成必然的因子。同理，對荒謬的社會未能產生荒謬劇的理由也自然不必深究。

　　一般我們都接受「荒謬劇場」發生在五〇年代初法國巴黎的說法，雖然由此很容易使我們聯想到阿弗來德・賈瑞（Alfred Jarry, 1873-1907）的《烏布王》（*Ubu Roi*）[2]或者波蘭二、三十年代的「怪誕劇」（le grotesque polonais）[3]。任何一種流派，都無

法說是空前的，仔細搜羅起來，不難找到類似的、近似的以至看來相像實則迴異的種種先驅。「荒謬劇場」也是如此，我們不能斷言五〇年代以前的某些劇作家不曾為「荒謬劇場」鋪路；但像尤乃斯庫（Eugène Ionesco, 1912- ）、貝克特（Samuel Beckett, 1906-1989）、阿達莫夫（Arthur Adamov, 1908-1970）、讓・惹奈（Jean Genet, 1910-1986）這些富有才華和創造力的劇作家在五〇年前後幾乎同時出現在巴黎的舞台上，而又形成一股不可抗拒的荒謬的激流，在不過十年的期間席捲了世界的劇壇，卻的確是以前未曾有過的現象。

　　尤乃斯庫的《禿頭女高音》（la Cantatrice chauve）於1950年5月初次搬上巴黎的舞台時，觀眾的反應十分悽慘，因為在劇中既找不到禿頭，又看不到女高音，難免有受騙的感覺，憤憤然的怒斥與茫茫然的迷惑交相輝映。對這樣的戲，維護傳統的觀眾絕對排斥，卻也引起了尋求創新的人們的好奇。幾經文評家、劇評家的品鑑、探究，似乎荒唐之中並非全無道理，終於使《禿頭女高音》一劇連演數十年而不衰[4]。貝克特的《等待哥多》（En attendant Godot）[5]因為晚出了兩年，就要幸運得多，幾乎是立刻就贏得了讚譽。這一類的戲，當時尚無「荒謬劇」之名，尤乃斯庫第一本戲劇集的序言中，尚稱尤氏的戲為「探險劇」（Théâtre d'aventure）[6]，尤氏自稱為「反戲劇」（Anti-théâtre ou Anti-pièce）。貝克特的《等待哥多》則被人稱作諧仿馬戲小丑的「派樂第」（parody）。一般則稱這一類的戲劇為「嘲諷戲」（le theater de dérision）[7]。直到1961年馬亭・艾斯林（Martin Esslin）研究以上諸劇作家的《荒謬劇場》（The Theatre of the Absurd）一書

出版，「荒謬劇」之名才確定了下來。

　　當然，「荒謬」一詞並非艾斯林首先應用的，這個詞本就是「存在主義」（Existentialism）中的關鍵詞，卡繆（Albert Camus, 1913-60）在他的《西西弗的神話》（ le Mythe de Sisyphe—The Myth of Sisyphus）中特別強調「荒謬」一詞的意涵，他說：

> 可以用理性解說的世界，不論多麼不完美，仍是一個熟悉的世界。但是在一個突然被剝奪了幻象和光明的宇宙中，人感到自己成了一個陌生人。他變成一個不可挽救的流放者，他不但被剝奪了失去的故土之思，同時也缺乏一個未來歸趨的希望。人跟他的生活的分離，行動者和他的背景的分離，確實造成了荒謬之感。[8]

　　西方二次大戰以後的一代，不但感到失鄉之痛，更嚴重的是失去了對上帝的信仰，在尋求人生的意義時，所看到的竟是空無。失去了目的的生命，除了以荒謬來說明以外，還有什麼更恰當的形容詞呢？1982年在尤乃斯庫訪問台北的一次座談會上，我曾問他有關人生荒謬的問題。他除了肯定人生荒謬之外，又說：「說實在的，人生好像是不多麼真實，而存在是很勉強且不自然的事。」[9]他的話不獨代表了一個荒謬劇作家的看法，也代表了一個存在主義者的人生觀。二次大戰後的西方，可以說鮮有未受存在主義影響的文學和戲劇作品，而受過存在主義影響的作品，又鮮有不表現荒謬之感的。

　　然而在有關荒謬的戲劇作品中，至少有兩種不同的表達方

式：一種是以傳統的戲劇形式來表現人生荒謬的主題，像沙特（Jean-Paul Sartre）和卡繆的劇作，另一種是用「荒謬劇場」的形式來呈現荒謬的題旨，如尤乃斯庫、貝克特等人的作品。六〇年代，我在巴黎看過一次同一晚演出的沙特的《密室》（*Huis-clos—No Exit*）和尤乃斯庫的《椅子》（*les Chaises—The Chairs*），二者比較起來，我自己的感覺是「《密室》顯得太古典、太哲學氣、太有說教的意味，在形式和內容上都不及《椅子》一劇的統一和諧。」[10]對這一點，艾斯林在他的《荒謬劇場》一書中分析得更為清晰。他說：

> 他們（沙特等）用高度清醒和富有邏輯架構的理性來呈現對人生處境的非理性之感；荒謬劇場卻是努力以公然捨棄理性的手段和推論的思想來表達人類處境的無意義和理性途徑的不合宜。在沙特和卡繆以舊瓶裝新酒的時候，荒謬劇場卻往前更進一步，企圖達成基本的假設和表達此一假設之形式之間的統一。因此，就藝術而非就哲學而論，沙特和卡繆的戲劇反倒不如荒謬劇場更適合表現他們自己的哲學。[11]

如果說尤乃斯庫、貝克特等所採用的形式異於前人，所異之處何在？第一、在結構上打破了亞里士多德（Aristotle）所奠立的以「情節」（plot）為主的戲劇傳統，他們與以前流行的「佳構劇」（well-made play）反其道而行，幾無情節可言。第二、他們也不理會亞里士多德的教訓，把人物的性格和思想看成為戲劇

的要素；他們的人物似傀儡，似符號，無性格與思想可言。第三、傳統的戲劇都企圖表現一個使人信服的主題；他們卻聲明不要人信服什麼。第四、傳統的戲劇需要以清晰而邏輯的語言表達，他們所用的語言卻故意混淆不清，或是片段零碎而不合邏輯的。既然與傳統的劇場大相懸殊，所以尤乃斯庫乾脆稱他的作品為「反戲劇」。這也就是為什麼「荒膠劇」初登上巴黎的舞台時，曾遭到觀眾的憤慨抗議。

到了六〇年代，「荒謬劇」不但在西方幾個重要的大城的舞台上站穩了腳步，而其影響，也幾乎已波及全球。但在中國大陸尚沒有對「荒謬劇」的反應[12]。以現實主義（realism）為主流的中國大陸文學和戲劇界，對所有非現實主義的作品都抱持排斥的態度。用毛澤東在延安文藝座談會上講話的眼光來看，西方的「現代主義」已經是離經叛道，後現代的「荒謬劇場」自然更等而下之，不能不被視為資本主義腐化沒落的具體化身。據我手邊的資料，一直到四人幫垮台以後的1980年12月，上海譯文出版社才在「外國文藝叢書」中出版了一本《荒誕派戲劇集》，綜合介紹了西方「荒謬劇場」主要作家的作品。雖說介紹，主旨卻在批判，在序言中給予「荒謬劇場」的評價如下：

> 當前資產階級文學中，人進一步降為「非人」，如像我們在荒誕劇中所見到的。我們看到，人的形象被降到最低限度，被剝去了一切作為人的特徵，他沒有起源、沒有發展、沒有社會存在、沒有個性。他是存在主義概念中「沒有根基」的、「被拋扔到存在」中的人，是「非人化」了

的人。從叱咤風雲的「神」到「非人化」了的蟲，這個過
程生動地說明當代資產階級已經完全失去歷史的主動性，
是注定走向沒落和衰亡的階段。荒誕不經的形象反映了這
一歷史趨勢，處處流露著沒落情緒——理想破滅、失去信
心、無能為力、歇斯底里……，是注定滅亡的階級在意識
形態上的典型表現。[13]

　　既然是注定滅亡的階級在意識形態上的典型表現，自然表
明了並不鼓勵大陸的劇作家向「荒謬劇場」學習。我就在這個時
機從執教的倫敦大學應邀到南開等幾個大學講學，所講的題目之
一正是「荒謬劇場」[14]。我所以甘冒大不韙講一個注定滅亡的反
動題材，主要是趕上了大陸的開放政策。在自我禁錮了數十年之
後，聽厭了一個腔調的教訓，中共企圖敞開大門看一看外面的景
色，聽一聽不同的聲音。在我這一方面，我想為了平衡大陸上積
習的一言堂政風和一枝獨秀的文學批評，只有選最具有自由氣息
的題目來講，才會收矯枉之效。我分別在南北幾個大學中都講過
「荒謬劇」這一個題目，還特別應戲劇家協會之邀講過一次。
我發現聽眾似乎並非不能理解「荒謬劇場」的企圖和所用的手
段，特別是在他們自己遭受到文革的浩劫之後，深明人間所發生
的事故比之於舞台上的荒謬更為荒謬。在我自己的劇作傳入大
陸之後，大陸的批評者遂將其歸入「荒誕劇」一類。1985年3月
《劇本》雜誌刊載了林克歡的〈馬森的荒誕劇〉一文，林文的結
論說：

> 理性曾是近代資產階級革命的基礎，馬森卻從今天西方社
> 會的危機中看到了理性的危機，看到了社會的理性化日益
> 脫離人民控制反轉過來成為統治人的客觀力量，外表秩序
> 井然的理性世界內裡充滿了荒謬的混亂。這無疑是一種進
> 步。在這種對現存的社會秩序的否定中，表露了作者壓抑
> 不住的惱怒，隱含了某種不甚明確的企望人性獲得正常發
> 展的期待。[15]

　　雖然我不明瞭林文所謂的「人性的正常發展」何所指，但至
少林文的論點是第一次大陸的劇評者對「荒謬劇」一類用了較為
肯定的語氣。同期的《劇本》並轉載了我寫於1967年的《弱者》
一劇。該劇不久即由南京話劇團搬上了舞台。

　　就在約莫同一個時期，大陸的劇作家也開始染指「荒謬劇
場」。最早也是最著名的一位是在「北京人民藝術劇院」擔任
編劇的高行健。他的《車站》一劇於1983年發表於《十月》第五
期。但是據收到《高行健戲劇集》中的〈車站〉，文末注明初稿
寫於1981年7月，二稿寫於1982年11月[16]。據此而言，「荒謬劇」
的形式在八〇年代才在大陸上出現，應該是不致有誤的。

　　高行健，祖籍江蘇泰州，於1940年生於江西贛州。1957年畢
業於南京市第十中學，1962年畢業於北京外語學院，專修法語。
畢業後曾擔任翻譯，文革期間下放農村五年多。1979年開始發表
作品，1981年成為專業作家，在「北京人民藝術劇院」擔任編
劇。同年出版《現代小說技巧初探》一書，引起了文學界「現實
主義還是現代主義」的爭論。1982年，他的第一齣劇作《絕對信

號》由「北京人藝」演出，開始脫離了現實主義的創作方法，褒貶不一。1983年，他的另一本劇作《車站》仍由「人藝」演出，又引起了爭議，並受到批評，只演了十三場即停演。他因此遠走長江流域山區，考查原始生態和民間文化。歸來後於1985年寫出《野人》一劇，仍由與他合作多次的林兆華導演，「北京人藝」演出，再度引起爭議。同年應邀訪問歐洲，後居留法國巴黎。1986年完成《彼岸》[17]，1987年為舞蹈家江青撰寫現代歌舞劇《冥城》[18]。

　　綜觀高行健的戲劇作品，其中有兩齣戲帶有「荒謬劇」的風味，或者說運用了「荒謬劇」的技巧：一齣是《車站》，另一齣是《彼岸》。我們試拿《車站》作為分析的對象。

　　這齣戲有八個人物：沉默的人（中年人）、大爺（六十多歲）、姑娘（二十八歲）、愣小子（十九歲）、戴眼鏡的（三十歲）、做母親的（四十歲）、師傅（四十五歲）、馬主任（五十歲），代表了不同性別、不同年齡、不同職業、不同類型的人，目的似乎是企圖具體而微地象徵全體社會人群。地點是城郊（北京城郊）的公共汽車站。這些人一個個來到車站，預備等車進城去，但是所有的公共汽車都在站前呼嘯而過，沒有一輛停下來。沉默的人看看苗頭不對，默默地走了；其他的人繼續等下去。等來等去，從人物的對話中，我們知道他們等了一年了。不久，戴眼鏡的一看腕錶的日期，已過了一年又八個月，但馬上又說過了五年零十個月。然後對話中說出已過了整整十個年頭（按：與文革十年暗合），姑娘長出了白頭髮，做母親的頭髮更是全部花白了。戴眼鏡的錯過了報考學校的年齡，青春白白流逝。大家這時

忽然發現站牌上沒有站名,大概是早已廢棄的一站。眾人於是恍然於空等一場。

在車站等車的靈感,應該說來自貝克特的《等待哥多》。

《等》劇中的兩個流浪漢等不到哥多,《車站》中的候車者等不到公共汽車,兩者都是在等待中蹉跎了光陰。所不同的是貝克特的戲意義比較隱晦,「哥多」可以代表種種不同的意義,而重點似乎在等待的過程,作者並無意指出這是白等。我們很可以在《等待哥多》中領會到人生本身就是一種期待,至於期待的對象以及目的是否可以實現,反倒是不關緊要的。《車站》的含意則相當落實,其中的寓意比較明白:人民期盼著進入美好的社會,但達到理想的交通工具卻愚弄著等待的群眾,過站不停(政策無效)。作者似乎並不認為目的是虛幻的,只是達到目的的手段欺人而已。作者為了使觀眾不致誤會他的意旨,在劇末又特別使劇中人一個個跳出一己的角色,以演員的口吻再加以點明。其中扮演馬主任的演員乙就說:「等,並不要緊。要緊的是,您先得弄清楚,您排隊等的是什麼?您要是排著排著,白等了那麼半輩子,那不是跟自己開了個大玩笑?」這樣明白的意旨,難怪引起保衛社會主義的批評者站出來指責說:「分明是一些很直接、很明確、很強烈的對現實社會的政治性的批判。」[19]

《車站》當時所引起來的爭議,多半仍離不開「文藝為社會、為人民服務」這麼一種政治立場。1984年《戲劇報》第三期所發表的一篇〈《車站》三人談〉,發言的唐因、杜高和鄭伯農,都一致認為這個戲存在著嚴重的傾向性問題。唐因說:「這齣戲表現了對我們現實生活強烈的懷疑情緒。」杜高說:「實際

上不過是從內容到形式照抄西方荒誕派戲劇，步西方沒落文藝的後塵而已。」鄭伯農說：「在《車站》這部作品裡，我們看不到一點光明的影子，看不到一點改革的希望。所有這一切描寫，對我們的現實，我們的未來，是一種不真實的、歪曲的反映。」

　　從以上的批判，我們可以看出來，他們所批評的仍然是作者的意識形態，全未涉及這種新戲劇形式的優劣，也全沒有理解「荒謬劇場」的企圖。

　　同年7月，《文藝報》第七期發表的一篇名為替高行健辯護的文章，其實離題更遠。該文作者認為「《車站》通過對比與映照手法，諷刺了七個乘客在廢棄了的車站上稀里糊塗地傻等，在自我煩惱中白白浪費了時間、青春與生命；與此同時，歌頌了沉默的人不說廢話、認真進取的精神。」[20]諷刺與批評的對象從欺妄不實的公車一變而為等車的人，恐怕劇作者自己也承受不了如此善意的辯護。

　　由以上的批評，可以看出來，不管針對任何形式的作品，大陸的批評者都一律以模擬反映論為第一道篩子，載道實用論為第二道篩子，在這兩道篩子的過濾下，難怪「荒謬劇場」會屍骨無存。

　　其實，「荒謬劇場」在西方戲劇發展中的地位，可以與科學發展中典範（paradigm）的更替相比。陶瑪斯・孔（Thomas S. Kuhn）認為科學中典範的更替（如從牛頓的物理學到愛因斯坦的物理學），是整個宇宙認知理論的重整[21]。「荒謬劇」作者對人生和劇場的看法根本與十九世紀末期的寫實劇場迥異。其中最顯著的差別是第一、「荒謬劇場」不遵守模擬反映的規範，第二、「荒謬劇場」標明了不是在改造社會，也不彰明任何意義。

以寫實劇場的規範來批評「荒謬劇場」，就等於以牛頓的物理學觀念來批評愛因斯坦的世界一樣的南轅北轍。

大陸的批評者其實沒有看出來，高行健並沒有「從內容到形式照抄西方荒誕派戲劇」。高行健所借用的只是「荒謬劇場」的一些技巧，如時間的錯亂與誇大。他的人物語言仍相當邏輯，他的人物造型仍相當寫實；特別是他沒有尤乃斯庫或貝克特那種全盤否定人生意義的悲觀意識，他仍然企圖說明些什麼、批評些什麼，所以在他的「荒謬」的外衣中，包藏的其實仍然是一顆批判的現實主義的心。其他的荒謬劇作者的情況也很相近，譬如魏明倫的荒誕川劇《潘金蓮》，其中出場的人物有賈寶玉、施耐庵、武則天、安娜・卡列尼娜（Anna Karenina）等，可以說是襲取了「荒謬劇」人物錯亂的技巧，但究其意旨，卻在為潘金蓮做翻案文章，以達伸張女權的目的。

西方荒謬劇作家那種全盤否定人生意義的企圖和不畏世議的創作態度，只有在尊重個人的思維方式和具有言談自由的社會中才可以出現。天主教的法國，可以容忍反天主教的無神論和存在主義，表明了天主教在法國已不是一個暴力的控制機關，才會使法國的作家享有自由思考和自由創作的環境。社會主義的中國大陸尚不能容忍反社會主義的異端，說明了創作的自由在大陸仍是一個相當奢侈的觀念。後現代的「荒謬劇」一出現，在策略上即帶有反成規的意味，勢難以被素以成規、成俗為重的觀眾所接受。所以我認為「荒謬劇」目前在大陸出現，只不過是一種點綴性的插曲，不但得不到評論家的讚賞，也不會有觀眾的基礎。如果說中國的觀眾不歡迎悲劇，可能是因為中國歷代社會中的悲慘

事件既頻繁，又嚴重；那麼中國觀眾無心領略「荒謬劇」，也未嘗不可以說四十年來的中國大陸上荒謬的事太多了。未來中國大陸的戲劇發展，在現行的體制下，恐怕一者仍須看發號施令的文化主管的寬容程度，二者須看在有限的戲劇演出樣品中觀眾如何自我培養多元導向的口味。

原載民國79年8月及9月《文訊》第58、59期

1　見Northrop Frye,「The archetypes of literature」in David Lodge (ed), *20th Century Literary Criticism*, London & New York, Longman, 1985, p.424.

2　諧仿《伊狄帕斯王》（*Oedipus Rex*）的喜劇，Afred Jarry所作，1896年初演於巴黎「作品劇場」（Théâtre de l'Oeuvre），獲得意外的成功。作者以後又寫出一系列有關Ubu的劇作。

3　指威・凱塞（Wit Kacy）等人的作品，參閱Paul-Louis Mignon, *Panorama du théâtre au XXe siècle*, Paris, Gallimard, 1978, pp.225-229.

4　《禿頭女高音》於1950年5月11日初演於巴黎Théâtre des Noctambules，於1951年2月20日移至Théâtre de Poche與《教訓》（*la Leçon*）同時演出，一直演到1986年我重訪巴黎時仍未下戲。

5　此劇原作為法文，Godot一字我譯作「哥多」，求其音近。大陸有譯作「戈多」者，台灣亦有譯作「果陀」者。

6　見尤乃斯庫《戲劇一集》（*Théâtre I*）Jacques Lemarchand的序言，Paris, Gallimard, 1954。

7　譬如1966年，Presses Universitaires de France出版的Michel Corvin著《法國的新戲劇》（*le théâtre nouvean en France*）一書中就稱尤乃斯庫、貝克特等人的戲劇為「嘲諷劇」（le théâtre de dérision）。除以上兩人外，也把Jean Genet, R. Weingarten, B. Vian, Arrabal R. Pinget均歸入此類。

8　引自艾斯林*The Theatre of the Absurd*一書之〈導言〉，Penguin Books, 1987, p.23.英文譯文出自艾斯林之手。

9　見〈荒謬的人生，荒謬的戲劇——與尤乃斯庫座談〉，在《馬森戲劇論集》中，台北，爾雅出版社，1985年，頁74。

10　參閱〈椅子的舞台形象〉，在《馬森戲劇論集》中，頁259。

11　引自艾斯林*The Theatre of the Absurd*一書〈導言〉，p.24.

12　陳瘦竹在〈談荒誕戲劇的衰落及其在我國的影響〉（載《社會科學評論》1985年第十一期）一文中說：「早在1965年，貝克特的《等待戈多》和尤涅斯庫的《椅子》已有中文譯本出版，但不久就發生『文化大革命』，荒誕劇對我國戲劇沒有甚麼影響。」陳文中所提兩個中譯本未注明出處。

13　引自《荒誕派戲劇集》之〈前言〉，上海譯文出版社，1980年，頁29。

14　我是1981年10月28日至1982年3月5日應邀在南開大學、北京大學、山東大學、南京大學和復旦大學講學，所講的題目除「荒謬劇」以外，還有「西方現代小說中的意識流」和「台灣的現代小說」。

15　引自林克歡〈馬森的荒誕劇〉，《劇本》1985年三月號，頁91。

16　見《高行健戲劇集》，北京，群眾出版社，1985年，頁133。

17　《彼岸》一劇曾為《聯合文學》1988年3月號轉載。

18　以上有關高行健資料由其本人提供。

19　見1984年第三期《戲劇報》刊〈《車站》三人談〉中杜高的發言。

20　見1984年第七期《文藝報》刊曲六乙〈評話劇《車站》及其批評〉一文。

21　Thomas S. Kuhn, *The Structure of Scientific Revolution*, Chicago, The University of Chicago Press, 1962.

舞台語言的問題

　　國劇中所運用的舞台語言有既定的傳統成式，不需要模擬當下所用的語言。不過花旦和丑一般都操京腔，即使到各省演出也是如此。今日是否應該入境隨俗，各地的國劇中花旦和丑像地方戲一般運用當地的方言？恐怕是一個值得注意的問題。

　　本文主要提出來討論的是話劇的舞台語言問題。話劇本是本世紀初由西方移植來的一個劇種。在話劇初傳入中國之時，正是西方寫實劇盛行的時代。西方演出寫實劇，當然運用當地通用的口語，以便使觀眾產生像真的錯覺。傳入我國的初期，正逢我國醞釀以北京話為國語之時，因此除了少數地方劇團的特殊情形之外，一般話劇的演出均以國語為主。如果以話劇為工具來推行國語運動，自然無可厚非，但如就寫實劇中要求對生活的逼真性而言，全以國語演出根本就不能算寫實。我國除了真正生長在北京的人以外，外省人說國語多少都帶有本地的口音，有的甚至只說方言，並不會國語。就寫實的標準而論，劇作者和演員在創作和演出時就產生了相當嚴重的語言上的問題。

　　先來說劇作者一方面。如果一個劇作者本身不熟悉北京話的語調和詞彙，他寫出來的劇本只像書寫語言而不像口語，一旦用國語演出，就使人聽來不夠味兒。這就是為什麼過去幾個出眾的劇作家，像丁西林、曹禺、老舍、吳祖光等不是本身是在北京長

大的，就是非常熟悉北京的語調和詞彙，因此他們寫的劇本用國語演出來才夠味兒。另一個問題是劇作者在創造人物的時候，是不是只能寫北京人或北方人？若是其他地方的人物，卻說得一口地道的北京話，倒好像我們的國語運動真正非常成功了，人人都會說標準的國語。這一個問題，是我們的話劇作者始終沒有認真討論和面對的問題。以前的劇本，不管多麼強調寫實，在語言的運用上就從不曾寫過實！

其次，就演員的演出而言，如果熟悉北京話的演員來演出也是熟悉北京話的劇作者所寫的劇本，自然沒有問題。但如換一種情形，劇作者和演員，只要有一方面所用的國語不夠精純，問題立刻就出現了。不是外地的演員把國語說扭了，就是國語標準的演員吐出來的台詞卻是不夠味兒的語氣和詞彙。

這些問題從話劇產生以後就存在了。所以從前常常為人所忽略，不外有兩個原因：一個是常上演的劇本，真正多半是由精通北京語言的劇作者所寫的有關會說國語的人的故事，而演出的演員也都會說標準國語，因此觀眾並不覺得不真。二是當日人們都處在一種推行國語的氣氛中，看話劇的多半是知識分子和學生，正是努力學習國語的一群人，因此覺得用國語演出沒有什麼不可以。在心理上認為大家應該說這樣的話，縱然事實上並不說這樣的話；或認為未來有一天大家都將說這樣的話，雖然目前大家還並不能都說這樣的話。由於以上兩個原因，也就沒人認真討論舞台語言的問題了。

可是目前在台灣，這個問題便變得非常尖銳而嚴重了。去年一年中，我每一次看話劇演出，都受到這個問題的困擾。那正是

因為以上那兩個條件今日都不存在了。現代的劇作者並不都是說標準國語的人，對北方的語氣和詞彙很不熟悉，所寫的也並不是說標準國語的人物。目前好像推行國語的運動也早已成過去，會說的自然會說，不會說也就算了，而且對標準化更沒人加以注意和講求。電視上的方言節目越來越多，鄉土文學的作家也大量運用方言俚語。在這樣的情形下，聽舞台上的人物所運用的語言，既不是標準的國語，又不具任何地方的色彩，實在有些真空的意味，不知是何處人說的何方話，好像人物都懸空了一般。

　　如果劇作者意不在寫實，還沒有多大問題。抽象的人物說著抽象的語言，倒也滿合適的。歷史劇也有這種好處，反正我們也無法考究漢唐的人應該說什麼話。唯其當作者一意寫起實來，那就相當可怕了。我記得前年在實驗劇展中看過一齣戲，是寫一個退役軍人因兒子夭折而發瘋的故事。這個退役軍人是外省人，但不一定能說標準的國語，除非湊巧他是北京人。太太是本省人，按理國語應當不多麼標準，甚至於在這種社會狀況下的人不一定說國語。兒子是土生土長的，大概不多麼會說ㄓㄔㄕ。劇本編得不錯，演員演得尤其賣力。唯有語言一事令人格格不入，就因為氣氛相當寫實，而這一家卻都在努力說純正的國語，使人感到相當的不對勁兒。

　　我自己的經驗也有類似的情形。為了排演練習，我為藝術學院戲劇系的學生新編了一齣短喜劇，用的是相當純正的國語。可是學生馬上就指出來語言不對頭，他們說他們現在不說這樣的話，也許十年前有人這樣說話。我堅持說沒關係，反正是喜劇，有喜劇的效果就好了。結果演出來我的朋友都不欣賞，有的甚至

說像電視劇，很叫我洩氣。我自己也看出不對頭來了。為什麼不對頭呢？這齣戲雖說是喜劇，可是有個社會背景，就透出幾分寫實的意味，因此才出了語言上的問題。我在那齣戲中所用的語言，如拿到大陸去演就不會發生語言的問題，因為那裡的確有人說這樣的話。在台灣卻真過時了！其實說過時也不對，因為這樣的純正國語在台灣民間始終便沒有真正運用過。一、二十年前，因為大力推行國語的關係，大概容忍了一時這樣的語言，現在既然不再推行國語，再說這種北方土味兒特強的話就有些莫名其妙了。在現實的生活中，就是原來本說純正國語的人，都已經受了同化，不再說純正的國語。我有幾個親友幼年都是在北京長大的，現在說起話來不但ㄓㄔㄕ不再講究，兒話韻都失了踪，而且常常說出「我有去過」、「我有看過」一類的話來！真實的生活和人物既然如此，我們還有什麼理由再去懸空地製造一種沒人說的舞台語呢？可惜的是目前生活在台灣的人所說的「國語」，並沒有一個標準。說得像播音員就更假。如果故意讓劇中人說帶台灣腔的國語，那就又好像有意在製造喜劇效果似的。怎麼辦呢？

　　舞台上到底該用何種語言？恐怕是今日的劇作者和戲劇工作者應該面對的一個嚴肅問題。

原載民國74年6月2日《聯合副刊》

再談舞台語言的問題

　　我寫了〈舞台語言的問題〉一文後，聯副主編瘂弦兄認為應該也說一說其他國家舞台語言的問題，以便做一個比較。

　　凡是有舞台劇的國家，應該都有舞台語言的問題，性質容或與我國的不同，其有問題則一。以英、法為例，因為有古典劇與現代劇的區別或者詩劇與白話劇的區別，演員所用的語言當然不同。演古典的詩劇，不能說大白話，講究節奏、韻律、字正腔圓，有點像我國的京劇道白。演寫實劇及時裝現代劇，說的就是白話了。一說白話，就牽涉到口音的問題。英國人口音相當複雜，除了地區的分別外，還有階級的區別。同住在倫敦的人，貴族有貴族的口音，中產階級有中產階級的口音，工人則說工人的話。在日常生活中，如果一個中產階級一力模仿貴族的口音腔調，他周圍的人一定難以忍受。工人模仿中產階級也是一樣。當然中產階級也不會無故去模仿工人的聲腔。工人所用的Cockney相當難懂，除了演特別以工人為主的寫實劇，舞台上少用。普通舞台的語言，是中產階級的通用語言，所以有人說英國的戲劇是中產階級的玩藝兒。若就看戲的觀眾而言，倒的確以中產階級為主，工人不太上戲院。法國的情形也類似。雖然在口音上沒有那麼大的階級區別，可是也有地區的分別。馬賽的口音和法國中部山區居民的口音就跟巴黎人說的Parisien很為不同。巴黎本地也有

一種郊區語，雖然不像倫敦工人說的Cockney那麼怪異，但也兼具「俗」與「流」二氣。說這種話的人多居社會下層或無業青年，所以也有階級和教育程度的問題在內。所謂標準的巴黎話，是中產階級及知識分子的用語，也就是法國《世界晚報》大力保衛的純粹法語。在法國常看戲的也是中產階級。工人寧肯看電影而少看戲。雖有像TNP（Théâtre National Populaire）這樣的國家群眾戲院大力推動，盡量降低票價，受益的是年輕學生，工人看戲仍不踴躍。所以法國的舞台語也是住在巴黎的中產階級所講的話。

不過在英法兩國，要上演現代的寫實劇，當然要重視口音的逼真，譬如在英國，劇中人物強調其愛爾蘭人或蘇格蘭人的出身，演員就該帶有這兩個地方的口音，就像在我國演山東督軍得用山東話才夠味兒。因此一個職業演員應具有模仿不同方言口音的本領。外地出身的演員，想要在倫敦或巴黎舞台上現身，得要先擺脫掉自己特殊的口音才行。Richard Burton在開始演戲時，為了脫盡自己的鄉音，就下過不少苦工。

中國的語言，只有地區的分別，階級的烙印不太明顯。當然一定也有雅俗之別，大學教授所用的字彙與聲腔肯定不同於建築工人或阿兵哥，不過這種分別似乎尚未引起劇作家的特別注意。所以過去用北京話做基礎的國語做為舞台語言是一個地區的問題，而不是階級的問題。大陸上雖然各地方言很為不同，但有一批說北京話的人生活在那裡，而且外地人也時常有機會接觸到說北京話的人，因此至今仍用北京話做為舞台語言沒有多大問題。就是在說寧波語的上海用北京話演戲也不覺得奇怪。上海人不會問：「這演得不是我們，我們不講這樣的話！」因為事實上住在

上海的也有不少講北京話的人。

　　目前台灣的問題是因為已與大陸隔絕了三十多年，三十多年足足長成了另一代人，現在台灣還有幾個說北京話的人呢？年輕的一代都沒有聽過真正的北京腔，現在自以為用北京腔說話的播音員，早沒有北京味兒了。雖然說得很清楚，但使人覺得假假的，用這種話來演戲是不行的！那麼語言的標準何在呢？在台北呢？還是在台南呢？似乎都不在！如沒有標準，事情就難辦。這種情形有點像說法文的魁北克人。魁北克人雖然也是法國人的後裔，但因為早就移民加拿大，現在說出來的法語，口音和字彙跟巴黎話差別很大。因此一般魁北克人不多麼喜歡法國本土的人，因為法國人總有意無意地流露出沙文主義的態度，輕蔑嘲笑魁北克人的口音。那麼魁北克人演戲怎麼辦呢？正統的法文戲仍然只好用標準的巴黎話來演，否則不但法國人聽不入耳，魁北克人自己也不接受。結果是不但魁北克的演員非要會說巴黎話不可，一般的魁北克人多半也得努力模仿巴黎腔。近幾十年來魁北克人在加拿大鬧獨立，也連帶產生一些文化上的自覺運動，漸漸有人嘗試用魁北克的方言來寫劇本了。其中最有名的是米士勒・川布里（Michel Tremblay）。可惜川布里用魁北克方言寫的戲除了魁北克人以外，其他說法語的人都聽不懂，也不感興趣。川布里想做重要的劇作家，就不得不回過頭來改用巴黎話寫說法語的人都能接受的戲。魁北克是加拿大的一省，在行政上與法國無關，但在文化上卻與法國一體。這種情形是歷史造成的，雖然讓魁北克人覺得有些彆扭，因為沒有選擇，也只好認了。

　　台灣與大陸本是一體，但因為政治的原因而隔絕了三十多

年，這種情況看樣子還要繼續維持下去，兩方面的居民都不得不在心理上準備文化分歧的後果。

戲劇語言的問題，不單純是一個當下的問題，還關涉到過去與未來。照各國的歷史經驗來看，舞台語言，不但是一國通行的標準語，同時也是中產階級所使用的語言。目前台灣似乎也有一個正在興起的中產階級。魏鏞先生在〈我國中產階層的興起及其意義〉一文中，認為台灣已有超出半數以上的居民自認為中產階級。但是這個中產階級的特徵（有別於上下不同階層者）仍不明顯，至少在語言上尚不能說有所謂的中產階級語言。我們就很難說中產階級的人以說國語為主？還是以說台語為主？或者有什麼特殊的口音？看來目前語言上的區別，恐怕還是地區性的。劇作家可以為某一社會階層的人來寫戲，但卻難以為某一省籍的人來寫戲，除非是寫地方戲。如果一定要試試看，恐不免遭遇到魁北克劇作家類似的命運。

為了使舞台劇的語言有所遵循，我想是否可以由教育部或文建會等有關機構做一次全省性的國語調查？看看到底有多少人經常性地使用國語？國語發音的實際狀況如何？譬如說今日人們口中的ㄓㄔㄕ捲不捲舌？有沒有兒話韻？有沒有輕重音？通用的國語字彙和句法結構又如何？經過這樣的調查以後，也許可以研究出一種標準出來，不但可以做為舞台劇語言的根據，對今後的幼兒和青少年教育一定也大有裨益。

<div align="right">

1985年6月8日於英倫

原載民國74年9月3日《聯合副刊》

</div>

國內舞台劇的回顧與前瞻

　　首先為本文的舞台劇下一個定義，此處所談的舞台劇不是廣義的所有在舞台上演出的戲劇，而是專指狹義的由西方移植而來的以對話為主的「話劇」。

　　談到話劇，論者多以1907年起「春柳社」在日本演出中譯的西方戲劇開始。其實在十九世紀末期，在上海的教會學校已經演出過中譯的西方戲劇，不過那時候並沒有引起社會的注意罷了。「春柳社」之所以引起了廣泛的注意，是因為當時在日本參與演出的成員多為知識分子，回國後又繼續從事戲劇活動，而且做出了相當的成績的緣故。

　　我想開始的時候這種新興的劇種之所以引起年輕知識分子的興趣，有兩個重要的原因：第一、傳統的劇種學習非常困難，不是業餘玩票的人所可以勝任的。而且被稱作「戲子」的演藝人員社會地位非常低，也不是知識分子輕易敢於嘗試的。話劇，開始的時候誤以為只要會說話的人就可以上台，不需要嚴格的訓練。同時演新戲的地位與演舊戲的不同，大膽的年輕知識分子敢於嘗試。第二、舊戲有其固定的傳統與成規，不能任意加入新的素材，也難以與當下的時事相結合。新劇則正好可以加入新的素材，與當下的時事相結合。二十世紀初，中國正處在一個大變動的時代，新戲正可以成為一種傳達訊息、宣傳教化以及改革社會

的有效工具。至於其娛樂價值，倒是在發展成為「文明戲」以後才漸漸注意到的。

什麼是「文明戲」呢？「文明戲」就是以話劇的形式，攙入了一些傳統戲曲及街頭藝術的素材，而形成的一種半新不舊的形式。歐陽予倩解釋說：

> 春柳劇場的戲是先有了比較完整的話劇形式，逐漸同中國的戲劇傳統結合起來的。當時上海的其他劇團，最初對話劇的形式並不熟悉，更不習慣，他們就按照從學校劇以來的經驗，只在舞台前掛上一塊幕就搞起來了。當時他們所能看到的只是京戲、崑戲；他們所能看到的劇本，大多數只是街上賣的唱本一類的東西；在表演方面，就他們所耳濡目染，不可能不從舊戲舞台上吸取傳統的表演技術；至少是不可能不受影響。[1]

所以一種新從西方引進的劇種，混合了本土的戲劇成分，也是種極自然的事。特別是為了招徠觀眾，加強其娛樂性時，更不能不重視民眾們所習見的戲劇形式。因此之故，在我國舞台劇發展的初期，除了純粹以宣傳改革為目的的學校劇團以外，注重娛樂性的劇團都逐漸走上了「文明戲」的路子。

但是不久「文明戲」就暴露出了其致命的缺點。第一、這種中西合璧的形式往往不是取二者之長，反取二者之短；換一句話說；就是既沒有傳統戲劇的嚴格訓練，也沒有西方話劇的完整結構和深刻含義。第二、從業者輕忽了劇本的重要性，常常在沒有

劇本的情形下，只根據一個叫做「幕表」的故事大綱讓演員任意
發揮，是以常常演出一些莫名其妙的劇情，等而下之則成了以逗
樂為目的的滑稽劇。在這種情形下，這種中西合璧的「文明戲」
很快地就沒落下去。反倒是遵循西方話劇規格的學校及知識分子
的演出，獲得進一步的發展，漸漸形成了三、四十年代中國舞台
劇的風格。

三、四十年代的舞台劇，有兩個主要的潮流：一個是繼續
演出西方的翻譯或改編的劇本，像王爾德的《少奶奶的扇子》及
李健吾、楊絳等翻譯改編的法國劇本。另一個就是演出自創的劇
本，像創造社的田漢、郭沫若、留美習戲劇的洪深和後起之秀的
曹禺、夏衍等都創作了大量的劇本。

一般說來，翻譯和改編的西方劇本不及創作的劇本那麼能
引起觀眾的共鳴，這自然是因為創作的劇本不管劇中的人物或所
表現的主題，都與本土的群眾和生活有密切的關係。所以到了後
來，舞台劇的演出多以創作的劇本為主，翻譯的劇本很少有機會
上演了。

在創作的劇本中，粗略分析起來也有兩種不同的風格：一種
是偏向於浪漫性的，包括田漢所寫的一些言情傳奇劇和郭沫若所
寫的一些歷史劇在內。這一類的戲，不管是現代劇還是歷史劇，
都是劇作者想像的產物，與現實生活或歷史真相相距甚遠。另一
種是偏向於寫實性的，可以曹禺、夏衍的作品為代表。他們的劇
作雖然也不免人工矯製的痕跡，但大體上是向現實生活中取材，
而在呈露的手法上也盡力使其逼肖真實。這一派可說是直接受了
西方十九世紀寫實戲劇大師易卜生、契訶夫、高爾基等人的影響。

　　這兩種不同的風格可以說一直主導了中國的舞台劇壇。直到抗日戰爭爆發，才使早期的舞台劇走出了劇院，而發展出活報劇、街頭劇、方言小歌劇等其他形式，也就不是浪漫及寫實這兩種風格可以涵攝的了。

　　在抗日戰爭時期的大後方，也就是重慶、成都、昆明這些大都市及四川、雲貴的鄉間，舞台劇曾一度形成高潮。其中的原因很多，但主要的原因有三。一是在抗戰期間需要舞台劇做為宣傳和激勵民心的有力工具，獲得政府的大力支持；二是在大後方沒有電影也少有其他娛樂，因此話劇成為軍民主要的消閒媒體；三是過去的各省市影劇界的重要編、導、演人才都集中在後方。因此之故，舞台劇的演出非常頻繁；多半的演出也相當轟動。但是勝利以後，直到大陸陷共，國府撤退來台，舞台劇卻一日一日地消沉下去了。

　　究其原因，恐怕應該從政治和經濟雙方面來分析。在政治方面，早期的劇作家和戲劇工作者，多為深受五四時代「革命救國」精神影響的熱中知識分子。這些知識分子的特點是理想主義與浪漫主義相結合，對於社會的現狀多深懷不滿，因此很容易受到當時左派勢力的蠱惑和利用。這些劇人在國共的鬥爭中，常採取親共而與國府對立的態度，使國府對這些人保持距離，並不加以爭取。於是在國府撤退來台後，多數的劇作家與戲劇從業人員均滯留大陸。雖然他們後來無不受到了共黨的整肅與迫害（例如田漢的迫害至死、夏衍的監禁成殘、曹禺的受盡侮辱等），但在當時他們並無能預見這種後果。結果是使在台的劇運無法承繼抗戰時期的盛況。

在經濟方面，國府治台的初期，一切都百廢待舉，大家都在克難中奮力圖強，自然沒有餘力顧及到舞台劇的發展。再加上電影成為市民主要的消遣，一般因陋就簡的舞台演出，實在難以與電影競爭。因此之故，就經濟環境而言，民國38年以後的二十年中，對舞台劇的發展也是極為不利的。

雖說如此，由於舞台劇幾十年來的發展，早已獲得廣大民眾的接受與喜愛，要說完全消形匿跡，也不可能。在軍中和學校中仍然常常有非職業性的演出。有時為了慶祝某些節日；也有由政府支持的大型演出。演出的劇目多以歷史劇及反共宣傳劇為主。過去抗戰時期經常演出的劇目，則因為劇作者多滯留大陸而不能上演。幸好來台的前輩劇作家；如鄧綏寧、王紹清、李曼瑰、姚一葦、丁衣、吳若、鍾雷諸先生都有劇作問世，使軍中、學校等業餘劇團不致無戲可演。有些熱中話劇的職業演員也先後在「新南洋」、「大華」、「紅樓」等劇場嘗試過職業性的演出。可惜除了以上所說的大環境的不利條件外，再加上資金不足、可供職業性演出的劇本有限、舞台設備簡陋、從業人員分散等難以突破的具體條件，終不能持久。話劇演員逐漸被電影及後起的電視所吸收，這些小型劇場也一個個地改作他途，於是大家都感覺到舞台劇在台灣的消沉與式微。

然而民國六十年以後，台灣的經濟逐漸起飛，人民的生活也日漸改善，愛好戲劇的人士覺得在經濟上較前優良的情況下，應該把沉寂的劇運推動起來，填補一下文化上的一大缺失。於是在教育部支援下創立了話劇欣賞委員會。開始由李曼瑰主持，以學校的劇社為對象，每年舉辦一次「青年劇展」，演出費用由教

育部撥款補貼。當時國防部政戰學校、國立台灣藝術專科學校和私立文化大學都先後創設了戲劇科系。這些科系的學生，時常演出外國的劇目，所以話劇欣賞委員會又增添了「世界劇展」，專門展出外國的劇作。由於這兩個劇展的定期舉行，總算使校園中的劇運活躍了起來。李曼瑰教授去世後，話劇欣賞委員會一度由教育部社教司長謝幼華先生主持。但於民國68年改由劇作家姚一葦領導，趙琦彬任秘書。在姚趙兩先生的推動下，又在「青年劇展」和「世界劇展」外增添了「實驗劇展」。

　　「實驗劇展」的出現，在近年來推動台灣的劇運上發揮了巨大的作用。因為「實驗劇展」不獨把校園的戲劇活動擴展到社會上，帶動了像「蘭陵劇坊」這樣的業餘的戲劇團體，而且開啟了實驗創新的精神，把舞台劇從「文明戲」以來發展成的一種「擬寫實主義」的框架中解放了出來，重新尋求種種可以喚起更新戲劇生命的途徑。

　　什麼是「擬寫實主義」呢？這個問題應該從更廣大的文學範圍內談起，因為不獨戲劇上有所謂的「擬寫實主義」，在小說的創作上也有「擬寫實主義」。原因是我國的傳統文學素以教化為主，其最大的缺失即是為了達到教化的目的，常常有意地貶抑或歪曲「真實」的面貌和意涵。在傳統的戲曲上這種傾向更為強烈，這恐怕也就是為什麼傳統戲曲在表現形式上皆走抽象或象徵的路徑的原因。由於這個緣故，當我國的文人初次接觸到西方十九世紀的寫實文學和寫實戲劇時，立刻驚服於寫實的作品所具有的力量，就如同「君主專政」遭遇到「民主政治」，「迷信」遭遇到「科學」一樣地無法抵禦。於是在驚服之餘，即著手模擬，

寫小說的要寫寫實小說，編戲劇的也要編寫實戲劇。在開始的時候，有些作家除了形似之外，也的確在觀察社會、體驗人生上費了些心力；但是到了後來，傳統中「教化」的鬼魂又在作家的腦中復活，以致雖襲取了寫實的形貌，內在裝填的卻是「理想主義」的主題和人物。這樣的寫實主義無以名之，只好稱其為「擬寫實主義」或「假寫實主義」。[2]在人家從十九世紀的寫實主義向外推進到更為客觀的「新寫實主義」（neo-realism）、向內推進到「意識流」（stream of consciousness）的寫實的時候，我們有些作家卻仍然在玩弄寫實的形貌，毫不去留意「寫實主義」所代表的意涵，所追求的目的及其所運用的方法和手段。以致我們過去幾十年的舞台上充斥了「擬寫實主義」的作品。在這種情勢之下，只有靠實驗的精神才足以突破既成的框架，從根本上嘗試其他的種種可能。

除了「實驗劇展」以外，別的人也從其他方面進行了不同的嘗試，例如曾經一度領導過「耕莘劇團」的張曉風女士，就曾企圖以戲劇的形式來傳達基督的福音。小說家白先勇先生則把意識流的小說以多媒體的形式搬上舞台。黃美序、汪其楣、鍾明德等從國外歸來後，借用西方的他山之石，做了些小劇場融合現代與傳統的嘗試，他們這種實驗的精神是非常可貴的。以上諸人都為戲劇的多樣化做出了具體的例證。今日戲劇的發展，也必定向多樣化前進。

演出以外，在戲劇的理論與研究上也有專人從事，這是過去比較缺乏的。例如黃美序和胡耀恆教授對我國的舞台劇和西方戲劇都有深入的研究，也都有有關戲劇的論著和譯作出版。姚一葦

教授不但是劇作家，也同時是戲劇理論家和美學家，他的著作對戲劇理論的建立有很大的貢獻。年輕的一代，像林國源先生就很努力地譯介了西方的戲劇論著。這許多現象，都說明了今日我們已經面臨到舞台劇發展上的一個轉捩點。我們不但要發展話劇，同時也要面臨如何融匯承接日漸式微的傳統劇種的問題。

　　戲劇在人類的發展史上本是一種極古老的藝術，因為人類不但有模擬的本性，同時也有把人性和人類的生活經驗外在化、客觀化的需求。在眾多的藝術形式中，戲劇是最能達成這種需求的媒體。因此之故，戲劇不但是代表文化菁英的結晶，也是陶融人性、影響人類行為的重要媒體。

　　特別是後一點，站在功用主義的立場上來看，戲劇雖不一定可以產生「說教」的效果，但肯定是疏導人們情緒的一種重要媒介。在當前工業化了的社會中，人們的工作是機械的，生活是緊張的，人與人之間的關係是疏離的；所以人們多多少少都染上了某種程度的悒鬱症。如果沒有一個發洩情緒的適當場所，豈不是要發起瘋來了嗎？看到我們社會中暴力充斥，精神病患日多的情形，不能說與日常情緒上的壓抑沒有關係。劇作家、導演和演員就是幫助人們發洩情緒中積鬱的有效觸劑。這就是為什麼西方工業化的國家常以建築教堂的虔誠心理來建築戲院。因為衡量得失，與其擴建關閉罪犯的監獄或增加收容精神病患者的病院，不若多建幾家戲院實惠而有效；既裝潢了門面、發揚了文化，又減少了罪犯和瘋人，真是何樂而不為？戲院正是人們發洩積鬱的最適當的場所，讓戲中的演員和看戲的觀眾在台上台下一起發一陣瘋，情緒中的積鬱一旦發洩出來，大家已是筋疲力盡，就可以安

安靜靜地回家過一段正常的日子。直到再度需要發洩的時節，再跑到戲院裡去。古代是靠迎神賽會來祓除人們精神中的鬼魅，今日則靠戲劇的功力。

因此，在一個工商發達，教育水平日高的社會中，更需要戲劇。但是我們人並不完全是環境的動物，我們也有可貴的主動性；所以我們不能旁觀舞台劇的自生自滅，我們也應該主動地加以推動。如何有效地來推動舞台劇運動呢？我以為應該匯聚政府和民間雙方面的力量來進行。

第一、應該鼓勵劇本的創作。鼓勵倒不一定要採取由政府機關出面徵求的方式，而應該努力取消或至少盡量放寬劇本的檢查標準，使劇作家至少可以像小說家一樣，不多麼心存顧忌地按照自己特有的主意和方式來寫作。

第二、獎助民間的戲劇團體。像「蘭陵」、「小塢」、「方圓」這種由社會青年組成的業餘戲劇團體，應該受到政府或民間基金會的補貼與資助，使其有訓練的可能和演出的機會。

第三、目前當務之急的是建立戲院。像台北這樣的一個工商業繁華的大城，按理說至少要有十家以上的劇院才可以滿足市民的需要。現在是連一家經常從事舞台劇演出的劇院都沒有。我希望由政府或民間的財團投資興建戲院。

在回顧過去和展望未來的轉捩點上，以上所提的三點就算是我的建議和呼籲吧！

原載民國73年4月《文訊》第十期

1 歐陽予倩：〈談文明戲〉，在《中國話劇運動五十年史料集》第一輯。

2 參閱本書作者《中國現代小說與戲劇中的擬寫實主義》一文，在《馬森戲劇論集》，頁347-372。

評當代演出

倫敦的一場中文話劇

　　據說幾十年前在倫敦演過一次熊式一先生翻譯的《王寶釧》，因為沒有認真尋查有關的資料，所以不知當初的演出是唱的，還是說的；是中國人演的，還是英國人演的。

　　去年倒是在倫敦大學由學習中文的英國學生演出了一齣中文戲。我不知道是否是倫敦破天荒的第一遭由英國人來演中文戲，但至少是一次少見而難得的演出。

　　我到倫敦大學亞非學院任教以後，就建議校方增開一門「現代戲劇」的課程。過去只有「現代小說」和「現代詩」，戲劇方面，有「元雜劇」，獨獨沒有現代戲劇。這倒並不是說現代中國戲劇中缺少可讀的劇作，主要的恐怕還是沒有合適的師資。美國大學的中國文學研究也有類似的情形，有人開「現代小說」和「現代詩」，卻沒人開「現代戲劇」。我的建議終於在1984年列入正規的課程，成為四年級學生的一門選修課（四年級的課程全為選修）。那一年的四年級有八個學生，六女二男。選「現代戲劇」的六個人恰恰都是女的，兩個男生都沒有選。在這六個選課的學生中，至少有四個對演戲都有興趣，因此我們才決定把課本上的知識化作舞台上的動作，學期終了做一次實際的演出，豈不遠遠勝過只在課堂中紙上談兵？

　　因為是第一次嘗試，演出的日期又恰恰與畢業考試同時，

所以不能選多幕劇，只可演出一齣獨幕劇。當然選取劇本方面，我也在當代劇作和現代劇作間頗費斟酌。最後選了丁西林的《壓迫》，原因是我們這門課的內容還是以現代戲劇為主，只兼及到當代的劇作而已。

《壓迫》中有五個人物，三女二男，而選課的六個學生卻全是女的，在分配角色時發生了問題。除了缺少男角的問題外，六個女生中有兩個是說什麼也不敢上台的，真正能夠登台演出的只有四個。最後的cast是由興趣最濃而看起來又大有表演才能的蓓妮飾演女主角，由巴黎來的克麗斯丁娜反串男主角，卡倫演女房東，文尼薩飾女僕，還有一位警察，只好拉沒有選「現代戲劇」的傑姆斯來充數了。

決定cast以後，開始排戲。因為大家都很忙，特別是四年級的學生都在密鑼緊鼓地準備畢業考試，所以每星期只能排兩次。這麼排了將近兩個月。由於演員的悟力特強，排戲的過程倒是相當順利。主要的困難是校正偶然走了腔的四聲，和一些中國式的小動作。

當然一齣獨幕劇尚不足以填滿一個晚會的節目，在開幕以前便又增添了詩歌朗誦、歌唱和對口相聲，全部以中文演出。其中由蓓妮和文尼薩表演的對口相聲，中規中矩，十分出色，演出後贏得了不少中國觀眾的讚美。

《壓迫》的演出出乎意外的成功。無數次謝幕和熱烈的掌聲，那當然是由於在英國的觀眾習慣上的客氣，不足為憑。主要的是我自己心內有數。在這次演出中，所有的演員並不是只把中文說清楚就算數，而是相當入戲。特別是飾演女房客的蓓妮，演

得十分自然細膩。這是由非戲劇系的學生，用外國語來演戲，演出這樣的成績十分難得了。

　　看戲的觀眾，除了幾個學生的家長外，都應該是懂中文的。大概有一百五十到兩百人之間，主要的還是學術圈中的人，也有小部分華僑。

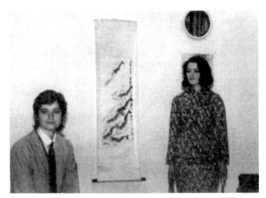

英法兩國的學生飾演《壓迫》中兩個主要角色。

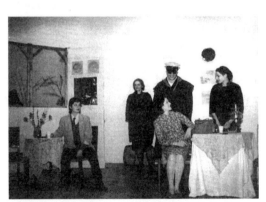

英國倫敦大學學生於一九八六年演出丁西林《壓迫》的劇照。

　　丁西林的《壓迫》，已經過了半個世紀了。今日看來，仍不能說完全過時。在大陸上出版的《現代文學史》上，因為意識型態掛帥的關係，總不忘強調丁西林是一個思想前進的劇作家，在《壓迫》中丁西林以喜劇的手法諷刺了當日人們所抱的偏見和欺壓人的態度，就是在租賃房屋這種小事上也表現出來。問題是五十年以後的今天，中國人之間是否已經減少了偏見和欺壓呢？值得玩味的是丁西林的時代尚有人稱讚丁西林是思想前進的劇作家，反映今日人間更加嚴重的偏見和迫害的劇作，卻被人稱作是「精神汙染」，而遭到禁演的命運。使我們真不明白時代是前進的，還是退後的了。

　　其實丁西林的戲如只憑了「思想前進」（不管這句評語正確與否）一點，恐怕無法存留至今日。丁西林的戲之所以仍然引發我們的興趣，主要是因為他的幽默感、他對日常生活中細微事件的觀察、他的不誇張、不鬧劇化的處理喜劇的手法。《壓迫》中的主題在以後陳白塵的《結婚進行曲》中又出現過，兩人處理喜劇的手法就完全不一樣了。

　　大概中國留學生眼看英國學生演出這麼好的一齣戲，心中也著實羨慕起來，幾個月後有人邀我共同組織一個劇社。我們開過兩次會，到席的有台灣的留學生、大陸的留學生，最多的卻是香港和馬來西亞的留學生，自然都是能說國語的。我們劇社的名字取作「英華劇社」，但別忘了，中國人是以五分鐘熱度著稱的民族，五分鐘以後，這個劇社是否能存在下去，沒人可以預言。

原載1986年6月《當代》第二期

- 補語：參加演出《壓迫》的五個學生，畢業後，有兩個去了中國大陸，一個去了台灣，兩個留在英國。去了中國大陸的兩個學生，一個繼續研究中國文學，一個進了戲劇學校。

邊緣人的喜悲劇：
看金士傑的《家家酒》

　　「童年往事」本就是文學中的一個重要主題。人到中年，驀回首，童年和青少年時期那些已逝去的時光，似乎並沒有真正流逝，而是追隨著生命的成長日漸茁壯了。既然把握不住動而不居的「當下」，那麼沉澱在記憶裡的「往事」，便自成為中年作者一再凝注的對象。《紅樓夢》可以說是曹雪芹的「童年往事」，法國小說家普魯斯特（Marcel Proust, 1871—1922）的《往事追憶》（*A la recherche du temps perdu*）更清楚地點明了追懷往事的情懷。當代我國的小說家，像白先勇、王文興和七等生，都曾在他們的作品中一再緬懷童年的情景。金士傑眼看也已人到中年，自然也難免凝注於那一段段逝去的時光了。

　　不知是否受了美片《大寒》（*Big Chill*）的啟發，金士傑也把一批已成年的童年遊伴重新集合起來，一溫往昔的舊夢。透過這個為前人多少寫濫了的素材，金士傑竟能推陳出新，不落俗套。他在這齣《家家酒》中，至少為當下的舞台劇做出了兩項十分可喜的貢獻：一是應用佛洛伊德式心理分析的方法來透視當代的生活，二是對舞台時空的處理，又有新的嘗試。

　　我們知道佛洛伊德一派的心理分析，對西方現代文學和戲劇所做出的最大貢獻，是在動機到行為的直接關連之外，又更深一層地往潛意識和無意識中挖掘；特別重視的是性壓抑對人格形成

的作用。性壓抑似乎就是《家家酒》所欲表現的一個中心主題。
《家家酒》中的十一個人物，雖然人人有戲，重心實在放在陳慶昇和張令嫻那一對上。兩人都是沉默寡言，不太為人注意的「邊緣」人物。一旦為人注意起來，就不免遭受捉弄，因此二人在童年的家家酒中是扮演新郎和新娘的人物。特別是陳慶昇，身材瘦弱，鬱鬱寡歡，是在眾人狂歡之後的唯一死者。他的意外死亡，形成貫串全劇的一條主線。問題在於別人在玩荒唐的危險遊戲時毫無所傷，為什麼獨獨他在玩笑中為自己的腰帶吊死？是自殺嗎？還是出於意外？如果是前者，為什麼要自殺呢？作者並沒有提供實際的動機和理由。但在氣氛的營造和劇中人物性格的呈露上，作者卻暗暗伏下了陳慶昇這種必然歸宿的線索。陳是社會團體中的一個「異鄉人」。童年時已經是一個落落寡歡的孩子，時常為人捉弄，長大後的處境也並沒有改變。別人在遊戲胡鬧的時候，他只默默地坐在一角。別人告訴他張令嫻在沙灘上等他，他就信以為真到沙灘上去苦候，遂又落入了為人捉弄的圈套。在又一度扮演家家酒中的新郎後，忍不住對扮演新娘的放肆起來，卻遭到同是受人冷落的張令嫻的排拒。看到了這一連串的事件，我們心中不能不問：陳慶昇在這個團體中，除了受人捉弄，接受他人憐憫的眼光之外，有什麼地位呢？這個小集團就是整體社會的具體象徵。如果在這個小集團中找不到自己的位子，那麼在社會中能找得到自己的地位嗎？這是作者所顯示給我們的陳慶昇的個人問題。

　　但何以陳慶昇會形成這種疏離的性格，落到這步田地？作者通過朋友間的對話告訴我們：陳慶昇不喜歡女人！那麼他是同性

戀者嗎？是性無能者嗎？我們沒有進一步的資料。我們也不知道他是否先天地不喜歡女人，還是他之不喜歡女人只是由於缺乏勇氣、恐懼遭受拒絕的結果。但不管是由於哪一種原因，結果所造成的就是佛洛伊德所謂性壓抑式的人格。這種人格是一種心理病態，也是種社會病態，是人類發展中至今無法避免、也無能改善的一種普遍情況。所謂面對自我，所該面對的正是這一類的問題吧！

金士傑把陳慶昇這一個人物放在舞台上，就使舞台下的無數陳慶昇面對了自我。自然陳慶昇只是一個極端的例子。在其他的十個人中，大家或多或少地都具有一部分陳慶昇的人格。他們面對著高吊在樹枝上的陳慶昇的屍體的時候，也等於面對著自己的死亡。陳慶昇竟像耶穌一般地代替眾人而死，在死亡中求得和平與救贖。這一點，作者在一個類似聖母懷抱聖體的畫面中有意地象徵了出來。

《家家酒》運用了心理分析的視角，一層層剖析出所謂社會「邊緣人」的處境，不但可以引起共鳴，也可以引發人們的無數聯想。這樣的成果，我相信是受了擔任藝術指導的心理學家吳靜吉的一些引導和影響的。在呈現本土色彩的氣氛中，金士傑的表現，說明了人類文化彼此溝通的可能與必要。外來的佛洛伊德式的心理分析，可以用來透視現代的本土生活，使擔心洋為中用的人免除了一番顧慮。

在舞台時空的處理上，金士傑繼續在我國的傳統戲劇中汲取靈感和經驗，他採取了無布景裝置的全裸舞台。因為沒有實景，地點可以隨意變更，一會兒是別墅，一會兒是沙灘，一會兒是陸上，一會兒是水中，全靠演員的肢體語言來點明所處身的場所。

例如上下樓梯，是國劇中常用的步法。海中的木筏那一場，也是在《打漁殺家》和《草船借箭》一類的戲中本有的。至於在舞台的平面上表現高度不同的三層樓房，倒是金士傑的一種新嘗試。在國劇中我沒有見過。西方的現代劇中，例如阿瑟・米勒的《售貨員之死》，有兩層表演空間，一般均用建構不同的高度來呈現。金士傑卻大膽地在平面舞台上只用演員的視角來表現別墅的三層樓房。觀眾不但看得相當真切，而且覺得導演供給了想像的餘地，是一次成功的嘗試。

在時間的割切上，分場當然比分幕自然得多。場與場之間的綰連，除了運用一個敘述者的介紹外，也乾脆運用了電影中的「切」，是完全可以接受的手法。由演員自己來檢場，是近年來西方小劇場演出時常用的方式，既節省了人力，又突破了寫實主義的框框，恢復了傳統戲劇中演戲歸演戲的疏離效果。戲院裡，舞台上，本就是一齣戲嘛！不管演得多麼逼真、多麼生活化，對觀眾而言，並不就是生活！何苦必要來偽冒呢？現代的劇場工作者終於明白了「寫實」的局限性！

這次《家家酒》的演出，演員全由舞台表演研習會的學員來擔任。他們多半以前從未演過戲，有些以後大概也不會再演，但他們演得極好。除了聲音不夠字字清晰外（這是大多數我國演員的共同弱點），肢體表情都很合格，符合了我一向認為「人人都可演戲」的看法。這樣的訓練和經驗，對青年人的心理成長有莫大的裨益，文建會的錢花得十分值得！

原載1986年9月《當代》第五期

《家家酒》採取了無布景裝置的全裸舞台，全靠演員的肢體語言點明所處身
的場所。

兩個《紅鼻子》

　　姚一葦的《紅鼻子》的公演，是近年來較具規模，也是極成功的一次戲劇演出。

　　近年來的國內舞台，充斥著實驗性的劇場，表現了年輕一代豐沛的戲劇活力。雖說是一個好現象，但卻因實驗劇場的求異求變之心甚切，常常顯得異常生澀，甚或到了難解的地步，而使一般視戲劇為娛樂的觀眾卻步。《紅鼻子》與三、四〇年代的話劇一線相承，保持了傳統話劇的表現手法，既有傳統話劇的娛樂性和教育性，也有其易解的長處，故《紅鼻子》的公演，對目前追求「後現代」劇場的一窩蜂現象可以產生一種平衡的作用。

　　《紅鼻子》於民國59年在台北首演，當時是由中國話劇欣賞演出委員會、教育部文化局和救國團聯合主辦的。由許常惠作曲、劉鳳學設計舞蹈、聶光炎設計舞台、夏祖輝設計音樂，都是一時之選。演員則是從各大專院校的劇社中選拔的。我雖未能目睹，想來也是一次盛大的演出。從首演以後，據我所知，在國內就沒有再上演過。我以前所看到的一次演出卻是在北京的「青年藝術劇院」，時間是1982年2月23日。那時候我還在英國倫敦大學任教，應邀到南開、北大、南京、復旦等大學講學。一到大陸就感到「台灣熱」正在到處瀰漫，餐廳裡播放著〈高山青〉和鄧麗君的歌曲，市場裡搶購著大同電鍋和台製的電視機。我在北京

的時候，正遇到「青年藝術劇院」排演一齣台灣話劇，我去「青年藝術劇院」做過一次演講，並看了他們的排演，才知道排演的就是姚一葦的《紅鼻子》。導演陳顒是留蘇的戲劇工作者，聽說我與作者相熟，就請我參加他們的演出討論會，並徵求我的意見。參加《紅鼻子》演出的演員都是「青藝」的職業演員，肢體、聲音素有訓練，唯一的缺陷，就是有些職業性的形式化，像在大陸的電影中所常看到的：演員把頭抬得滿高，右手舉在身體的前邊，兩眼凝望著遠方，然後以鏗鏘的聲調朗誦出一段充滿理想的台詞。我說演《紅鼻子》絕對不能用這種方式，因為台灣的居民還不曾學會這種充滿革命理想和熱情的身段。

　　1982年2月23日所看的那一場還不是公演，而是彩排。雖是彩排，除了未對外賣票外，已與公演無異。到場的有中共的文藝總管周揚和也有相當權勢的詩人賀敬之。彩排前陳顒導演特別請我到貴賓室會見了周總管。雖然他非常客氣，甚至可說相當熱情，但我想到他過去對大陸文藝工作者的種種迫害，心中卻涼涼的，提不起談興。

　　正式公演的時候，我已經離開了大陸。據說在「台灣熱」的浪潮中，《紅鼻子》的公演特別轟動。主要的原因，我想，是因為大陸的觀眾看膩了說教的八股宣傳，《紅鼻子》帶給他們一股清新的氣息。

　　如果要我來比較「青藝」的演出和這次由原作者自己導演的演出，我是比較看好後者。「青藝」演出的特點是雜耍班的玩藝比較多，也有些真功夫。但是不管雜耍演得多麼好，也不能喧賓奪主，搶去了紅鼻子的光彩。「青藝」的舞台設計和導演手法都

是寫實的，因此與戲中一些非寫實的場面有些格格不入。

　　這次的公演，既是由作者自己掌導演之舵（並有陳玲玲輔助），自然會貼切地把原作的意旨呈現出來。「降禍」、「消災」、「謝神」、「獻祭」四個段落，說明了這並非是一齣契訶夫式的或者說曹禺式的寫實劇，而顯然地融合了寫實、象徵與史詩劇場的特點。李賢輝的舞台設計和游昌發所作的音樂都突破了寫實的框框，給觀眾造成了一種巍峨的距離感，使紅鼻子（神賜）這個人物，雖然帶有十足的非寫實的浪漫氣質，卻成為一個可以接受的悲劇人物。

　　先說李賢輝的舞台設計，他成功的地方是把旅館的形式隱隱設計成為一個祭壇。正面的牆是透明的，從堅實而高聳的立柱之間露出灰暗的天空，再加上台面的高聳、顏色的古樸和所用質料的堅強的質感，處處都在向觀眾暗示這不只是一個旅館，這個所在也不只是供往來的普通旅客休憩之用，而是可以發生更崇高的行為的場所。「青藝」的演出，就因為舞台設計太過寫實了，難以發揮這種可以令觀眾產生崇高之感的祭壇的聯想。

　　游昌發的音樂同樣也發揮了超寫實的啟示作用。例如紅鼻子唱「花兒開了，鳥兒叫了，你笑了，我笑了，葉小珍也笑了」的時候，葉小珍站起來向紅鼻子走去，鼓聲由隱而顯，帶出一種神祕的氣氛。又如第四幕，音樂承擔起過場戲的作用，把神賜這個人物的內心世界中不易用語言表達的複雜情緒傳遞了出來。

　　但，我特別想說的是我所看的兩次演出中有兩個截然不同的紅鼻子。「青藝」飾演紅鼻子的演員年齡較大，有相當的演戲經驗，他動作靈敏，聲音宏亮，把紅鼻子演成一個富有才藝的人，

1982年2月北京「青年藝術劇院」排演《紅鼻子》。

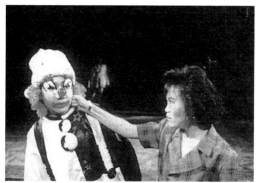

陳立華（左）飾紅鼻子，演技內斂自然，使紅鼻子成為一個有內涵的角色。

但是不能使人感動。這次陳立華所飾演的紅鼻子要沉靜得多，雖然也可以看出來陳立華也有相當的肢體與聲音訓練的基礎，但是他能適當地收斂，盡量求其自然，反倒使紅鼻子成為一個有內涵的角色。特別是當他摘下面具的時候所現露的笨拙和手足無措，把作者企圖塑造的兩面人的情狀顯露無遺。雜耍的表演也能適可

而止，並未搶去了紅鼻子講故事的主戲。那一段講故事的獨腳戲，緊接在雜技表演之後，如果演不好可真要砸鍋了。陳立華以其極有節奏感的動作和聲音，把這一段演得十分引人入勝，顯示了豐沛的表演才能。如果沒有一個好演員來對紅鼻子這個角色加以適當的詮釋，這齣戲是難望成功的。

　　與三、四〇年代的話劇比較，《紅鼻子》加強了視聽二覺的素材，其中有歌、有舞，且有詩化的對白，並不以白話貫穿全劇，可說是使用了「史詩劇場」的手法，把戲看作是戲，而不當作是生活中的一段切面來處理。這就是《紅鼻子》不能算作寫實劇的道理。神賜這一個角色，也是一個非寫實的人物，只要拿來跟曹禺或夏衍劇中的人物一比，就可以看出作者並無意來模擬日常生活中的人物。相反地，作者在神賜身上寄託了他的理想，為了使他的理想更能打動人心，才把神賜處理成一個悲劇英雄式的角色。但是他是一個普通人，卻多少具有一些不平常的神性。譬如說神賜似乎都是在無意間幫助了別人。別人的難題，經神賜一指點，無不迎刃而解；而且如有神附身，他總會為別人帶來好運。然而他自己最後卻走向了死亡！他不會游泳，卻去拯救溺水的人，這不是明明在自取滅頂嗎？當然他的自毀也可能出之於情感的原因，譬如他跟妻子之間的糾葛——但是作者沒有在這一方面加以解說或暗示，我們便不能加以妄斷。如果我們在劇中尋找神賜自取死亡的答案，第四幕中神賜談快樂的一句話應該是唯一的線索，他說：「真正的快樂就是犧牲！」也就是神賜把自我犧牲看作了快樂的泉源，所以才輕易地走上了死亡的道路。然而他的死卻不能與劇中提到的走上十字架的耶穌或在馬背上獻祭的吳鳳相比，後二者

並不是為了尋求快樂而死，而是另有原因。於是神賜是否真正為了尋求快樂而犧牲自我，就成了一個存疑的問題。為了不使觀眾感到迷惑，「青藝」的處理是使他確實為了救人而滅頂，排除了自殺的疑惑。這種處理可能不是作者的原意，卻可以順理成章地簡化了觀眾的疑問，同時也符合了社會主義的社會鼓勵他人犧牲的倫理道德。在作者自導的《紅鼻子》中，神賜的死保持模稜兩可的結局，不管是自殺還是意外，只從作者強調他不會游泳而去救溺這一點而言，是他自己選擇冒此生命的危險。至於他的選擇是否就是足以印證他的信仰的最佳時機，仍然是個可以質疑的問題。這樣的一種死，當然不足以產生悲劇的力量，但這也許正是作者的用意，故意造成一個卓別林式的悲劇的形貌，以求產生反諷的意味。以上是兩個紅鼻子的死所帶給我的不同的感覺。

有主題、有明確的人物和清晰的對話，再加以賞心悅目的表現形式，這是《紅鼻子》有別於目下製作粗糙、意旨隱晦的前衛劇場之處。雖然我一向比較偏向於鼓勵實驗性的劇作，可是對國內劇運的發展也不能不懷有一種隱憂：如果我們把過多的精力投注在謀新求變上，因而漠視了溫故，那麼未來的基礎能夠牢固嗎？何況實驗性的戲劇一般只能演給少數特定的觀眾觀賞，廣大的群眾，首先要求的是「能懂」與「好看」，自然比較傾向於已經受過時間陶鍊的作品。《紅鼻子》在台北演出上座之盛，可以證明以上的觀察。

今日國內的劇運比前十年可說已經大有起色，本也該到了一個兼容並蓄多元發展的時期。

原載民國78年9月25、26日《中央日報副刊》

虛實悲喜是人生：
評《紅鼻子》

　　要談《紅鼻子》這齣戲，首先從劇本來講。

　　這是一個相當不錯的劇本。姚一葦先生編過很多劇本，已擁有相當多經驗。從這齣戲看來，它不是現在台灣非常前衛的小劇場。整個劇本較傳統，上承三、四〇年代中國話劇傳統寫實劇本，但也有突破其寫實框框的地方。也就是說它一面繼承傳統，一面也突破「寫實」。所以，就全劇表現而言，並不完全屬「寫實」！比方說，劇中戲劇場面，焦點轉移上受現代電影影響，把電影焦距、特寫……等超寫實處理方式帶到劇場，用燈光、聲音把觀眾吸引到台上某一角落，讓觀眾看到非寫實的一面！

　　全劇中最不寫實的地方，就是紅鼻子這個人物，姚一葦把紅鼻子塑造成帶點神性的人物。當他戴上面具以後，他說了許多預言式的話，與後來發生的事實吻合，這樣的人物在現實生活是不存在的！這只是劇作者用來說明他的人物的特別。在劇中紅鼻子同時也幫助別人解決問題，更奇妙的是他有點神性會給人帶來幸運，好像經過他這麼一說，惡運就沒了，在劇中我們還可以看到自閉症的小妹妹也痊癒了，當然這不是寫實的事情！這只是劇作家有意來塑造他筆下人物的特別性！

　　場面也有不寫實的地方，如第三幕董事長被審問那場戲，像夢境似的場面將兩人心靈交通用畫面呈現出來，像這種表現方式

已超出寫實，已是現實世界不可能發生的。

我想，這許多非寫實的表達方式，姚先生一方面是受電影影響，一方面也受西方史詩劇場的影響。

史詩劇場主要是把戲當作戲來處理，它演的就是戲，而不是人生的橫切面，也不是把人生照樣搬到舞台上給觀眾看！

同樣的《紅鼻子》這齣戲並不是把人生搬上舞台，它只是要讓觀眾感覺到這只是一齣戲，種種表現方式都在證明劇作者並未讓觀眾相信它是真實人生片段！

但是，這齣戲卻寄託了劇作者某種理想，戲中有一段極重要的對白，就是紅鼻子在表演國王的故事時曾經問：「什麼是快樂？」這個問題也是很多人時常在問的問題，是一個相當哲學性的問題，但也很難回答！

姚一葦嘗試在劇中給予回答，透過紅鼻子的嘴裡講出「快樂就是犧牲！」

至於，這樣的回答是不是很好，我就不敢說了，因為這是個很難回答的問題！他在劇中舉了幾個例子，如釋迦牟尼、耶穌釘十字架……我覺得這與「快樂就是犧牲！」，「犧牲就是快樂」並不是很切合，因為他們受苦並不是為了快樂，而是為了成就世人，他們的痛苦是有代價的！

這是整齣戲表現得不夠清楚的地方，另外一點就是神賜最後的死，劇中說明他是為了救溺水的舞女而死，但是在劇中我們知道那個舞女是會游泳的，以一個不會游泳的人居然去救一個會游泳的人，於常理推斷，是有點不合理！同時，我們也要問這是不是作者特意安排他有自殺的傾向，藉此機會而去自殺？

　　這點作者沒有說明，造成了觀眾一個疑問，而這個疑問自有優點與缺點！好處是他在戲結尾有一疑問，他沒有下斷言，讓觀眾去推測。從另外一面看來，缺點也在此，觀眾不免要問：紅鼻子用這種方式來尋求快樂是不是最好的一種方法？

　　他用這種方式結束生命，可是唯一的方法？我認為不管是救人或自殺，價值並不是很大！就「快樂就是犧牲」而言，這算不算是犧牲？它的理由不夠充分，給觀眾的震撼力也不是很大！

　　整個來講，倒是作者在劇中寄託了理想，他有話要說，因此，觀眾在某方面也會認同他的看法「快樂就是犧牲」、「犧牲就是快樂」！

　　在劇本形式方面，這是一齣賞心悅目的劇本。裡面穿插有很多說白、詩意的對話、唱歌、雜耍、舞蹈等表演，讓觀眾在看戲同時也有其他娛樂性的收穫！比起現在小劇場（處理都很嚴肅，失去娛樂性），姚一葦的劇本雖然有一嚴肅主題，但它還呈現娛人的一面，讓人覺得好看、賞心悅目。這點，我想是它的長處，也是它在台北賣座的原因！

　　演出方面，我覺得相當成功。首先是作者自己導演，想表現的都可表現，自己解釋自己也應該可解釋得好。再者，舞台的設計也很好，很實在，很有質感，不是一般舞台布景給人輕飄飄、隨時都可能倒塌的感覺！整個布景設計的長處在於它不是寫實而是抽象的！布景雖然是個旅館，但從柱子的形式、天空的背景組合令人有祭壇的聯想。演員上、下場都不經過門，直到緊要關頭有犧牲的人出去，門才打開，這種祭禮的聯想，是一種高明的設計！另外，游昌發的音樂也處理得好，每一個緊要關頭都加強了

戲劇性和心理的提示！使整齣戲更具戲劇性！尤其是過場音樂與劇情完全合而為一，讓觀眾融入戲劇的發展。其他如第三幕董事長被審問那段突破寫實、用超現實的音樂，讓觀眾感覺如在夢境、幻境！游昌發的確花了不少心血！

在燈光運用方面，第三幕董事長被審問那段，配合超現實的氣氛也營造得很好。服裝、化妝方面，特別是紅鼻子的服裝選用西式現代化的馬戲團小丑造型，我覺得滿合適的。他的大肚子看起來與本人完全不同，一旦戴上面具、穿上衣服就變成另一個人，頗符合劇作家的要求。

演員方面也不錯，特別是演紅鼻子的陳立華演得很好，因為他很會收斂！過去我在大陸講學時，也看過「北京青年劇院」正式彩排《紅鼻子》。如果兩個《紅鼻子》比較起來，台灣的演出比大陸的好。大陸演員也很有經驗演得也很好，但是他演得較外在化、戲劇化，技藝夠靈活，聲音也很宏亮；而陳立華表演則該戲劇化就戲劇化，該不戲劇化就不戲劇化，給人有內涵的感覺。特別是下妝拿掉面具以後那一段，讓觀眾清楚地感覺到是截然不同的人物，而實際上這是一個演員在演。我個人特別欣賞後面講故事那段設計。那段不容易演，需苦心的設計，特別是前面有跳舞、魔術、唱歌、口技等都是容易討好的東西，而說故事不容易討好，這段放在後面要壓得住才會好看。這段說故事編劇有很多形象化、模擬化的設計，如國王的聲音、態度、大臣的聲音的改變……讓我想起馬歇‧馬叟（Marcel Marceau）演過的大衛與巨人的啞劇！沒有化妝、服裝襯托，完全靠他本人氣勢來演出，這點陳立華也做到了！他一人飾兩角，卻清楚地讓人感到他一面是國

王，另外一面是大臣，兩人地位懸殊，身材不一樣，聲音、態度也不一樣！這種一人飾兩角的演出相當精彩，可見他是一個受過相當訓練的演員。至於其他陪襯演員也很整齊。

就整齣戲來講，姚一葦先生是不是刻意將紅鼻子這個角色安排成一個悲劇英雄，我想，這種說法還值得商榷！

希臘悲劇裡人物都是社會中非常重要的腳色，如國王、英雄，而紅鼻子他只不過是現代的一個小人物。姚老師的原意是不是要將紅鼻子塑造成一悲劇人物，我想這點值得討論，因為，若以悲劇的條件來講，它必須要給人恐懼、憐憫的感覺，這點，我們由戲中是無法感受到的。再者，紅鼻子的死法與理想是不是契合也值得懷疑。所以，基本上，我並不認為這是一齣悲劇！倒是，他讓紅鼻子成為一個滑稽人物，有悲有喜，讓我聯想到卓別林（Charles Spewcer Chaplin）電影，像《摩登時代》（*Modern Time*）……以悲喜劇方式來處理他筆下的人物！這樣來比擬姚一葦先生的戲應較貼切吧！

（林美秀整理）

原載民國78年9月21日《民眾日報》

上左：《紅鼻子》的舞台設計令人有祭壇的聯想。
下左：《紅鼻子》一景（下圖右為陳立華）。
　右：讓我想起馬歇‧馬叟（Marcel Marceau）演過的啞劇。

《半里長城》嘲弄了誰？
——馬森VS.黃碧端

馬森（以下簡稱「馬」）：既然要評李國修的戲，我想先從《三人行不行II——城市之慌》談起，那齣戲談到許多關於現代年輕人的生活和思想，描寫當時台北街頭年輕人的感覺及他們中間所發生的關係，我覺得相當好，至於中間穿插卓別林的戲，我倒覺得不是很好，因為那只是增加一些戲劇性，其實對整個戲劇並沒有什麼幫助，好像貼了很多補釘、怕戲不夠完美。

不過，《三人行不行II——城市之慌》整個戲的感覺比現在演出的《半里長城》好一點。

我個人覺得對《半里長城》不入戲，主要原因是，這是齣古裝戲，描寫一個很遠的時代。所以，打從戲一開始，我就期待他「說些什麼」，結果什麼也沒說，我看到的只是一次又一次的重複或是一些噱頭，在戲劇裡找些討巧的東西，讓觀眾好看而已。

根據李國修在說明書上談到他寫戲的緣起，是金士傑在紐約看了一個戲，回來講給他聽而寫成的，我覺得他這個動機有問題，為什麼呢？金士傑告訴他的只是這個劇的演出方式——是一齣呈現出排演中、演出後台到演出時的喜劇，利用「戲中戲」的方式來嘲諷演員之間關係進而導致最後戲劇荒謬諧趣而無法收拾！

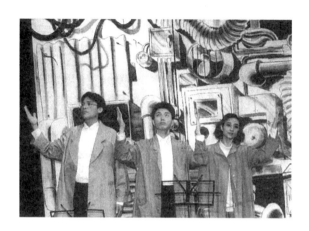

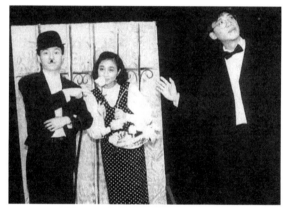

「屏風表演班」的《三人行不行II——城市之慌》。

　　我想，這點給了李國修靈感，他是照了金士傑告訴他的形式
做了。可是，這個戲應該說些什麼，讓觀眾找出什麼「問題」或
發現一些「主題」才好。但是，我始終覺得感情很難投入，只是
笑，觀眾不停地笑，演員袖子被拉下來了，桌子倒了，諸如此類
的場景。後來我笑了，我笑了是因為別人笑而笑，並非演員的演

出而笑！

因此，「屏風表演班」如果想很嚴肅地繼續做商業性的戲劇，我覺得應在編劇上下功夫！

商業性的喜劇，為了迎合觀眾口味，固然要找幾個笑料討好觀眾，可是喜劇是不是只是拉拉袖子，把桌子推倒這幾個表面上的動作討喜而已？這些動作只是一般鬧劇上所見的，就好像拿著蛋糕往臉上丟，踩了香蕉皮跌倒……幾種永遠都有人笑的動作，偶爾為之可以，卻不是很好的點子，或是拿來做劇場的招牌。

李國修是位很好的演員，也身兼導演，但是，他主要的弱點卻在編劇上！他老是自己編劇，這並不是個好現象！他應在編劇上多下功夫，找個高明的、有技巧的、有思想的編劇，在文詞上、內容上表現戲劇呈現的美感效果！

拿他和賴聲川比較，兩人同樣都是從舞台上做出一些戲劇，而不用文學性作品改編。賴聲川大都從人生經驗、人與人關係感情上來抒發，而李國修卻是從舞台上的技巧、觀眾的反應來著手。這並不見得是個好現象。

黃碧端（以下簡稱「黃」）：我想，李國修本人也意識到剛剛馬森提到的應藉戲劇來表現一些東西；他在《半里長城》說明書上也指出這齣戲的主題是藉戲中戲嘲弄「秦朝」官宦之間權力傾軋的情境喜劇，一方面他把主題界定在情境喜劇，一方面把主題擺在嘲弄權力傾軋上！

可是，看完《半》劇後，得到的主題並非嘲弄！關於權力鬥爭歷史部分的劇應該是一個悲劇——最後呂不韋自殺的悲劇，李國修將悲劇轉變成喜劇，作為他的嘲弄。

　　這點，我們必須弄清楚，這齣戲的嘲弄應該放在原來故事與經過表現之後的效果之間。可是李國修卻把嘲弄放在劇中人物權力傾軋鬥爭，不但不能加強，也沒有真正的嘲弄！我想，對於他所認定的主題，恐怕是失敗的！

　　然而在另一方面他卻是成功的，他嘲弄了劇場形式表現。

　　照傳統觀眾立場來看歷史劇，李國修不但把戲劇效果傳遞給觀眾，他也打破劇場形式，讓觀眾不僅看到呂不韋透過各種關係、手段終於把流落在外的皇子捧成了王位繼承人，甚至建立一個很大王朝的權力傾軋的過程，同時他也確實地把舞台背後奇怪的因素——演員因素、感情糾紛甚至劇本可能隨時被改變……等影響戲劇演出效果以及情節的安排等戲劇方式都表現出來，這種打破劇場形式的迷思，他是成功的！

　　舉例來說，第一場彩排情景，原先觀眾以為是表演開始了，突然有人跑出來指導演戲，破壞觀眾原來看劇的心情，製造觀眾情緒交錯，頗符合情境喜劇劇場原則。

　　然後，觀眾看到後台那一幕，演員準備上演甚至鬧情緒情景，站在後台的角度看到前場演出的效果，一直到最後「萬里長城」變為「半里長城」整個打亂，再度演出同樣一幕……

　　這樣以當中單一的一幕反覆表現以及影響表現的因素，打破觀眾對舞台的信仰，固然是受到英劇作家米高‧弗雷恩（Michael Frayn）所著《關掉噪音》（*Noises Off*）——一齣呈現某三流戲團正在排演與公演無中生有的錯誤喜劇的影響。然而，以他找題材，甚至在這麼多幕劇挑出一幕來做為打破劇場形式的創造思想，我想，這點是相當成功的！

馬：以目前幾個活躍的劇場的表現，在這兒不妨來作個比較。

賴聲川的戲比較有深度，他自己對於戲劇相當內行，無論是舞台效果、編劇方面都有很深的底子。以他一齣《開放配偶》為例，也是一齣喜劇、笑鬧劇，戲中有很多政治批判，頗符合當時社會情景。

「果陀劇團」《動物園的故事》先天劇本就很好，兩位演員很出色，導演表現得也很傑出。另外，根據元雜劇改編的《兩世姻緣》利用先天上的素材及演員穿插國劇身段表現，使得該劇相當討好，我想，這與一般觀眾對中國固有的東西還是非常留戀、欣賞不無關係。至於《淡水小鎮》改編自懷爾德作品又是一個借用的好劇本，至少在人物、對話、素材都中國化得相當不錯，讓人感覺真的是在淡水發生。用「文學性劇本」應是「果陀」一個聰明的做法。

文學性劇本的長處在於它可以給人文學性的享受──思索內容、人物關係，透過戲劇看到人生許多延續的問題。我想，這比光看舞台上打打鬧鬧來得深刻多了！

而李國修他是一位相當努力的演員，他也極力建立「屏風劇團」的聲譽，由於他是個喜劇演員，因此他偏向喜劇方面發展，這點相當可喜，但是，就一位演員甚至導演而言，他對舞台是相當內行，唯一的缺憾就是編劇問題，他一個人又當演員又當導演又要編劇，太辛苦了，而且也不能面面俱到。

像梁志民，他只要導戲，一則不演戲，二則他不寫，至少到目前為止，他的戲是翻譯、改編、結合固定的素材，在編劇上他並未隨便地混淆角色，把全部的精力都投注在導演上。如果一

個人又「編」又「導」又「演」是很難面面俱到的，特別是又「編」又「導」，這點我不太贊同，除非是像卓別林一樣的天才。卓別林編導的是電影，電影可以NG重來，可以一個片子拍三、四個月；舞台劇可不容許再修改，當時演糟了，如果自己當導演又當演員，那就很難站在客觀的地位來評估整場戲劇。

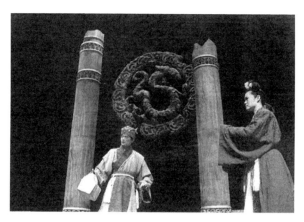

「屏風表演班」的《半里長城》（上圖左為李國修）。

　　黃：就劇本問題而言，一直是許多劇團亟欲突破的問題。以李國修為例，他的野心大過於他所能動用的人力，以至於會產生一人身兼數職的狀況。像《半》劇這樣一個龐大的歷史劇要給予它一個合切的主題的確也滿難的！

　　以整場戲劇而言，最後一場紅小兵出場可能是一個敗筆。他用這個場景作為連貫前面劇情，表現一般性意義，企圖讓觀眾從歷史事件看出人的權力慾望到現在仍然不變。然而，觀眾根本沒有心理準備，不但突兀且有點偷懶，光是一場沒有言語的舞蹈就可以交代出一個嚴肅主題，似乎說不過去！

　　馬：權力鬥爭描寫太少了！如果能把演員之間的情愛糾紛擴大至相互勾心鬥角與官宦之間權力傾軋的情景交雜配合，那會更合乎情境喜劇的要求！這就是編劇要下功夫的地方。

　　黃：基本上，《半》劇還不能稱為劇中劇，只能稱為劇外的戲。假如要藉劇外的戲來諷刺劇內的人物，那麼，劇外活生生的人，也要讓人真切的感覺到權力鬥爭！

　　馬：另外，他在場中加入國劇武場，像翻筋斗之類的功夫，是擷取國劇的一部分，可是並未給戲增加什麼！除了接近雜耍性質的嘲諷，這可是離主題嘲諷又更遠了！

　　黃：這點對他的主題干擾得很厲害！

　　馬：比起小劇場的表現，可能他的野心比較大，但是沒有足夠的素材來填充更龐大的架構。

　　這麼多年一直出現劇本荒，甚至尚未出現扭轉的現象，我想有以下幾點原因，一、劇本難寫，比小說還難寫；小說的形式比較多樣式，怎麼寫都可以，劇本就不一樣了，非得有舞台經

驗、戲劇結構的功力不可，的確很難下筆。二、要能兼具寫作才能與舞台經驗的人才很少，通常是只具其一，不能貫通二者的居多。三、沒有發表演出或出版的機會。四、報紙副刊不太登劇本。

記得小時候在大陸時，看劇本就像看小說，看老舍、魯迅的小說，也看曹禺的劇本，《雷雨》、《日出》、《原野》都看，把看劇本也當成一種消遣。現在大家大概都不看劇本，而只看散文、小說。

黃：整體而言，這是一個形式的障礙！形式要求較特殊的受到排斥後，就產生惡性循環。本來有些劇本就是不擅演出專給人讀的。

馬：很可能是現代劇的關係，可讀性低，可演性比較高，比如說，荒謬劇沒什麼可讀的，演演倒是可以看。生活化的對話再加有主題，與小說比較接近。荒謬劇以後的劇，主要都是反文學作品，在舞台上用言語以外的方式表現。

黃：賴聲川也出版劇本，但他所表現的形式也不光是語言的表達，就像《半》劇寫成的劇本，似乎也不容易懂，一些好笑的效果就寫不出來了！

針對李國修這次《半里長城》一下子由小劇場跳到大劇場，我認為他把目標擴充得太快，反而沒有掌握住終極目標。

馬：戲劇結構太過於龐大，反而一下子難以調配，所以，基本上，他這次的改變，還是小劇場的表演形式，舞台形式仍顯得單薄，他只是讓更多的觀眾同時走入大廳堂欣賞小劇場演出。不過，由此可見觀眾對李國修的迷戀程度。

　　未來小劇場發展，在劇本方面，我建議他們可以先改編一些好的劇本，如大陸三、四十年代的劇本。

　　黃：關於前陣子引起爭論的問題，劇場到底該不該演一般人看不懂的戲，我想，這與詩可不可以晦澀的道理是一樣的。就表現者而言，他可以有選擇表現的自由，觀眾也有拒絕的權利！雙方各自站在自己的立場來看小劇場的前途，至於表現方面，我想再荒謬的東西都有人演。

　　馬：我贊同此一說法，這就是自由世界裡，只要不妨害別人，就容許任何人都有任何表現方法的自由，只有極權社會才會討論哪個不能演，哪個可以演。談「限制」，那是另一個體系的思想方式。

　　從最近小劇團發展的趨勢來看，我對小劇場未來的展望抱持著樂觀的態度。因為，早在三十年前，我還在上大學時，劇場尚不發達，只有學校、軍中才有演戲的機會。根本沒有商業劇場，可以號召很多人去看的戲。等於說，很長一段時間，台灣根本沒有可以聯繫社會的戲劇運動。可是這幾年，由於經濟起飛，文化中心設立，觀眾有錢買票看戲，使得戲劇活動日益蓬勃。而應運而生的戲院，或大或小，我相信，將來也會陸續成立的。看戲也將成為一個時髦的話題，觀眾層也會愈來愈廣，年輕一代的對戲劇的關切也不會像現在中年人一樣冷漠。

（林美秀整理）

原載民國78年6月23日《民眾日報》

從「相聲」到「戲劇」：
評《這一夜，誰來說相聲？》

　　我從小就聽人說「相聲」，而且頗愛聽說相聲，雖然明知說的都是「廢話」。但世間有哪些話不是廢話呢？相聲的廢話至少可以叫人笑出聲來，對健康有益。叫人發笑，即所謂的「抖包袱」，可不是件簡單的事。有的人油嘴滑舌，想盡了辦法想逗人一笑，結果只能叫人討厭，引不出半點笑聲。會說相聲的人就不同了，他懂得如何裝包袱，更懂得應該在哪個節骨眼兒上抖出來，說的人雖然一臉正經，聽的人卻早已笑不可抑。因此「相聲」是一種語言的藝術，是一種專業技能，也是一種大眾的娛樂。

　　因為對「相聲」的這一種愛好，這一種認識，使我面對台上就要做為舞台劇而搬演的《這一夜，誰來說相聲？》不能不稍稍懷抱著一份排拒的心理，不太相信舞台劇的演員可以說得好「相聲」，也不太相信「相聲」可以當作舞台劇來演。

　　在開始的幾段，說老實話，我都沒有笑。我不願意只是因為有一些觀眾笑了，就必須跟著笑，我要等說的人真正能把我說笑了，使我情不自禁，才能算數。

　　聽著、聽著，我真正笑起來，是金士傑和李立群一步步清除了我原有的排拒心理。我仍然覺得他們跟專業的相聲演員（譬如說侯寶林）很為不同，他們的語言缺少北京味兒，他們的口舌也

不夠利落。但是他們卻有一般的專業相聲演員所沒有的另一些長處。過去的相聲演員知識水平不高,雖然可以逗笑,總難以裝進去有內容、有涵義的東西。金、李所說的段子,卻都是經過精心策劃的,除了逗笑以外,還具有言之有物、意在言外的妙處,就非一般的相聲段子比得上了。金、李的口舌雖然不夠利落,卻正因此避免了油滑的毛病。兩人的口齒都異常清晰、發音正確,說出來的話雖然沒有北京的土味兒,但做為入耳即化的普通話絕對沒有問題。兩人的音質、音色久經鍛鍊,年齡也正值藝人發音的巔峰狀態,可說是完滿圓熟。在兩人的比較下,同台演出的陳立華的聲音就顯得弱了,而且鼻音很重,不知是原來如此,抑或是傷風感冒未癒。他這種缺陷在演出姚一葦的《紅鼻子》時沒有顯露出來,那齣戲中沒有具有金、李這般完美的發音的演員來做對比。說相聲,聲音弱很吃虧,而且也沒有其他表現的機會。

　　聽金、李的對口的確是一種享受,因為幾無瑕疵,兩人的肢體語言和面部表情乃來自舞台劇的長期訓練,也是一般的相聲演員比不上的。

　　相聲是北京的一種技藝,地方色彩特重,只有北京人能演,也只有北京人真愛聽,而且百聽不厭。華北一帶也相當流行,但如果不是北京的藝人,就只能用本地的土話來演,而不說普通話,譬如說天津的相聲演員用天津話,濟南的用山東話,主要的就在保持土味兒。到了南方,就沒有相聲了,用上海話演出的類似相聲的節目,叫「滑稽」,不叫相聲。所以說「相聲」在台灣不曾流行,並不足為奇,主要的就是台灣的聽眾不一定欣賞北京的土味兒。「表演工作坊」的兩次「相聲」劇,可說是突破了原

來相聲的地方色彩，使其成為一種全國性的技藝，因為「段子」中的用詞是「國語」化的，而不是北京土味兒的，所以演出的演員也不一定非用具有北京土味兒口音的不可了。但如說「表演工作坊」兩次「相聲」劇的成功演出就會帶動了相聲這一種技藝在本地的發展，我卻甚表懷疑。主要的原因是相聲本來是茶館、雜技場的節目，今日我們缺少了這種場合，也缺少了這一類的聽眾，相聲是很難跟夜總會的脫口秀或牛肉場的歌舞競爭的。

同樣，我也懷疑像《這一夜，誰來說相聲？》這樣的一晚演出是否算是一齣舞台劇？因為它簡直就是一晚相聲的表演，再也沒有別的。在大陸上早已出現了以說相聲的方式，增加演員，加上劇情的戲劇，叫做「相聲劇」。表演工作坊的「相聲」劇有別於大陸上的「相聲劇」，它是把相聲當作劇來演，而不是把相聲改變成戲劇的形式。然而戲劇的形式本身也是開放的，像貝克特用一張嘴都可以演出一齣戲，那麼誰又能說《這一夜，誰來說相聲？》不算戲呢？只是說如果《這一夜》算作戲劇的話，那麼「相聲」做為一種民藝的類型可就被取消了。

其中最有戲劇性的是金士傑扮演大陸相聲藝人，另兩位也各有名號，並非像相聲演員般以素面出現，可見是加上了一層戲劇的包裝，只是這包裝太過單薄，而且相當透明，我們做為觀眾的仍然當作是金、李在說相聲。金士傑的大陸藝人演得還真有幾分像，服裝模擬得不錯，態度也好，口音自然不能偽冒，但對不熟習北京土味兒的觀眾也可混過去。只是到了李立群在大談「垃圾」的時候，金士傑居然沒有用北京人的發音說是「ㄅㄚˊ ㄐㄧ」，可見金是在台灣長大的，算是一次穿幫。

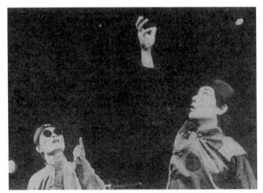

「表演工作坊」的《那一夜，我們說相聲》造成
轟動（圖中左為李國修，右為李立群）。

天津勸業場中演出的「相聲劇」《法門寺》。

　　《這一夜，誰來說相聲？》仍是由賴聲川規劃的集體即興創
作。我們不知道其中段子的形成哪一位出的點子多，但可以肯定
的是金、李的精彩演出看得出來是在制約下形成的，其中剪裁的
尺度和節奏的掌握應該歸功於導演；這也是使這次演出可以超出
一般相聲演出之上的原因。

　　雖然對於段子與段子之間的聯繫和整體的主題呈現，編導的人已經盡了心力，但由於相聲本來是一種娛樂為取向的技藝，目的只在贏取現場的笑聲，並不苛求聽眾事後的反思，因此在笑過了以後，也很難留下什麼。主要的原因是出自相聲的形成，不同的段子湊到一起，就像酒席中的拼盤，再高明的廚師也無法把拼盤做成其他菜餚那般具有獨特的個別味道，否則也就不是拼盤了。《這一夜》中確實有不少警語，當場足以發揮醍醐灌頂的作用，但缺乏的正是一齣戲劇中所呈現的那種經久不忘的整體感染性。但是既然引起了那麼多的笑聲，也就足以告慰，不能過分苛求。演員說些什麼，我們都會忘掉，唯一記得的是令人發噱的演員的音容笑貌。

　　看到《這一夜，誰來說相聲？》演出時座無虛席的爆滿情況，會使我們感到這一代的觀眾似乎對戲劇已不再那麼冷感。聽到那一波又一波的笑聲，也感到觀眾並不是那麼難以滿足。但是他們對戲劇的演出要求些什麼呢？等待些什麼呢？如果一般的觀眾沒有辦法說出來，現在到了劇評人站出來說話的時候。如果在幾次成功之後，演出的人就開始掉以輕心，推出一些粗糙的作品，會不會又把得來不易的觀眾趕跑了呢？「表演工作坊」的作品倒是還沒有令人失望過。

<div align="right">原載民國78年11月2日《民眾日報》</div>

「相聲」與「相聲劇」：
再說《這一夜，誰來說相聲？》

　　相聲是流行在華北大平原上的一種民間技藝，與同屬於說唱藝術的「大鼓」、「快書」、「說書」、「雙簧」等平行發展，一般在北京的「天橋」、天津的「勸業場」、濟南的「大觀園」等雜藝場所演出。華北的相聲，以用北京話演出的最有名，特別是侯寶林出現以後，更使北京的相聲名噪一時，幾使以後說相聲的演員都以北京話為主。因為外地人模仿北京話，總不地道，容易露出破綻，特別是相聲這種敏感度極高的語言藝術，口音上的破綻會形成很大的瑕疵，所以說相聲幾乎成了北京演員的專業。但是在我幼年的時候所聽的相聲，用地方方言的還很多，譬如在天津就用天津話來說，在濟南就用濟南話來說，要的是那種地方性的土味兒。南方卻並沒有相聲。用上海話演出的相聲一類的逗口藝術，不叫「相聲」，叫「滑稽」，算是另外一種。

　　在台灣，因為語言的問題，正像以國語為舞台語演出的「話劇」一樣，相聲並不流行，大約只能在軍中或學校裡演出。直到1985年3月「表演工作坊」推出《那一夜，我們說相聲》以後，相聲才引起了一般觀眾的注意。為什麼以前的相聲引不起人們的注意，而《那一夜，我們說相聲》卻引起了相當大的轟動呢？主要的原因是「表演工作坊」把這種古老的藝術加以現代化的包裝，同時根據相聲段子的模式刷新了段子的內容。

　　以前的相聲，多半都是侯寶林說過的老段子，像〈戲劇與方言〉、〈歪批三國〉、〈賣布頭〉、〈羊上樹〉、〈陰陽五行〉、〈打燈謎〉等等，說了又說，不知道經過多少人的口，說了多少年，就像京戲一樣，演來演去都是那些老套，很少有符合時代的新作。有名的文人，除了老舍以外，也很少有染指相聲的。因為相聲詞不好寫，對裝包袱、抖包袱沒有體驗的，很少寫得成功；對北京話沒有掌握的，又寫不出那種土味兒來。缺乏新作，相聲說出來就不會有時代感。賴聲川的高明處是不但把相聲加以現代的包裝，而且裝以新意，可說是抓住了古為今用的要旨。

　　由於《那一夜，我們說相聲》的成功，「表演工作坊」受到了鼓勵，今年又再度推出了《這一夜，誰來說相聲？》同樣獲得了演出的成功，造成了一再加演的盛況。這次的成功，據我看來，與上一次相同，主要是依靠現代舞台劇的包裝和段子內容的刷新。

　　以前相聲的段子，專在裝、抖包袱上下功夫，很少有經得起品味的內涵。《這一夜，誰來說相聲？》的內容卻十分可聽，不但含有對當前社會與政治的譏諷與批評，而且本體可視為一個蘊意深刻的隱喻，在逗哏的爆笑聲中，開出了一席反思回味的天地。這正是以往把焦點只放在笑料上的相聲段子所欠缺的。

　　但是，演員的稱職，也是《這一夜，誰來說相聲？》演出成功的另一個不可或缺的要素。擔綱的兩個主要演員金士傑和李立群是目前台灣兩個非常傑出的舞台表演者。二人的音質、音色、音量都久經鍛鍊，年齡也正值藝人發音的巔峰狀態，所以在相聲對發音的特殊要求上，可說圓滿無缺。唯一與傳統相聲不同的是

他們的口音、用詞都是國語化的，缺少北京方言的那種土味兒。然而目前台灣觀眾所熟悉的是國語，對北京方言反倒有所隔閡，所以相聲的演員看來也不一定非用土味濃重的北京話不可了。

然而，《這一夜，誰來說相聲？》的轟動，應該說是相聲的勝利，還是舞台劇的成功呢？我的看法是二者都不是，這次演出的成功只能看作是特例，是巧妙的古為今用因緣時會的成就。若說因此竟帶動起相聲這一種技藝在本地的發展，我卻甚表懷疑。原因是相聲像大鼓、快書一般，原是雜技場和茶館的節目，今日我們已經沒有這種場合，也沒有這一類的聽眾，相聲很難跟電視台的歌星、夜總會的脫口秀以及牛肉場的歌舞競爭。相聲主要的訴求是聽眾的耳朵，打動眼睛之處相當薄弱，而今日的觀眾都習慣於眼耳並用，而且眼睛的要求猶勝於耳，哪裡對相聲會熱中得起來呢？可說時遷勢易，復古難為！

至於《這一夜，誰來說相聲？》是否算做一齣舞台劇？我覺得也值得商討。與傳統相聲形式上的差異，是此劇中的演員不像相聲的演員以素面出現，而是戲劇化地扮演了另一個角色——相聲演員。這一種戲劇包裝可說是相當薄弱，難以使觀眾認同，我們所得到的印象仍是金士傑和李立群從頭到尾在說相聲。引起觀眾興趣的也正是二人的音容笑貌及所說的段子，而不是劇情的結構和發展。

其實，在大陸上早已出現了一種叫做「相聲劇」的節目。那是以說相聲的聲口——「說、學、逗、唱」的方式，增加演員和劇情，演出一齣戲劇。我看過的一齣「相聲劇」是在天津的勸業場中一家小戲園裡演出的《法門寺》。當時因為被「相聲劇」這

一新詞所引動，才走進去看的。演出基本上保留了京戲中《法門寺》的劇情和角色，在裝扮上則是一半劇裝、一半時裝。演員的唱白則全是相聲的說法，所以比原來的京戲易懂、逗笑得多。這樣的演出稱為「相聲劇」非常合適，因為是採取了說相聲的說法來演出一齣戲劇。我不知道在大陸上是否已經有過以相聲的說法來演出一齣「話劇」的經驗。賴聲川的這兩次把相聲搬上戲劇舞台的嘗試，顯然就是企圖以相聲的說法來演出「話劇」。但是他並不是新編一齣具有結構與發展劇情的戲劇，而是以相聲的聲口來代替一般的戲劇對白，同時保持了相聲演員的身分，全以相聲的形式呈現出來。如果說這算是戲劇，那麼什麼是相聲呢？「相聲」這一種民間藝術的類型，不是從此被取消了嗎？如果說不算是一齣戲劇，也並不妥當，因為當代戲劇也沒有一定的形式。1972年貝克特（Samuel Beckett）在《Not I》中只憑一張嘴就可以演出一齣戲，那麼還有什麼形式不可以稱作戲劇呢？

　　由於「表演工作坊」這兩次「相聲」劇的成功，雖然不一定能帶動相聲這一種民間藝術的復興，但是顯示了以相聲的說白方式未嘗不可以演出一種現代的舞台劇。如果有人繼續嘗試，是否可以在台灣也創出一種「相聲劇」的新劇種呢？這卻是拭目以待的事。

<div style="text-align:right">

1989年12月16日於台南

原載民國78年12月30日《中華副刊》

</div>

貪心的《台灣第一》
——馬森VS.黃碧端

　　黃碧端（以下簡稱「黃」）：整齣戲劇看起來，用了很多象徵的手法，而它所想要象徵的東西，卻不是非常明確，花掉的時間也相當的多，卻不知道它的作用何在？譬如說，「桃花泣血記」那一場戲，大概是唯一從《台灣第一》這書裡頭拿出來的作品，可是放在整齣戲劇裡，卻不知它和前後銜接的關係在哪裡？還有「女工」那一場戲，就整個場景的利用來說，這一群女工講完話之後，後頭有個「神案」乩童做判決，其訴求的意義，到底是象徵些什麼？諸如以上不清楚的地方，基本上，還是該歸咎於「編劇」的問題上，尤其這齣戲這樣的長，以一個正常的演出的時間來講，顯然可以將它剪裁得更好，使它成為一齣結構更完整、訴求更清晰的戲劇表演。

　　馬森（以下簡稱「馬」）：我自己的感覺，「果陀劇團」這次的戲和過去很不一樣，它有點走時事、政治劇場的味道；但我認為，原則上這是無可厚非的，因為戲劇和整個社會（包括政治）的生活，有著非常密切的關係，未來戲劇就該密切地反映社會的現象、需求，或者公眾的意見。而過去由於未解嚴以前，我們有一段長久的時間，是在報禁、黨禁下，一般人民不太容易直接反映對政治的看法，既然解禁後台灣無疑地已一步步的走向更民主的道路，這時戲劇更應該發揮它的功能，變成一種為社會喉

舌成為反映公眾意見的正規管道。

　　我想，「果陀劇團」它也有心在這方面來配合潮流，想走反映社會、反映他們對整個台灣歷史發展的看法。這點「立意」非常好，但是「劇本的編劇太粗糙」，只是把「意見」放進劇中，卻不能用恰當的藝術手法或藝術的結構表現出來，進而讓人產生感動、共鳴。也就是說，只在台上發表一些不太成熟的意見，甚至於不太連貫的意見，看過之後，偶爾有幾句話、幾個點出來，但是沒有一個整體性的感覺，到底它的重心在哪裡，它要表現什麼？譬如它的題目是：《台灣第一》，而整齣戲劇中，除了「桃花泣血記」代表台灣第一首流行歌曲之外，至於其他場戲，就和《台灣第一》沒什麼關係；只是把台灣歷史做每一階段的介紹，直接說起來，好像是一種「報告式的文學」。但是如果我們將這放入「報告文學」的形式之中，也是非常簡陋、粗糙的，更何況是放入戲劇的形式中，一定得經過一番戲劇藝術的匠心編劇才可以。

　　另外在整個段落上而言，也看不出它的銜接性。就拿「女工」那場戲，前有女工工作情形，後有廟中神案乩童，這中間到底想表達什麼？最後神案又變成法庭判案，難道是想代表台灣人迷信的信仰嗎？如果是的話，這看法就顯得太膚淺了。

　　我想給「果陀」一點建議，由於「果陀」過去幾部戲表現得還不錯，但是因為過去的戲，都是現成的劇本，如《動物園的故事》、《淡水小鎮》等都是根據原來很好的劇本改編的，那就表現得很好；如今自己編劇就和李國修的「屏風表演班」犯有相同的毛病，就是「太貪心」！從編劇到導演到演出，什麼都想自己來；他們應該稍微謙虛一點，一個人的工作量過多，雖然是很有

衝力，但是無法照顧周到。以一個成立一年多的小型劇團而言，就想做那麼多工作，似乎是太貪心了點！因此，我建議「果陀」如果下次演出時，要不然就演別人寫好的劇本；如果真要演出自己所編寫的劇本，時間一定要長，時間太短，根本無法醞釀成熟，變為一個有藝術結構的作品出來。所以，許多觀眾來捧場，我想可能是對過去的評價不錯，希望它也會有一樣的水準；可是這個戲看完後，觀眾很可能會失望，這對以後賣票的成績，可能會有影響。

　　黃：我想馬先生所提「太貪心」這意見確實是一個很大的關鍵，看完戲後，不難發現編劇者不單單只是對劇場幕前幕後的野心太大外，還關係著他想詮釋「歷史」這問題上的「野心也過大」；編者想藉目前許多現狀回溯過去，找出一些問題的癥結，但台下的觀眾，大概不太能接受編者所暗示的脈絡；例如，將「蔣渭水」和其他三人並列為四大革命家之列，從這點來看，由於《蔣渭水傳》的作者是我很好的朋友，在他還沒寫《蔣渭水傳》之前，大概還沒有人把蔣渭水的重要性提得那麼高。以這幾個自稱是六○年代出生的年輕人，野心固然很大，但是詮釋歷史是需要很多東西的，除了對於整個背景的瞭解之外，對於他們的上一代、上上一代所經歷過的路程，他們所謂的憂患及犯過的得失，都應該有更深一層的瞭解，才能夠在舞台上把它濃縮成一個用藝術形式來表現的劇。

　　另外，還有一些非常明顯的錯，例如：許曉丹上了《時代雜誌》的封面，我想如果我沒記錯的話，許曉丹最多只是在亞洲版某一頁的右小角，也沒有照片的一小小塊說明，說她想以怪異

的訴求來競選立委而已。所以，可見「果陀」對事實並沒有加以實地去瞭解，因此就整齣戲的銜接、象徵暗示技巧的運用，以及對整個歷史事件的詮釋，這戲都顯得非常的粗糙。而且在歷史過程，也牽涉到一點民族主義的問題，「果陀」在戲中反映在日本統治下的評價，反而要比前後時期更高，這點我想不大能得到太多認同。

馬：關於這點，我覺得他們就是太急於發表意見，而沒有小心地去考證、求證、研究、思考歷史的問題，因此發表後，讓觀眾聽了之後會有一種「幼稚」的感覺，因為中國現代史也不是那麼容易來討論的問題，特別是今天又有「統獨」的問題在裡面。針對這點，我是絕對贊成大家攤開來公開討論，每個人都可發表自己的意見，這樣才能達到「溝通」之效。

而戲中很明顯的有一個對台灣歷史、前途的看法，但是編者似乎非常強烈地偏於「本土意識」，這雖不是一件壞事，然而應該要把它設在一個大的歷史結構裡來看，才能讓人看得清楚。而且如果編者有一個訴求或主張，一定有充分的理由支持，才能夠得到同情，否則以一個粗糙的方法發表後，也許同意的人，不會再去深思，然而不同意的人，就會有不以為然的看法。

就我個人的經驗來說，我生長於中國北方的山東，但是我對山東就沒有那麼大的本土意識，而小時候到北平去念書，學北京話，心裡也沒有覺得會愧對祖先或父母。在父母的觀念裡，也總是把中國放在第一位，其他小地方的事情則置之於後。所以在我的觀念裡，一個人一生永久地住在出生地，似乎是不大可能的，因此到了台灣以後，自自然然地就有一種超越省籍本土意識的感

覺。可是我並不能因為個人的這種感覺而說別人有本土意識就是不對的，但我總希望有一種「溝通」，大家攤開來解決這本土意識的心結，如果「果陀」有這種用意的話，那就非常的好。

還是那句話，如果他表現出來的方式非常粗糙，就沒有任何說服力；如果有一個政治或者其他文化、建設的意見，可以揭示出來，但總要說得清楚，讓人感覺有理，而不是一個衝動，或情緒化的東西。

黃：我想本土意識絕對是很自然的，在每一個地方的人都會有這種「本土意識」，但是目前台灣這個本土意識，似乎是一個「強調的結果」；因為強調之後，和某一政治訴求結合起來，所以就比「自然」產生本土意識多出一種情況來，是這劇給我的感覺。雖然戲劇可以做任何的政治訴求，但「果陀」似乎是全盤接受這一個「強調後的結果」，然後將之變成一個舞台形式，因此就給人一種「不自然」的感覺。

因為我自己是個閩南人，我相信我自己的國語還講得不錯，但我也保留了閩南腔的閩南語，因此我不太覺得強調一種語言的特色，就能夠代表太多意識上的東西。因為語言是一種自然形成的東西，假設要改變它，必然是經過自然過程而改變，不應該全歸於人為造成的結果。使我自認是一個閩南話也講得不錯的人覺得，這似乎是在藉著語言的問題來強調本土意識，或相關的政治訴求，這對於我這個從事語言教學的人而言，這並不自然，也不是一個好現象。

當然，就一個舞台表現來講，拿任何東西來做訴求是毫無疑問，但這其中還可能牽涉到一點「普遍性」的問題存在，像我

和馬先生，都是比他們年紀大很多，而且也在台灣受教育的人而言，「說一句台語罰一塊或三圈操場或拿狗牌」的情形，我相信確實在某一校園裡發生過，但我們兩人都沒經歷過，所以對我們而言，產生不了共鳴，甚至覺得這會不會只是一個「個別的事件」而已。

馬：再談到「防空洞」那場戲，收音配樂不對，飛機在遠處，聲音由東而來是理所當然，然而小孩子哭聲應該在防空洞裡，音效也應另外錄製，諸如這種小節，其實應該不難做到，實在不該忽視；而且戲中那位妓女和其他婦女到底有什麼關係，又想代表些什麼？全劇中每一場都有大肚子的戲，這到底是何用意？因此，給人感覺編劇似乎沒有經過任何討論，就將它搬入舞台，毫不管台下觀眾到底看不看得懂。

黃：當然，我希望「果陀」不是在迎合社會上某一種「口味」的期望，而發表《台灣第一》這劇，如果答案是肯定的話，那就比較「不幸」了！因為一個真正劇場的演出工作人員，他的第一關切，絕對是他的「藝術型態」，其次才是主題；現在背道而馳，以「主題掛帥、戲劇藝術次之」，那麼劇場的生命遠景，則令人不大樂觀。

馬：我想這就回到一般的「文學和戲劇」藝術的問題上了；也就是說，含有政治意味，是無可厚非之事，但是，一定要經過藝術的處理手法，否則的話，就淪為「宣傳」。魯迅曾經說過：「所有的文學都是宣傳，但不是所有的宣傳都是文學。」意思就是說，很多宣傳根本和文學藝術扯不上關係，因此絕對不要「偽冒藝術」，讓觀眾產生一種錯覺而來觀賞。所以真正的好作品，

可以有個主題，但必須先經過藝術處理的手法，如果忘卻了這點，那就離藝術越來越遠了！

特別是台灣目前在文化上，已有相當好的成績，例如侯孝賢在電影上得了個大獎之後，在同一社會裡，其他藝術如文學、音樂、電影也好，都有相當好的成績，戲劇也該愈來愈注意它的藝術性，如果戲劇反倒走回頭路，走回三〇年的宣傳路上，那就很可悲了。

黃：最後給「果陀」的一點建議，希望他們慢慢的來，寧可給自己多一點磨練時間，在「磨練自己的技巧，吸收別人的編劇」過程中，漸漸成長，而不要太急著就想解釋爭論多、且需要很多Home Work才能達到的一點點認識，或立刻想跳到結論當中來詮釋。這都是應該避免的。

馬：由於「果陀劇團」及演員都相當年輕，但不要「野心超過自己的能力」，有野心固然很好，可是超過能力，就會產生一種「負面」的東西，這點實在應該注意。

（陳淑真整理）

說「政治劇場」

　　伴隨著台灣工商業的蓬勃發展，1980年「蘭陵劇坊」登場；伴隨著解嚴和解除黨禁、報禁的政策，小劇場大批湧現，那麼伴隨著今（1989）年三項公職選舉而來的是什麼呢？應該是「政治劇場」的出現了。

　　一反過去戲劇運動的委靡不振，這幾年的小劇場運動呈現出活潑奮發的面貌。76年10月31日，台北市成立了「台北劇場聯誼會」，參加的成員就有「當代傳奇劇場」、「方圓劇場」、「蘭陵劇坊」、「屏風表演班」、「環墟劇場」、「外一章藝術劇坊」、「當代台北劇場實驗室」、「河左岸劇團」、「筆記劇場」、「發生五十年」、「魔奇兒童劇團」、「水芹菜兒童劇團」、「台北聲劇團」和「表演工作坊」等團體，主要的劇場都集中在台北一地。但同年6月在台南成立了「華燈劇團」、9月在台中成立了「觀點劇坊」，中南部也有了自己的劇團。後來北部又出現了「優劇場」、「臨界點劇象錄」、「零場一二一二五劇場」和「果陀劇場」。今年，高雄的「南風工作藝術坊」也在醞釀組織劇團，可說台灣各地都逐漸受到小劇場運動的波及了。

　　這些劇團應該說都是熱愛戲劇的年輕人的組織，與政治或政治團體並沒有直接的關係。然而在台灣關切本土的風潮中，其中大部分都表現了對社會的關注。例如今年三月，「環墟劇場」、

「零場一二一二五劇場」、「河左岸劇場」和「臨界點劇象錄」
都參加了「搶救森林行動」的大遊行，並在街頭演出，吸引了大
批的行人觀眾。隨著政治與社會禁忌的日益開放，劇場也日漸敢
於挺身而出，發表對社會、對政治的諍言。去年，「臨界點劇象
錄」就曾大膽地演出了探索同性戀問題的《毛屍》，又演出了幾
乎全裸的《夜浪拍岸》。「表演工作坊」在《開放配偶——非常
開放》中不但有大膽的有關性的動作，而且有相當敏感的政治笑
話。在過去可能會惹出問題來的，如今卻輕易地為觀眾所接受，
可見觀眾的觀念也在改變中。

今年是選舉年，在三項公職競選聲浪的高漲中，連一向視
為禁忌的統獨問題也成為候選人訴求的主題，劇場的政治色彩也
因此日益濃厚。「優劇場」推出的《重審魏京生》，表明了是一
齣政治劇，而且由大陸的政治跳到台灣的政治，在演出時且引發
了一場爭吵。不過，這樣的場面，比之西方的政治劇場動輒引起
暴動來，不過是小巫見大巫而已。「環墟劇場」今年先演出了
《五二〇事件》，又推出了《事件三一五・六〇八・七二九》，
算是對社會事件的踴躍發言。「臨界點劇象錄」演出的《割功送
德——長鞭四十哩》，述說台灣四百年來的衍變。「果陀劇場」
一反前此搬演改編的世界名劇作的傳統，演出了政治意味很強的
《台灣第一》，企圖通過戲劇的形式對當前的政治發言。「表演
工作坊」的《這一夜，誰來說相聲？》雖然以逗笑的相聲呈現，
其中也添加了政治性的譏諷與批評。這都是以前的戲劇演出少有
的現象。以上的這些演出，不管成績是否令人滿意，都不乏群眾
的熱烈參與。

「優劇場」推出的《重審魏京生》表明了是一齣政治劇。

「表演工作坊」在《開放配偶——非常開放》中有相當敏感的政治笑話。

　　然而，同樣以政治為訴求的舞台劇《他們留在天安門廣場》，卻因沒有捧場的觀眾而不得不中途輟演，使遠道而來的原作者田芬大惑不解。這種現象可以說是台灣觀眾對政治劇場的興趣，只限於本土，不兼及外地。

　　有人批評台灣居民是島國性格，內視性極強，也就是容易認同本土，不易胸懷天下。如拿台灣的報紙與歐美報紙對比，倒的

確如此。歐美的報紙，連篇累牘的報導世界新聞，當地新聞相對的篇幅較少；台灣的報紙，世界新聞不到一頁，連篇累牘的卻都是本地的消息，難怪《他們留在天安門廣場》召不來觀眾！

其實，「政治劇場」本不是我國的固有傳統，我國的戲劇原以娛樂為取向，對敏感的政治問題多採規避的態度。在西方的舞台劇傳入中國以後，才改變了這種形勢，可說西方的政治劇場跟西方的革命一同輸入了中國。三、四○年代的話劇，不但政治意識很強，而且戲劇常常用來做為政治宣傳的工具。

比之於一味對政治規避的傳統戲劇，政治劇場的出現應該是一個可喜的現象，至少表示人民對政治參與富有熱情。何況在當前的政治走向民主的情勢下，不同的政見原該通過各種管道表達出來。唯一可慮的是政治劇場，如果缺乏戲劇的藝術要求，很容易流為粗糙的政治宣傳。就像抗日戰爭時期所寫的宣傳劇，雖充溢著愛國的激情，事過境遷則徒留幾句口號而已。所以政治劇場的過度膨脹，對劇場運動可能也並不是件好事。較嚴肅的政治劇場應該是具有政治理念，但也不輕忽戲劇藝術的劇場。

台灣的劇場運動為時尚淺，對觀眾的號召力也正在培養與考驗中，發展政治劇場既然是不可避免的大勢所趨，只希望參與政治劇場的工作者，在表現政治理念的同時，也應該對戲劇藝術多加鑽研，不要掉以輕心，任意粗製濫造，以免得之不易的觀眾從劇場的門口掉頭而去。畢竟表達政治的理念，除了戲劇以外，還有其他更直接的方式！

原載民國78年12月31日《民眾日報》

備而不忘或備而忘之？

──評「屏風表演班」《民國78年備忘錄》

　　李國修的點子不錯！

　　採取年度「備忘錄」的形式是一個好點子，民國76年來過一次，今年再來一次，可說抓住了海島居民自視自戀的特性，就如「鄉土文學」之特別受到推崇一樣，無非都是出自關懷鄉土的一番心意。若說有人不關懷自己的事，那是不正確的，以自我為出發點無可厚非，只是過度的自我與自戀，容易失去心理的平衡，也容易引起自閉式的併發症。如何在關懷鄉土的情懷下，同時放眼天下，心懷世界，應該是今後台灣的文化視野需要開拓的角度。但目前這樣的努力實在不夠，我們也無法要求從事戲劇工作的人必定要走在時代的尖端，何況目前劇場的首要工作正是爭取觀眾的同情與認同，向下扎根。

　　說採取「備忘錄」的形式是一個好點子──至少在目前來說，正是由於其易於引起觀眾的同情與認同。這一年來發生了些什麼事？如何來分析這些事件？從什麼角度來觀察？這些發生過的事有些什麼內在的因緣？會給我們帶來何種啟示？如此種種，都是一般觀眾想知道，也樂於知道的消息。

　　《民國78年備忘錄》如不計「序場」和「尾聲」，共分八個段落，也就是八場，包括了人口問題（兩千萬寶寶）、青少年問題（MTV大火）、綁票問題（股市破萬點）、娼妓問題（大陸

妹）、社會問題（無殼蝸牛）、交通問題（黑盒子）、走私問題
（紅星手槍）、大陸問題（投奔自由），涵蓋面很廣。至於是否
把重大的問題都包括在內，倒是不重要的，因為每一個作者都有
其選擇重點的權利。真正的問題在於是否把這些選取的主題與場
面表現得有意義。

最先要說的是編導所採取的形式是否合宜？此劇採用了歌舞
喜劇的形式，應該是一個聰明的選擇。歌舞可以使新聞性的事件
賞心悅目，不致流於平板沉悶，喜劇則可以收到諷譏的效果，重
話輕說，輕話重說，閃開容易惹是生非的敏感問題。

所可惜的是，在合宜的形式下，我們仍可找出令我們不滿足
的地方。歌舞的不夠純熟先不去說他，因為畢竟是陪襯，不是重
點。我們要討論的是喜劇的那一部分。

對主題的選擇，可以看出編導的敏感與喜感。場面的處理，
有些戲劇性較強，如〈MTV大火〉和〈股市破萬點〉，但有些
則太平板，不容易抓住觀眾的興趣。其實這八段，如果經過較為
費心的編織，有的可以成為過場，有的則可盡量發揮，殊不必使
每段平均發展，效果可能會更好。現在使人覺得不足之處，正是
每段的喜劇效果皆沒有達到頂峰就收尾了，在觀者的情感上意猶
未足；每段所剖析的問題，也是蜻蜓點水式的，未做較深入的探
索，使觀者在理智上也覺意猶未足。這兩方面的意猶未足，正如
赴過一場未吃飽的筵席，散場時心中會覺得欠欠然。原因是對每
個場面與主題，編導只注意到表面的效果（喜劇性的），而忽略
了喜劇的背後必有潛伏的原因以及喜劇的效果也應該包括所可發
揮的啟示作用。也許這樣的要求未免把尺度放得太高，但是對已

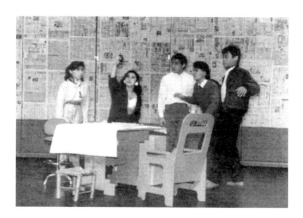

「屏風表演班」的《民國78年備忘錄》（下圖左二為王月，右一為夏靖庭）。

經有口碑的「屏風表演班」，我們不能不做出取法乎上的要求，目的是督促它再向前邁進。

另外使人覺得不足之處，是對政治問題的迴避。固然在開場白中，李國修已明言：「只談風花雪月，不談政治。」這樣的聲明，會使人誤會是「此地無銀三百兩」的反話，因為在目前的

環境中，政治已經不是不可談的問題，特別像「年度備忘錄」這樣的題材，完全避開政治，如何能使觀眾稱心？我們應該在此比較具體地指出「屏風」的長處和缺點。「屏風表演班」的長處是敏感與擅長喜劇，這其實也正是李國修個人的長處。但逐漸地在「屏風表演班」中顯露出另一個人的才情，那就是在《民國78年備忘錄》中做為主要演員的王月。王月是藝術學院戲劇系的畢業生，可以說是科班出身，本身原已具備了相當優越的條件，在本劇中所顯露出的是王月的喜劇表演才情，譬如在〈股市破萬點〉中她飾演一個憨女孩，全部的喜感都在她一個人的身上。也許飾演善良的三八女性是她之所長，但使人覺得她在本劇中仍沒有獲得盡情發揮的機會。她好像只停留在潛質的狀態，需要有更完善的角色才能使她的才情發揮出來。對她個人來說，她的表演也是使人覺得意猶未盡，這不是她的過錯，因為沒有那樣的角色使她痛快淋漓地加以發揮。

其他的演員也都很稱職，其中夏靖庭也是一個富有潛力的演員，等待發掘。

好演員必須有好導演，才能有出頭的機會，但更重要的則是必須有好的編劇所創造出來的具有使演員有發揮空間的角色。編劇，不管是集體的，還是個人的，應該仍是今日劇場的一個重要課題，但不幸的是常常被這一代的年輕劇人所輕視、所忽略了。譬如「果陀劇團」以前演出的戲，仍以名劇改編的《動物園的故事》和《淡水小鎮》為佳。這並不是說我們鼓勵當今的劇場捨棄創作，來搬演名劇，而是說編劇是戲劇演出中不可輕忽的一環。我國傳統劇場正是因為強調演員的技藝，而輕忽編劇，才使人覺

得淺薄。西方的當代劇場很傾心東方以演員為主的劇場，那是因為他們早已經有了文學性的高度編劇技巧的深度基礎。我們如要借他山攻錯之石，還是應該多學習西方的編劇技巧。

「屏風表演班」的短處正是在編劇，這是我看過他們多次演出後的印象。這倒也並不是說李國修不擅長編劇，而是使人覺得他在編劇上總顯得草草了事，好像時間與用心均有所不足所致。主持一個劇團，又兼任編導，有時還要自己登台，時間精力之不足分配，可以想知。在這樣的情形下，最好能任用一個專職的編劇人才，否則不如改編名劇。這個缺點不加以補救，對如此富有潛力又具有活力的劇團如「屏風表演班」者實在可惜，除非李國修在未來的演出中能夠向我們證明他也是一個稱職的編劇！

如果「屏風」這次《民國78年備忘錄》的演出有較完善的編劇，則可使我們對78年的大事備而不忘，否則，則雖備而忘之了！

　　　　　　　　　　　　原載民國79年1月12日《民眾日報》

沒有歷史的台灣劇場
——馬森VS.李國修

李國修（以下簡稱「李」）：和馬森教授是第一次面對面接觸，以往常可看到您寫一些針對「屏風表演班」的演出所推出的劇評，當然我們也會有一些自己的看法，但是每次總是沒有機會面對面深入交換彼此的意見，今天先請馬老師以一個戲劇學者的立場，先談一下您所看過的「屏風表演班」的戲劇演出，然後我再提出自己的想法，來做說明。

馬森（以下簡稱「馬」）：事實上，我早有這個心願，以前就想看看什麼時候能碰到李國修，當面談談，這樣一來，我給「屏風」的一些建議，也許更能讓工作人員們採納；同時，我也希望聽聽你們的意見，因為有的時候身為一個觀眾兼劇評人，在看戲時，因為不了解原創作艱苦困難的地方，所以有許多問題的討論，會顯得隔了一層而不夠中肯。

「屏風表演班」從以前到現在所推出的戲，我並沒有全部都看過，但是以我所看過的三齣戲——《半里長城》、《民國78年備忘錄》及《三人行不行II——城市之慌》而言，我覺得你是個很有創造力的人；尤其特別的是，你本身是個演員，不但自己從事表演，又身兼導演之職，而且又負責編劇工作。像這樣又演又編又導，當然有人會說因為能力很強，或精力很夠，但是從我幾次對「屏風」的劇評中，相信你也看到了，基本上，我是不大贊

同一個人的擔子太多，因為人總是會有百密一疏的時候，例如，顧及得到編，就顧不得導，顧得了導，就顧不得演等等。

因此，我想每個人都應該想辦法去發現自己的長處到底在哪方面，另外再找合作的伙伴來配合。譬如說：你認為自己的長處在演和導，那麼編，最好再去尋找適合的伙伴；或者你自己認為對演和導的興趣不大，那麼就只要專心地集中精力於編劇上，把演和導放手給別人做。我想這些都是一個技術上和原則上的基本合作觀念。

就實際上的演出來看，我覺得你所製作的戲，都非常有看頭及潛力存在，但是總有發展不完全的遺憾感。針對這點，就不能只從演和導來批判它，而應該從原始的編劇人來討論起，因為每個編劇在創作的時候，都會有他自己設計故事情節及人物塑造的基本想法及架構。我想這方面的問題，恐怕以後應該多多加強，這對「屏風」未來的前途，可能會有重大的影響。

相信在編劇方面加強後，使得每齣推出的戲，會讓人感覺到在戲的結構發展上，很合理，而且故事的情節有高潮、有懸宕，會讓人看過之後覺得很滿意。另外在人物方面，也會讓人感覺到人物很豐富而且有內涵，看了之後給人印象深刻而不易忘掉。在對話方面，能夠讓人在看的當時，贏得許多笑聲，但在笑聲過後，還能久久縈迴於人的腦海內，讓人去回味、反省。在這方面可能是最難達到的一點，因為有的時候，一位好的編劇家，不見得都能夠達到這個程度；譬如說，他可能照顧到整個演出的效果，卻忽略了戲的內涵。但是針對這點，編劇也不能夠把一個哲學思想，硬加入戲中。因為戲劇之所以為戲劇，就是希望透過整

個戲中的人物及故事情節本身，自然而然地去觸動人類的情緒及心靈，讓人有不得不去反思它的力量，像這樣的戲劇才自然，也才是上乘之作，否則就容易淪為戲謔或是教條的形式了。

在這裡，我想附加說明，應該如何來做好這一點，由於每個社會文化，都已經有一套傳統的基本價值觀，怎麼樣才能跳出這套文化固定的模式來看問題，這樣一來也才能帶給文化一點衝擊力，並且帶給觀眾一些思考的行為，因此首先在選擇「主題」的時候，就應該多加注意。以上是我一些淺顯的看法，接下來我很想聽聽你的想法。

李：首先，我必須要承認一點，因為我不是戲劇科班出身的，所以我對於編劇的熟練度，完全是源自於電視的基礎；另外對於劇場的主義和主張，憑良心講，我是一概不知，我只是從略知一二後，才開始漸漸去摸索。對於這種情況，我自己認為它所帶給我的優點是：我沒有束縛。但是缺點呢？就是我有很多東西的表現，不能夠去遵循那些主義的潮流，因此可以說優缺點互見。

在我歷來的編劇作品《半里長城》、《民國78年備忘錄》及《三人行不行II——城市之慌》剛好是三部滿重要的戲，所以在這三部作品裡，我們曾談到過一些想法，就這點馬老師說得非常中肯，這些想法應該從另外一個角度來表現，這方面我承認自己是有所忽略，可是我只提出一個表面性的問題，就是考慮到原創性的企圖心。

譬如說在《半里長城》中，裡面有一句話必須特別突出的是：「歷史是誰打贏仗，誰寫歷史！」這個原創性的企圖心，就在於我懷疑我所讀過的歷史，因為以下的話，我在劇中並沒有再

繼續說下去，我想問題可能出在這裡，讓話題只點到這裡而已，並沒有再深入。因為我懷疑我自己所讀的歷史，所以我根據這樣一個原構想來竄改自己的劇本場次，因為我不知道正常的劇本場次應該是如何。但是如果說一個編劇能夠這樣輕易地改變整個演出的次數，更何況是我們所讀到過龐大的歷史，是經過多少的竄改；我想像這樣的語言，在劇情中並沒有出現，可是我想這也是編劇的一種個性上的作為吧！

　　基本上，我個人本身比較保守、比較含蓄，尤其是碰到這種可能涉及政治敏感的問題的時候，就喜歡躲起來，以暗喻的方式來表現。

　　另外，如果說從事劇場工作的人員，對社會有點貢獻的話，那麼我覺得有一個部分應該被提出來的，那部分就是說，在舞台上從事一個喜劇工作，如何使觀眾能夠放鬆一個晚上，大笑一個晚上，其實是一件多麼不容易的事！因為就我所瞭解，喜劇很難做，我們的身邊就有許多朋友想做喜劇，後來都因做不出那個意思及味道而放棄，然而我們竟可以在一個晚上成就了這樣一個功德，就是有一群人他們進來，然後很放鬆的出去了，不管他們出去以後，會不會留下什麼東西在腦海裡面，但是我們可以非常篤定地確定那個晚上他們很快樂！

　　例如，我們在台北的時候，有個學生因為上午考研究所面試時，遇到了一些挫敗，晚上因為進入劇場看戲，看完後雖然他覺得沒什麼大不了，但是突然間他有一種非常開朗的心情，他覺得已經沒有那麼大的心理壓力及負擔，像這樣在喜劇的角色扮演裡，對社會大眾所產生的互動影響，這部分是不是也應該放在一

個觀賞者的心情及態度來討論。

在這裡面，也就談到我個人本身比較偏好喜劇的創作，其實原因就是因為我本身的個性，是比較憂鬱的，而且是多重顧慮，完完全全表現了A型人的特色——神經質、敏感、脆弱、禁不起挫敗等等缺點，都放於內心的最裡層，譬如說我在生活上看忠孝節義的國劇演出時，常常會被那種多重情感及複雜因素而感動得直掉眼淚。像這種情懷都是在最內心深處的，可是為什麼要用喜劇來表現呢？

因為我覺得喜劇表面上來講，是一種情緒的極度放鬆，再加上最近這幾年，社會型態的轉變及脈動，與個人面對金錢物質價值觀為導向的生活壓力，所以我希望能透過喜劇的表演，能把這些問題做一個沖散及紓解，這就是第一點我對喜劇的企圖心。

第二點企圖心就是因為我對卓別林的喜劇創作精神及表達方式與成就有著極度的佩服；特別是在卓別林的作品中，感受到他對人文關懷的廣大包容性，因為我有這樣對卓別林的特殊喜好的情感因素，所以給了我《城市之慌》的原始靈感；事實上《城市之慌》就是來自於卓別林的《城市之光》（*City Lights*）。

因此就喜劇來講，觀眾可以看到表面的技巧和形式；而就精神上來講，我自己比較注重劇本創作及結構內在的統一性，其內在的統一性就是整齣戲的中心思想到底是在說些什麼。例如，我對街頭運動，就只有一個簡單的看法，我的看法是，街頭運動我們沒有理由去反對，因為它是一個國家走向民主一個必經的過程或者是陣痛。可是街頭運動最讓我失望的是，運動之後所留下的一堆垃圾與破壞物，從這點來看，我接收到的訊息，就是「我不

被尊重！」因為畢竟我們必須活在這裡，運動過後，明天我還是得走上這條馬路，所以應該讓運動之後的馬路恢復原狀，像一切都沒有發生過一樣，這樣的生活才能顯出人的尊嚴。

從這樣的社會脈動所衍生的是喜劇的形式表現，一直不斷地在做變化，所以基本上，喜劇除了一些表面的嘲諷及輕鬆趣味外，在內容的統一性上，所謂街頭運動不正也說明了：「藝術是藝術，生活是生活，藝術再精緻，生活的紊亂永遠解救不了藝術」這點中心思想。

另外說到《民國78年備忘錄》，就等於回到了「屏風表演班」當時創立的宗旨，我們最內在的願望還是希望能為這片土地付出我們的愛與關懷，所以《民國78年備忘錄》是延續了《民國76年備忘錄》的創作精神，做一個年度大事的回顧，可是年度的大事並不重要，重要的是我們竟然生活成這個樣子。

因此在編劇時，我們做了兩點很大的嘗試，第一是嘗試歌舞，第二是嘗試怎麼樣把年度事件做一個重新處理。在這兩個嘗試當中，不可諱言地可能會削弱了原創的主題，但是有個關鍵性的問題，就是當初原創時，並沒有給自己扣上一頂大帽子，說「屏風表演班」《民國78年備忘錄》就是所有台灣劇場的代言人。我們絕對沒有這種想法，我們只有一個單純的想法，就是站在一個劇場工作者這個點上面，我們能夠付出多少我們的愛和關心，然後放入劇本中流露出來。

在劇團經費窘困的情形下，因為無法達到「極盡華麗之能事」的目標，所以讓演員嘗試又要歌、又要舞、又要演的要求，就是企圖讓演員能夠面對台灣未來劇團的可能性；也許五年、十

年後，台灣會非常流行舞台劇的歌舞劇，所以現在先來做這樣的一個嘗試。雖然說這是有一點自不量力的做法，因為「屏風」這些團員們，都不是科班出身，但是我還是衷心希望團員們能夠在這種自不量力的情況下去面對挑戰，如果台灣能在十年後有所謂的職業劇團的成立，那麼這個挑戰的日子一定會到來，從現在開始，就朝這個方向去努力，會讓人對未來的發展，抱著希望存在。

最後，我雖然贊成馬老師所說的，編、導、演不能合一，應該各司其職。當然這除了涉及到整個台灣劇場環境的問題外，我有個非常好奇的地方是，馬老師好像都沒有談到過我的導演部分，因為我個人覺得我在舞台導演方面，我是非常用心，而且下了很多功夫，並且嘗試做了許多小劇場的導演手法，就這個部分，我倒很想聽聽馬老師的意見。

馬：你這問題問得很好，這也是我幾次評論中忽略的地方，但是我首先還是想先提一下關於「喜劇」這問題。

由於人生不如意的事情太多了，確實是需要喜劇來讓人放鬆，說實在的，喜劇在每個時代都是非常需要的。但是喜劇始終都被人們看輕，從亞里士多德的時代起，重視悲劇甚於喜劇的傳統觀念一直未減。原因在於希臘的傳統認為，悲劇多半是針對歷史，且與祭典有關的嚴肅故事，而且悲劇所描寫的對象都是善於一般人的人，例如高階層帝王將相等；而喜劇因為表現的主題較為輕鬆，而且描寫的對象，多半為惡於一般普通人的人，例如中下階層的小市民等，也就因為這種種背景因素，造成許多人雖然喜歡喜劇，但是卻不看重喜劇的觀念。

但是，這種觀念，在法國的莫里哀時代以後，就有漸趨轉變

的情勢了，喜劇已漸漸獲得大家的認同，在地位上幾乎可以和悲劇並重，且等量齊觀。

然而在這裡我必須提出一點看法，雖然有的時候喜劇在傳統的偏見之下，被認為沒有悲劇那麼偉大，但是喜劇的表現上，可能比悲劇更難做得好。我們可以想像讓人哭，賺人眼淚是比較容易的，特別是在一些濫情片上，常常會觸動人類的情感，而忍不住地令人流下淚來。但是要讓人笑，真不是一件容易的事情，這確實是需要一點天分才能表演好喜劇。

因此你的興趣在於喜劇，我個人絕對地贊同，因為你有這個天分，就該當仁不讓，但是在做的技巧上，就必須精益求精了；清楚地說，就是你也不能太相信你的天分。

尤其在排練的過程中，還是應該多找一些內行的朋友或專家，做為觀眾，然後聽聽多方面的意見、反應，以求改進。這樣的經驗越多，個人才能顯得越成熟，這方面恐怕是「屏風」今後應該多加強的。

至於為什麼在每次評論中，都沒有提到導演的部分，而只看到編劇與表演的問題，卻忽略了中間執導的角色？這點我的看法是，演員在表演時，可以讓人察覺到他具有很大的潛力，當然這潛力除了演員本身的才華外，都應該歸功於導演，所以舞台上稱職的演員，就會不禁讓人聯想到背後導演的功勞，因此就不強調。

那麼為什麼特別提出編劇，就是因為編劇可能出現問題而不夠稱職，因此才特別強調，而這個問題就是從演員的表演看出來的，因為我們會覺得非常可惜，為什麼演員那麼好，而沒有讓他發揮得淋漓盡致呢？深思的結果，都該歸於編劇的人物角色不

夠豐富、不夠深入,而限制了演員發揮的機會;但是這對導演來說,因為角色的既定,導演也無能為力再做刪改。

另外一點,因為最近小劇場的風氣,就等於是編導合一,好像從未把編、導分開。這也就是為什麼我在劇評中,常將編導置於一個範圍去談它,而忽略了特別談到導演的原因之一。

另外,從賴聲川在舞台上即興的創作演出以來,使得不拿現成的劇本來演出,在劇團中形成了一種風氣。這也不禁讓我為這種現象感到憂心,因為民初有所謂的「文明戲」就是完全靠即興的創作演出,端看演員的天分而定。剛開始觀眾尚能喜愛接受,但是久而久之礙於時間的壓迫,戲是越來越粗糙,當然觀眾就不愛看了。因此有了這前車之鑑,有心於劇團發展的人,絕不可忽略了這個危機的考慮。

所以在目前這個劇團危機尚未明顯的出現時,希望當前台灣的小劇場最好採用多方面表演方式,一方面繼續一部分的即興創作,另外一部分則採用既成的劇本來演,第三就是國外過去的一些好劇本,也可以拿來演出。雖然每個劇團有每個劇團的特色,但是在每個劇團的本身之內,也應該有多方面的發展。

李:在這裡,我必須先釐清一個觀念,「屏風表演班」比較少做集體創作,雖然也是編導合一,但並非即興演出,在我們所推出的十一部作品,除了三部以外,其他都是採用編成劇本的方式來排練,在編之前,我都會跟顧寶明以及幾個好朋友先談談結構的問題,再著手進行編寫工作。

我也曾和賴聲川合作過,我也知道在他們的集體創作過程中,他們所有生命的重點,就是演員一定要非常精彩,這個演員

的內在一定要厚，如果不夠厚的話，出來的戲一定會薄。但是在他們的作業過程中，有些部分不太像文明戲，因為他們並不是上台見，而是在創作過程中集體即興，但是到了舞台見以前一定要定案，因此不會像大陸的文明戲，寫了場次表後就上台了，我想寫個場次表就上台即興演出的話，應該是台灣現在的餐廳秀！

其實在民國38年大陸遷台到現在，我可以很清楚地說一句話，「台灣的劇場只有活動而沒有運動。」所以反過來，我們趕緊回頭去看看國外部分的情形，如紐約、如東京，在他們整個劇場的氣象、風潮及百家爭鳴的狀況，可以發現，他們一定有他們所謂階梯的漸進式的成長路程。

但是以我民國63年踏上舞台開始到現在，我沒有看到任何台灣劇團的成長史，所以在台灣的劇場只有年代表，而沒有歷史；充其量只能記錄下某年某月某某劇團成立或解散。也就因為如此，我們尋找不出台灣在劇場裡面，有沒有任何主義，也就是說大家去爭取主流是無意義的，因為大家都沒有資格去代表主流，因為我們並沒有看到台灣有任何完整的寫實主義劇場的記錄，也因為沒有任何漸進式，所以中間不斷地出現斷層。

因此，在目前台灣劇場不斷地做出不同的嘗試，而在這不同的嘗試背後，我們應該看到它的危機，我認為我的危機，也是我個人的杞人憂天，最終還是在於「政府的問題」。如今我們的文化政策在哪裡，二十年前如果文建會就籌備設立文化部的話，那麼「蘭陵劇坊」就不會變成今天這樣的結局而苟延殘喘著，而「雲門舞集」也就不會解散，因為解散後一定會有人接管。

我想以上這些都是政府層面，以及文化總指標、總政策的問

題，我不曉得，如果從今天起「文化部誕生」後，台灣還需要幾年，才能看到一片可喜的表演藝術局面。

　　馬：剛剛你談到「文化政策」的問題，這點我倒和你相反，我是不希望有「文化政策」的存在。有「文化部」當然是最好，但是它最好不要制定一個文化政策，因為一有政策，就會有「官腔」出現，所謂「官腔」就是任何藝術團體都必須合乎他們的要求，通過他們的審查，才能爭取到經費，結果審查規定條文，訂定的非常死板，我想這種情況不見得是個好現象，反而會成為一種障礙。因此，我認為最好的政策，就是沒有政策，光出錢，而不干涉創作內容。

　　李：談起這個問題，也就涉及到台灣的文化表演藝術是否被尊重與否了！截至目前為止，台灣的藝術團體的定位，都非常的模糊；為什麼在台灣這麼一個富裕的地方而沒有「職業劇團」？這也顯示出表演團體在台灣其實是沒有定位的，因為沒有定位，所以才造成現今劇團這種現象，我常說，每個劇團的團員組合都可歸納出四個特色：第一，非專業多於專業。第二，學生多於社會青年。第三，社會青年無業的多於有業的。第四，女性多於男性。這麼多年來，都是這種比例的組合，而且不管是專業或非專業的成員，都有生活的顧慮，所以在這種情況下，每個劇團的成員流動必然大。流動量大再加上每個劇團都尚處於摸索階段，也都還沒有一套完整合理的「藝術行政」，因此在尋找企業家贊助而又四處碰壁的掙扎下，劇團的生命只有面臨夭折。

　　在我摸索掙扎的過程中，我也在摸索怎麼樣在沒有任何援助之下，我還能夠生存。其實生存是一件很困難的事情，因為我可

以讓它單純到我跟朋友一起合夥去開家雜貨店來維生，但是為什麼在這麼一個不可知的未來，我還要把自己放進劇場來？面對這樣的環境，我想，自己的想法、顧慮、憂慮很多，但是我對自己只有一句話，就是「做」！

　　馬：對於台灣之所以沒有「職業劇團」，都有一些歷史及環境問題在裡面：第一：民國38年政府撤退來台時，當時在大陸的劇作家、演員、導演等都很少到台灣來，而且來的人多半不是當時劇運的核心人物，因此劇團的力量就顯得非常薄弱。

　　第二個原因，由於當時的舞台劇都是以國語為主的，但是到台灣來以後，聽得懂國語的人太少了，可是又沒有所謂的「台語話劇」，所以一談到話劇，就是國語演出的，這也就是為什麼當時的「歌仔戲」那麼受歡迎。

　　因此在民國58年，台灣這前二十年，話劇之所以無法興盛來成立「職業劇團」，都是因為環境及語言的阻礙。但是現在沒有語言阻礙這因素存在，是因為又出現其他原因了，由於台灣前二十年的劇團空白歷史，所以沒有觀眾基礎，因此台灣人還沒有養成看戲的習慣。但是以目前台灣經濟發展如此快速的情形來看，民眾已經慢慢地有看戲的消遣習慣了，所以近年來，成立所謂的「職業劇團」應該是非常有可能的。

　　李：其實政府喊出「文化建設」已經多少年了，然而在整個大環境中，政府官員排活動，明白地說也只不過在繳交「成績單」罷了，因此在劇團這個小環境裡，因為必須面臨無數起起伏伏的生存壓力背景之下，是不是應該又回到整個大環境中，政府與文化團體的真正關係上？

　　以我們這些表演團體來說，每個團體都有每個團體的困難，而在這些困難當中，又無法尋求到一個準確的方向，也就只能苟延殘喘，而在苟延殘喘當中，又必須面臨不同的歷史，最後就這樣不了了之，實在非常可惜。

　　另外，「經濟」絕對是影響一個劇團生存的主要因素，因此企業界也應該建立起社會回饋、文化投資的觀念，來幫助台灣的「文化建設」。

　　而且到目前為止，台灣還沒有所謂的「藝術行政的專職教育」，以我個人而言，我就必須用百分之六十的精力去做藝術行政的工作，而無法單純去從事劇團編導的創作，這點也是整個大環境的教育體制應該注意的一個環節。

（陳淑真整理）

原載民國79年3月11日《民眾日報》

老樹新枝：
評「當代傳奇劇場」《王子復仇記》

　　走進國劇的劇場，一眼望去，觀眾席中幾乎全是白髮。不但台灣如此，大陸的京劇院也不例外。

　　為什麼年輕人不觀賞國劇呢？顯然易見的兩個原因是：國劇所演的都是古代的故事，與當代無關，一個人在還未達到發思古之幽情的年紀，注意力都集中在當下，對古人、古事、古物殊少興趣。第二是國劇所運用的語言──包括全部的唱詞和大部分的道白──不是當代的白話，不要說年輕人聽不懂，不熟悉國劇的年長的知識分子也一樣聽不懂。

　　「當代傳奇劇場」改編莎士比亞的《哈姆雷特》為國劇形式的《王子復仇記》，顯然並不是針對以上兩個原因。《哈姆雷特》不但也是古代的故事，而且是異國，不見得能引起年輕觀眾的興趣。既然改編成國劇，自然仍不能用當代的白話，結果使觀眾依然是鴨子聽雷；如不是靠著字幕，能有幾人聽得懂或聽得清唱的是什麼？

　　既然不是為了以上的原因，那麼又有什麼理由值得把莎士比亞的詩劇改編成仍然以唱唸做打為主的京劇呢？我想唯一的一個說得過去的理由是以西方文學性的劇本來補京劇中文學性之不足。

　　東方的劇場本來就是演員的劇場，而非作家的劇場，所以重在臨場演出的娛目娛耳，並不多麼留意是否給予觀眾以啟發或思考的餘地。因此京劇所要求的技藝是演員的唱唸做打，並不注重劇作者的功力。很多京劇的劇本甚至並不知出於何人之手，而是由過去的名角兒訂正修改口耳相傳而來。既是由演員訂正，其著眼點無非是如何融於音樂，使唱腔婉轉動聽，殊少重視劇情之結構與邏輯以及劇中的蘊意內涵。因此京劇劇本給人的印象常是膚淺的、粗陋的、說教的。在這種輕忽劇本的情形下，以致演變成只以折子戲演出足夠，不必演出全劇，因為全劇反不如其中精彩的一折更有看頭，橫豎觀眾看的是演員的表演，而非劇作家的作品。

　　劇場與觀眾既對劇作者要求不高，過去的才華之士也均不屑於染指京劇的劇作。即使偶爾為之，也只可配合演員的要求，不能視之為可以馳騁情懷的創作。因此借用一個文學性高的現成劇作，的確足以補救傳統京劇不重視劇作的缺失。

　　「當代傳奇劇場」改編莎氏的《哈姆雷特》為京劇，在理論上說，是意欲擷取二者之長，使其既保留了莎劇的高度文學性，又具有京劇唱唸做打的娛目和動聽。然而問題端在是否達成了這種原始的意願，或二者之間是否存有矛盾牴觸之處？

　　首先，改編後的《王子復仇記》，除了加上序幕〈殺戮的奔馳〉和尾聲〈殺戮的延續〉外，場景大致依照原作而加以精簡，人物也與原作大致相同。問題乃出在語言的運用。我們知道莎劇的語言是中古英語，雖然對當代的英國觀眾亦有聱牙難解之弊，但也具有古雅幽邃的特殊風味。因為莎劇是說的，而不是唱的，雖云古雅，並非完全難懂。改編成京劇的唱詞和道白之後，則不

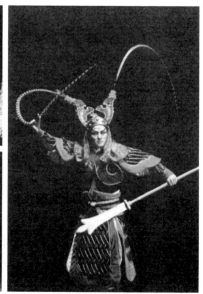

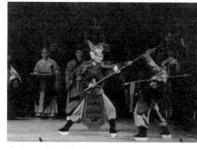

上左：文學性強的《哈姆雷特》。
下左：改編成以動作為主的《王子復仇記》。
　右：《王子復仇記》劇照。

得不遵循京劇的規律，套用古詩詞中的成語，而使得觀眾非依靠字幕則不知所云為何了。莎劇在英國之所以未流於競相模擬的對象，可能拜白話寫實劇的興起之賜。既然用白話寫劇，便無法模擬莎翁的遣詞用字，反使莎劇的詞語未落入陳腔濫調的處境。反觀京劇中的遣詞用字，則很難脫出古詩詞曲的舊軌，其中任何一詞、一語，令人都似曾相識，這並非編劇之過，而實在是難以逃脫前人的規範。就像今日寫古詩、律詩，難以推陳出新一樣。編劇王安祈已經盡到了她的力量，就一般京劇劇本而論已經十分完整、突出，但在文字上仍無法表現出現代語言的創造性。事實

上，我們並不能這樣要求，因為現代語言與聲腔調門之間有所矛盾，正如現代事物之不易畫入國畫，除了習慣性以外，尚有技術上的、美學上的困難。

《哈姆雷特》中的文學性，除了遣詞用字以外，還有人物的內涵通過長篇的「獨白」而表現，這種韻味、內涵兼具的獨白，不易用京劇的唱腔或道白來呈現。例如「生存還是毀滅」（to be or not to be）那一大段便無法保留。改編的《王子復仇記》中〈郊野一組〉一場，也很精彩，但仍難以顯示公孫守（哈姆雷特）的性格和思想。因此，保留莎劇的全部文學性，幾乎是不可能的。

至於《王》劇中的聲腔和動作的一方面，魏海敏在〈演出的話〉中說其中的唱腔和部分音樂是北京京劇院的李廣伯編的，動作恐怕就是擔任導演的吳興國安排的了。過去名劇中的唱腔都是歷經數代名角名師琢磨淘練的成果，才會產生動人的效果。《王子復仇記》中的唱腔，雖經行家如李廣伯者的編寫，總是有些急就章，也尚未經過一再地琢磨修正，故只能說中規中矩而已。我曾經在電視上看過吳興國和魏海敏合演的《四郎探母》。該劇不能算有什麼深刻的意義，情節也並不合理，唯獨唱腔十分動聽，使唱做均佳的演員絕對有用武之地。吳、魏兩位的好嗓子，在《王》劇中就沒有特別出色的表現。其中的韻味，恐怕猶待以後的時日磨練了。動作上也是一樣，增加一些非程式化的動作並非不可，但也需要相當時日的排練，才找得出京劇中「無動非舞」的那種美化的焦點。其中兩次報子的連環觔斗，難度很高，贏得不少掌聲，其實在全劇中這類的動作應該是次要的，必須再加強主戲的動作，才平衡得了這類特殊技藝的聲華。

　　對莎劇的文學性和京劇的聲色之美，雖都未能發揮到極致，但已相當可觀，至少對一般的觀眾而言，把京劇中內容膚淺和唱腔動作的一再重複的缺點都減到最低點。

　　在演出的形式上，表現最佳的是舞台設計和伴奏樂器的擴充。京劇之採用布景，幾十年前早已出現，那時多在應景的戲，如農曆七月七日演出的《天河配》或八月十五演出的《唐明皇遊月宮》中使用；再就是在上海的劇院中，被北方的正統戲班視為海派。大陸的劇團到西方演出《白蛇傳》一類的戲碼，也用布景，那大概是為了遷就看慣歌劇布景的西方觀眾。不過從前的這類布景多半是京劇團自己製作的，不像這次由舞台劇的舞台設計家聶光炎專門設計，表現得相當突出而具有個人的風格。鬼魂出現的兩種不同的設計均具有震懾人的力量，可惜的是鬼魂後來均脫離布景而現身，失去了原有的神祕氣氛。如果鬼魂始終隱身在陰影中，半隱半現，效果會更佳。

　　林璟如的服裝設計也相當出色，既保有了京劇服裝的特色，又有所改進。只是京劇中習用的明艷色彩，不容易襯托出哈姆雷特的憂鬱性格。其次，蕭毅與霍旭光二人對公孫宇（哈姆雷特）而言為一敵一友，但二人的服飾形狀顏色均太近似，使觀眾不易分清誰是誰，是應該避免的一個瑕疵。

　　音樂方面除了京劇中的文武場之外，尚有中廣國樂團參加伴奏，對特殊氣氛的營造頗有功績。我們知道在江青的「樣板戲」中使用鋼琴，曾引起相當的爭議。如今「樣板戲」受了江青之累，而乏人問津。其實就京戲改良而言，「樣板戲」有其正面的貢獻。《紅燈記》中用鋼琴伴奏的唱腔，就十分動聽。如果我們

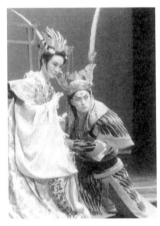

《王子復仇記》的服裝
設計相當出色。

不拘泥於京劇的既定成式，純以戲劇欣賞的眼光來看《王子復仇記》，就會覺得其中的配樂和舞台設計，既增強了戲劇性，也豐富了視聽二官的感受。

　　在國劇觀眾日漸老化的趨勢下，國劇的表演藝術家不能不嘗試如何去抓住年輕一代觀眾的心。如要抓住年輕一代觀眾的心，就不能不注入一些現代的精神。郭小莊的「雅音小集」做過的改良是一條路，「現代傳奇劇場」的改編西方劇作也是一條路，二者並行而不悖，都是老樹上冒生出來的新枝。吳興國、林秀偉、王安祈、魏海敏等為開拓國劇藝術而獻身的熱情與執著，應予肯定，也令人感動。在這些開路先鋒的引領下，相信有更多的人會繼續為灌溉播植這棵已呈現老化徵象的固有藝術的大樹而努力。

<div style="text-align: right">

1990年3月15日於台南

原載民國79年4月2日《中華副刊》

</div>

《港都又落雨》的情調：
評「屏風表演班」高雄分團的一次演出

　　繼台南市的「華燈劇場」和「成大劇社」近年的演出後，高雄的戲劇也動起來了。

　　行政院文建會和國立高雄師大合辦的文藝創作研習班，兩屆中都有戲劇組，「南風工作藝術坊」也辦了戲劇講習班，更令人欣喜的是「屏風表演班」在高雄成立了分團，而且在很短的時間內就交出了成績單──《港都又落雨》在南台灣的高雄、台南和屏東巡迴演出！

　　《港都又落雨》以高雄港為背景，敘述了九位同班同學畢業以後從民國73年到79年六年間的發展變化。

　　李國修在編導的話中說：「《港都又落雨》說的是在港、在都生活的人，說的是等待的心情，說的是景換物遷事變後的無奈情懷，說的是『人與人之間的維繫』抗衡於『人與環境之間的變化』，說的是──『那種傷感與愛的能力是否恆久不變？』」

　　從以上的話，我們可以看出來，李國修打破了他一向追求的喜劇形式，編導了一齣略帶感傷情調的生活劇出來。自然其中也有些具有喜感的場面，例如陸文惠的累次懷孕與不停的傻笑，但這是生活中自然的喜感，而不是有意而為的喜劇動作或噱頭。喜劇不可能完全生活化，但生活化的戲是可以具有喜感的。這就是《半里長城》和《港都又落雨》之間的差別。

「屏風表演班」的《港都又落雨》演
出了現實生活中的辛酸與無奈。

　　我覺得《港都又落雨》比《半里長城》可看得多，正因為
《港都又落雨》貼合我們的現實生活。貼合現實生活是西方戲劇
的傳統，也是我們在本世紀初一下子就被西方的戲劇迷住的原
因。我們傳統的跟當下生活相當疏離的戲劇也自有它的美學基
礎，不過那真得要靠表演者的功力，不是沒有受過訓練的演員草
草的排練就可勝任的。

　　我們為什麼那麼需要看貼合現實生活的表演？因為真正的生
活是零碎的、不連續的，我們生活在其中，反倒看不出其間的意
義，因此我們需要藝術家的整理與重現，把零碎的不連續的片段
拼湊起來、連續起來，並且我們也企望看出一番道理出來。這就
是藝術對現實生活的加工，戲劇藝術也是如此。《港都又落雨》

便是在現實生活上的一項藝術的加工。

這齣戲正像目前台灣小劇場的創作潮流，也是在即興表演的方式下孕育而成的，因此與其說是編導的戲，不如說是演員的戲。而且，據說，其中有些片段是參加演出者的真實生活經驗。九個同班同學，畢業後，各奔前程：有的結婚生子，有的熱中事業，有的為愛情所困……一次同學聚會、再次同學聚會，演出了各人生活中的辛酸與無奈。

戲劇是模擬行動中的人，那麼這齣戲讓我們看到了人──現代的人──位在高雄的一些現代的人，他們是如何生活的。

我記得李國修曾當面問過我一個問題：「為什麼在以前評「屏風」的演出作品中都沒有提到導演？」我想我以前忽略了導演的工作，是因為「屏風」的作品總是編導一體，而編劇之弱常常掩沒了導演的成績。編劇之所以顯弱的原因，第一是情節的缺乏結構，第二是人物的不分明，第三欠缺人文的內涵，因此難以符合觀眾的期待。《港都又落雨》在編劇上既然略勝一籌，觀眾的我的注意力自然也就可以落在導演的方寸上來了。

在《港》劇中，李國修的確顯露了導演的長才。劇中很多時空交錯的處理，都是導演的成績，而不是編劇的。例如利用電話來牽連兩個不同的空間，「屏風」對內外的象徵，都很不錯。最難得的是九個演員的舞台位置，各有重心而不紊亂，導演正盡到了一個編舞者對舞者的應有安排。在演員的走位上我覺得十分滿意。若說非要找到一些缺點的話，那就是在節奏上還可以改進。當然，這是最難的一點，就像交響樂的演奏一般，節奏永遠不可能百分之百的完美。

　　《港都又落雨》在台南演出的地點是勞工福利中心的禮堂。在演出的中間，忽聽暴雨聲驟作，淹沒了演員的對話。心想，這落雨的音效做得未免太誇張了，即使港都的雨與眾不同，也該有一個分寸。演後問到這個問題，才知道演出中所聽到的驟雨聲，原來不是港都的雨，而是台南的雨，落在勞工福利中心禮堂的鐵皮屋頂上所產生的效果。原來建築禮堂的人大概沒有預料到會產生如此驚人的音效！演出中也有兩次停電，都是技術性的問題，可見目前我們的演出場所還是不盡理想。

　　祝福《港都又落雨》的演職人員，他們都是經過短期訓練的業餘戲劇愛好者，演出這樣富有情調的成績，實在令人欣慰！看來，南台灣的小劇場，真是大有可為！

<div style="text-align: right">原載民國79年3月16日《民眾日報》</div>

【附錄】

「當代劇場發展的方向」座談會

時　　間：民國76年12月9日下午3時
地　　點：《聯合報》第二大樓十樓會議室
召 集 人：馬森（《聯合文學》總編輯）
出　　席：（以發言前後序）
　　　　　　姚一葦（國立藝術學院戲劇系教授）
　　　　　　楊世彭（美國科羅拉多大學戲劇系教授）
　　　　　　瘂弦（《聯合報》副總編輯兼副刊主任）
　　　　　　黃美序（淡江大學英文系教授）
　　　　　　賴聲川（國立藝術學院戲劇系主任）
　　　　　　金士傑（蘭陵劇坊編導）
　　　　　　鍾明德（國立藝術學院戲劇系講師）
列　　席：《聯合文學》發行人張寶琴及編輯部同仁
記錄整理：陳平芝、胡正之
攝　　影：陳平芝

姚一葦　　　　　楊世彭　　　　　瘂弦

黃美序　　　　　賴聲川　　　　　金士傑

鍾明德　　　　　張寶琴　　　　　馬森

馬森：

　　今天我們召開這場戲劇座談會有很多原因。首先，因為《聯合文學》是份文學雜誌，目前台灣對於戲劇文學並未予以特別重視，作為一份文學雜誌，除了對戲劇文學應該加以重視外，對舞台演出也當付出一份關懷，因為戲劇不但可以作為文學欣賞，最主要的還是藉著演出和大眾產生直接的聯繫，雖然在這點上和其他文學不太一樣，但作為一份文學雜誌，應該兼顧到這兩方面。第二個原因是姚一葦先生一直提議要辦個座談會，姚先生這麼熱心，我覺得我們實在應該響應來實行。第三個原因是楊世彭教授恰巧回國擔任國家劇院的測試工作，我們很願意利用這個機會和楊教授交換一下意見。對在國內從事戲劇工作的朋友，有這個機會彼此切磋，也是非常珍貴的。基於種種原因，我們邀請從事戲劇教學和戲劇活動的戲劇界熱心人士及學者，齊聚一堂來做一番討論。在座各位都是非常忙碌的，好不容易才聚在一起，我覺得這個機會實在難得。

　　今天討論的主題，我們事先已發給各位一份提綱。因為戲劇的題目很大，在短短的時間內想什麼都討論到根本是不可能的，所以我們決定討論幾個小題目。

　　原本我想「舞台語言」在現代舞台劇裡是個很重要的問題，但因為這問題牽涉的範圍很廣，不可能在短短的時間內討論出一個結果，所以就暫時擱置，或許將來有機會再就這個問題來討論。此外，近幾年在台灣小劇場的運動十分蓬勃，發展也很快速，不單在台北市，甚至在中南部都有許多熱心戲劇的年輕人從事於小劇場的工作，默默為戲劇文化播種。這種現象是過去不曾

有過的,我們可以針對這個問題來討論一下。

由於現代資訊的發達,人們很容易接受外來的影響,無論是來自東方或者是西方國家的訊息,都能很快地傳到國內;而我們的年輕人也很敏感,外界一有什麼新的事物馬上就跟著學習。在這種情形下,對於我們傳統戲劇和現代舞台劇到底有沒有影響,或者說到底有多少是值得現代劇場借鏡的。這個問題便牽涉到現在小劇場運動發展的方向。當然,討論方向的問題也是個很大的題目,因此我們只從形式方面加以討論,也就是說,現代舞台劇(不論是小劇場或一般舞台劇)應該採取什麼樣的形式。各位可以就我們看到、觀察到的,有哪些正在發展中的形式,提出來討論,或許可以作為將來從事戲劇工作的年輕朋友的參考。這是我們今天討論的主題之一。

另外一個主題希望能由內容方面來探討。我們可以感覺到中國戲劇藝術和西方有一個很不相同的地方:就中國戲劇而言,傳統的戲劇是象徵式的,主要以歷史劇為主。歷史劇雖然有以古諷今的可能,可以把古代的事情拿來譏諷當世,但畢竟是間接的。在這一點上,西方社會的戲劇傳統卻和我們不同。西方戲劇從中世紀以來,特別是十九世紀寫實劇發展以後,都和社會問題密切地聯繫,舉凡政治、社會事件都在戲劇上反映出來,看戲的人可以由劇院裡了解到很多當時的社會問題;劇作家、導演、演員,也都可以經由戲劇發表他們對社會、人生的看法。這一點可能是中國傳統戲劇較為缺乏之處。

由於我們整個社會在現代化,在不斷改變中,無可避免也不能否認我們受到西方科技與思潮很大的影響。既然整個大環境受

到影響，在戲劇上當然也不能例外；亦即是在形式、內容的取向及主題的選擇上，多少都受到一點感染。再者，近兩年來台灣經濟和政治環境都有飛躍前進的趨向，不單經濟發展快速，政治也不斷地改革，朝著民主自由的方向推進。在這種情形下，從事戲劇工作或劇場運動的人士，應該採取什麼態度來面對當前的政治和社會問題？是否在戲劇的取向上也能關切到現實的問題？這個問題也是值得討論的。

由於時間的關係，我們不能討論的問題太多，因此先談現代劇場的發展形式上的問題；第二個問題是由內容上來探討戲劇如何和當前的社會聯繫。這兩個問題如能談得很透徹，時間允許也不妨談談別的問題，但主要仍圍繞這兩個主題談論，這樣座談會的記錄也比較像一篇前後一致的文章。如果將來在《聯合文學》發表，就比較具有統一性，不至於將題目扯得太遠，生出許多其他的枝節。

在座各位不是從事戲劇教學就是從事戲劇工作著有成就的，以往的座談會常以姓名筆畫作為發言前後的次序，今天我們是否可以以年齡為序，請年長者先說，年輕的先聽聽長者的意見，再發表自己的看法。當然，有的年紀不容易一下辨認出來，依我看來在座可能以姚先生稍長，我們就請姚先生先發表意見好嗎？

姚一葦：

剛才馬先生提到這場座談會是我鼓吹的，關於這點我要做個解釋：有一次我們在一起吃飯，談到楊世彭教授遠道而來，實在應該乘便請他寫些文章，但我知道楊教授是非常忙碌的人，這篇

文章恐怕不容易逼出來，因此我建議馬先生，如果逼不出楊教授的文章，不如請他來開場座談，至少也可以整理出些東西。今天我來了，當然是要講話的，但楊教授遠來是客，還是由他先發言吧！

（雙方幾經推讓，最後仍由姚先生先發言。）

我先拋磚引玉提出幾點問題來討論，首先，我要由一個文化的角度來看這個問題，而戲劇活動不管是表現在紙上或是舞台上的，都是文化的一環；如由文化的角度來看，形式和內容是分不開的，所以我也不分開來討論。今天我們的一切都在變化之中，尤以近幾年來的變化最為急遽。由經濟發展方面來看，七百多億美元的外匯存底已成為一個沉重的包袱，而今日社會追求財富的心態，無論是表現在股票市場或者是大家樂的盛行上，都已經到了非常狂熱的程度。在這種情況下，追求財富便成為現代社會的最大目標，工人不願做工，寧可去玩大家樂！辦公的人去玩股票，這都是我們有目共睹的。因此我們可以說：這是個急遽商品化的社會（也有人稱為物化），一切的社會活動、文化活動都需要講究銷路、包裝，重視宣傳。也因為這點，六〇年代盛行的小雜誌諸如《筆匯》、《現代文學》、《文學季刊》等，到今天已經沒辦法生存了。單以國家劇場來說，它的演出成本就不是一般人所能負擔的。在以前從事文化事業或許可以賠本，因為那種虧損是賠得起的，但在這個製作成本以千萬計的時代，就不是任何人所能負擔的了。因此我們開始走向另一個文化：為了維持在豪華的現代化劇場中活動，便必須和廣大社會的趣味相結合（特別是中產社會），如此才有生存和發展的可能亦即是說在巨額的

製作成本下，觀眾的負擔加重了，不是一般大眾或是學生所能承受，因此劇場活動不得不講究宣傳、包裝，以吸收中產社會人士前往觀賞。由此，我們可以預期這種劇場活動的將來，必定是朝著通俗化的道路走去，演變為類似百老匯（Broadway）的形態。前陣子上演的《棋王》可以說是個典型的例子，動用大批人力，和大眾傳播媒體相結合，製造出許多噱頭，來吸引觀眾；不如此，便血本無歸。

　　而在另外一方面，有許多現在從事戲劇活動的年輕朋友，曾在國外受過教育，不免將一些像紐約或舊金山等前衛（avant-garde）的觀念帶回，這樣的產品在大劇院裡很難存在，所以發展出另一種實驗性的小戲劇活動。雖然這種活動由來已久，但自今日言之，又有它的特殊意義，因為當前的社會已經進到後現代的時代，尤其在紐約最為顯著。所謂「後現代」，當然不是三言兩語所能說清楚的；此刻專就其對劇場的影響而言，我認為最重要的是對語言功能看法的改變。在西方，自Saussure到Derrida，曾對語言發生了很大的革命。首先，以往總以為我們自由地使用自己的語言，但實際上卻是語言在支配人。再者，戴希達提出所謂「解結構」（deconstruction）的觀念，更強調語言本身的自我否定，當然都對戲劇造成影響。此種影響，可分兩方面來說，第一乃是意義的解體。既然語言本身不能傳達什麼，當然思想、哲學及觀念的傳達都變成不可能了，於是意義整個的被否定（也有人稱為解放、自由）。第二則是敘事（Narration）的功能消失，故事死亡了。在這一觀念下，語言既不能傳達意義和主題，敘事的功能又遭到否定，究竟戲劇還剩下什麼呢？我想只剩

下身體。因為身體是一種存在，不能被否定的，也就是說剩下身體的姿勢、表情和動作，以及身體活動背後的東西——潛意識。因此讓我們看到的是一個精神病患的世界。他們並找出一位祖師爺——Antonin Artaud，他曾在精神病院住過許多年，他雖死於1948，但他的理論六〇年代以後卻受到重視，而風靡一時。

上面我說明了戲劇活動的兩極化現象，一極走向大規模、大製作、通俗化的戲劇，企圖賺取中產階級口袋中的鈔票；另一極則完全廢棄語言和傳統戲劇的一切，變成一個潛意識（精神病患）的世界。換句話說，一方面努力與大眾文化相結合，另一方面則朝向反傳統、反文學、反藝術的方向。

對於這些前衛戲劇之被稱為「戲劇」，我當然不能反對。但若有人稱它為「舞蹈」，我想也有道理，因為同樣建立在身體的動作之上。甚至像Robert Wilson的一些戲劇，有時演員在舞台上一躺就是半個鐘頭，一動也不動，觀眾實在需要有很大的耐性。這種表演假如有人管它叫「行動繪畫」（Action-Painting）似乎也並無不可吧！

我自幼喜愛戲劇，十幾歲便參加抗戰戲劇的演出，因此我的感觸也特別多。在今天這樣的情況下，是否我還有其他的路可走呢？我仔細思考這個問題，或許還有另一條路可走。這第三條路不是新創的，而是一條傳統道路，也就是由希臘戲劇到文藝復興，到後來的「現代戲劇」，諸如易卜生、史特林堡以降的許多戲劇家，他們所曾經走過的道路。當西方進入「後現代」之後，也許這一文化傳統已走到了盡頭，但是我們的情況迥然不同。因為「後現代主義」正是西方世界的產物，特別是美國文明變動下

的產物，它所反映的是西方或者說美國的問題，而不是我們的問題。今就美國而言，正面臨著複雜的問題，單由經濟著眼，預算赤字、通貨膨脹、入超過多，及由各種因素所導致的美元貶值，已造成經濟的危機，甚至有些書預測在1990年美國將產生像1929年般的經濟蕭條。且不談這項預測是否可信，美國實在是問題重重。我以為美國已步入一個轉型期，或許在不久的將來會有一個大的變動，因為經濟一發生問題，文化相對的也會發生變動。

我們不可避免地會受到一些外來的影響，美國的政治、經濟還有文化，對我們都具有相當的影響力，但我們必須要瞭解：美國有美國的問題，我們有我們的問題，這當中並不是可以等同的。今天我們社會追求的是民主、自由，講求開放、合理，所謂「開放」、「合理化」乃是「理性」的產物，既然要理性，為什麼要跟著別人把語言廢掉，進到潛意識的世界裡去？戲劇是反映時代的，應該讓它反映我們今天的問題，今天我們大家的願望和需要，應該植根於我們自己的土壤，或者說我們自己的文化基礎上，我認為第三條路還是可行的，在我有生之年仍要朝這條道路走去。

馬森：

謝謝姚教授的發言，我剛聽了的確覺得姚先生有點太悲觀了，我個人並不是這麼悲觀的，如果等一下有時間，我想就我所知補充一下。現在我們可否暫不以年齡論，按照賓主的禮貌，請遠客楊世彭教授先發言。

楊世彭：

我不及姚先生學識淵博，我想就提出的兩個題目中的第一個——劇場的形式，發表一下淺見。

我自1961年出國，至今已有26年了。這些年來都在國外從事戲劇工作，可以說是台灣劇壇的一名「逃兵」。雖說是「逃兵」，對於此間社會、劇壇，一直都有相當大的關注，更希望不久的將來能回來導幾齣戲或是教一陣書。我認為現今台灣的社會非常富足，各種條件似乎都已成熟得可以讓我們好好的從事劇場活動。在這情形下，我們應當從事什麼樣的劇場活動呢？這將是我發言的重點。

瘂弦兄在幾個月前曾對我說：「未來十年是戲劇的天下。」這句話令我感觸萬千。站在一個文學家、一個副刊編者的立場，他總覺得我們的小說、散文、詩歌（包括現代詩及古詩）、報導文學、傷痕文學，乃至兩岸探親文學等，都已經到達相當高的層次，可以拿到世界文壇上和人一較長短。但相形之下，我們的戲劇（撇開傳統戲劇不說，專就話劇而言）和先進國家相比起來差距還是太大。現在國家劇院已經落成了，小劇場運動也正蓬勃，藝術學院的設立和幾個戲劇系的創立，整個大環境已有所改進，再加上民生富足，人們也願意花錢看戲，可見這個社會已慢慢進展到一個程度，可以把戲劇也當作一種藝術品來欣賞、研究，這是一個很好的現象。在目前的台灣，音樂和舞蹈已形成一個不錯的氣候，尤其是音樂，這是多少年來累積的傳統。在音樂、戲劇、舞蹈三項裡，音樂一向是占先的，不論歐美、台灣都是如此。但是我們的戲劇活動顯然落到第三位，這種現象似乎跟美國

不大一樣。在美國無論就觀眾、藝團、從業人員而言,戲劇總居第二位,舞蹈則排名第三。我希望台灣在今後五年或十年內產生一種重視戲劇的現象。至於台灣的戲劇活動該在什麼樣的劇場中進行,這是我今天要談的主題。

我暫時以美國和英國這兩個先進國家的戲劇活動模式來談論。剛才姚老講到商業劇場,紐約的百老匯及倫敦西區(West End),我想就是商業劇場很好的例子。小一點的商業劇場可以紐約的外百老匯為例;在早年外百老匯是一個實驗性的劇場,但發展到八○年代的今天,已成為以謀利為主的商業性劇場,真正實驗性的戲劇則要在外外百老匯或外外外百老匯的劇場中去找了。商業劇場除了有百老匯和外百老匯外,在美國還有一種Dinner Theatre,所謂「餐館劇場」或「餐飲劇場」,這裡面除了演出外,還提供餐飲服務,在美國各大中小型都市都可看得到,是目前戲劇系畢業生謀職的主要場所。這類劇場支付的薪資不低,有的演出水準也很高!但因它是完全營利的,演出若不受歡迎就將面臨關門的命運。以我住的Boulder城為例,這是個人口不到十萬人的大學城,離開中西部大城丹佛約三十哩。十年前有兩個在中學教戲劇的教師,投資六十萬美元,在這裡建造一個設備完善的中型Dinner Theatre。第一年雖然經營困難,但以後就步入軌道,開始賺錢,現在這個餐飲劇場生意極好,要買票都得在一個月前預訂才行。這可說是美國近十年來最普遍的商業劇場形式,在英國也開始有這種劇場形式。

第二種劇場形式就是所謂的「區域性職業劇場」(Regional Theatre or Resident Theatre)。在美國一百多個大、中型城市裡,

有一種職業性的、劇目輪換演出的劇團（Repertory Theatre），它的成員由五十至一百人不等。美國戲劇界有一個職業性的組織LORT（League of Resident Theatres），在這組織下約有一百八十個劇場，分為LORT—A, LORT—B, LORT—C, LORT—D四種級別，最大的像Tyrone Guthrie Theatre, The Arena Theatre, American Conservatory Theatre等，都是屬於LORT—A級，年度經費較高，票價也貴。較常見的是中型的LORT—B級劇場，再下去則是LORT—C、LORT—D等小型劇場。在不同等級的職業劇場工作，所得到的待遇也有差異。在LORT組織下的大大小小一百八十多個劇團，大約只有二、三十個是一般戲劇工作者亟想加入的一流劇團，但即使LORT—B級及LORT—C級劇團，水準仍是非常高的。

　　第三提到學院劇場。在美國三、四千所大學裡，有戲劇課程或小型劇團演出的約有一千多個，其中有六百多個戲劇系，其中三十六個給博士學位，七十二個給M. F. A. Degrees，就是所謂的「藝術碩士」學位。我估計大約有一百多到兩百個戲劇系授予一般碩士學位，五、六十個授藝術學士（B. F. A.）學位，其他的則僅授學士學位。這六百多個戲劇系除了有良好的師資外，還有設備齊全的大學劇場（University Theatre）。一般美國大學的戲劇系的組織和現在藝術學院的差不多，但在演出方面的規模卻大得多。一般說來在主要演出季（Major Season）會推出五到六個劇碼，此外還有學生主辦的小型實驗演出季（Mjnor Season），也有四、五個劇目。一個戲劇系的學生，一年之中有十個或更多的演出機會，這點恐怕是國內所不及。

　　以學院劇場和職業劇場這兩個主要類型的劇目而言，每年演出季的五、六個劇目裡一定有一個是音樂劇或歌劇；其餘的劇目裡一定有一、兩個是古典戲劇裡的經典作品，諸如莎士比亞、希臘悲劇、羅馬喜劇，或十八世紀英國喜劇等等；現代戲劇——由易卜生開始到1950年代的作品——也有一兩齣；當代戲劇——由1950年到今天的劇作，諸如荒謬主義、殘酷劇場等新型劇作，也會佔上一齣。再加上一個創作劇，真可說是調配均勻、劇型繁多的演出季，在每年不斷更換的情況下，一個戲劇系的學生可以利用在學四年期間接觸到三、四十個不同的劇碼，觀眾也不會在一個劇場裡看到題材類型重複的戲劇演出。

　　「社區劇場」（Community Theatre）和職業劇場、學院劇場形成一股強大的勢力，無論在英美皆然。社區劇場是由一群社會人士組成的，經費不多，並不支薪，在票房收入和各方捐助下，一年可以推出四到六個劇碼的演出季，戲碼的更換和前面所說的差不多。這種Community Theatre，在美國非常蓬勃，就我居住不到十萬人的Boulder就有四個社區劇團、一個大學劇場、一個餐飲劇場，及一個規模很大的夏季莎翁戲劇節劇團。此外在三十哩外的丹佛城更有一個LORT—B的職業劇團，名叫Denver Center Theatre Company，規模大，製作精，水準極高。這是美國的一般情況。當然我居住的小城算是文化氣息比較重的，但在美國五十州中，上述現象相當普遍。因此有些劇作家寫出好劇本後，除了在百老匯上演外，即使不能立時拿到國外職業劇場演出，單在大學劇團、社區劇團，或中學劇團演出，也能有一筆可觀的版稅收入，這可說是一個很好的現象。

第五項該談實驗劇場，就是所謂的「外外百老匯」或「外外外百老匯」。在紐約、洛杉磯、舊金山或芝加哥等大城市，除了商業劇場、大學劇場、社區劇場外，還有各種小型的實驗劇場，但在一般中小型城市卻沒有。剛才姚先生提到的Post Modernism，也是目前實驗劇場主流之一。實驗劇場的演出方式極為繁多，隨便你想怎麼演；即使不用劇本，完全使用肢體語言也是可以，只要人們有興趣或是好奇心，肯買票來觀賞，便可支撐下去，但若沒人支持，也就面臨解散關閉的命運。這些劇場活動不斷地在進行，可以說是美國戲劇界的生力軍。在倫敦或是柏林、巴黎也有這樣的現象，一個新的劇型，或是一位新的劇作家、新的導演，很可能就此被發掘出來，現在美國一些知名的導演，就有從外百老匯出身的。在我看來，實驗劇場的蓬勃是個非常健康的現象。

最後說到中小學劇場。在美國的中小學裡，一年總有兩次或三、四次戲劇演出；是由老師編排設計，學生擔綱演出。票價非常便宜，觀眾多是學生家長及親友；雖說玩票的性質居多，但有些演出的水準卻也不差。在我居住的小城中，有一個中學劇場的設備，竟比我們大學劇場來得好些。

以上六種形態的劇場，已將英美諸先進國家的戲劇活動推展到十分蓬勃的境地。在這情況下，無論是劇作家或是導演、演員、設計師，各有他們的出路，每一種劇場形態並行不悖，毫無衝突。我衷心希望在未來的五年十年內，台灣也能發展到這樣的程度。若是專朝百老匯方向來發展商業劇場，經常推出像《棋王》、《遊園驚夢》及《蝴蝶夢》之類的表演，以達到謀利目

的，依目前台灣情況而言，只怕會難以持久。或許像我提到的餐飲劇場的形態，可以在此推展開來，再由一個好一點的中型職業劇團以Repertory Theatre輪換劇目的形態演出，可以作為台灣話劇演出的基礎。

　　小劇場運動此間已有「環墟」、「當代傳奇」等做出一番成績了，今後當會有更大的發展。我希望還有學院劇場及中小學劇場崛起，這麼一來，便可推動整個話劇風潮，或許十年後台灣真能如瘂弦兄所講的，是一片戲劇的天下。至於我個人對實驗劇場的作法、實驗劇場目前在台北所引起的衝擊力和後遺症，及其未來的發展，還有劇本究竟有沒有存在的必要，都有一些意見想發表，但因牽涉較廣，只好等以後有機會再略述淺見了。

馬森：

　　非常謝謝楊世彭先生為我們介紹美國劇場現在發展的情形，及他個人對目前台灣劇場發展的看法，接下去請瘂弦先生發表意見。

瘂弦：

　　我在大學裡念的是戲劇系，也演過舞台劇《國父傳》，這對我而言是個很值得回憶的事情，雖然後來我的興趣轉向詩了，但對戲劇仍是一往情深。多少年來我一直是劇場的熱情觀眾，看完戲一定到後台道賀，並給導演、演員寫信（賴聲川兄就曾收到我的信）。最近看了幾場舞台劇演出，給我很深的印象和很大的信心，我覺得未來十年或許是戲劇的時代。由西方文學史我們可

以看出：當其他戲劇以外的文學藝術類型成熟時，也正是戲劇發皇的時候。這麼多年來，我們曾編過兩次文學大系，一次是「巨人出版社」出版的《現代文學大系》，另一次是「天視出版社」出版的《當代文學大系》，戲劇卷都從缺，為什麼呢？因為那時寫劇的人太少了，雖然當時李曼瑰女士、姚一葦先生已寫了很多本子，但不能一個選集裡只有一兩個人的作品呀！而且那時的小說、散文、詩、舞蹈和音樂都還沒有完全成熟，戲劇是由各種藝術綜合而成的，綜合的條件還沒有成熟，戲劇就無法崛起。現在，我們的文壇已出現很多傑出的詩人，散文家，小說家，文學語言可以說已經成熟，其他藝術也已準備好，就等戲劇出發了，因此我想或許在未來十年內，一定是戲劇的時代，這絕不是憑空想像，乃是有我們文學史三十年的發展作為依據。

俞大綱先生一直主張將國劇現代化，可惜他生前未能看到《荷珠新配》，否則一定非常感動，因為這正是他要的東西，套句姚一葦先生常講的「用古典的框子裝進現代的意識」。像《暗戀桃花源》一生提倡「小劇場運動」的李曼瑰先生也沒有看到。我永遠忘不了李先生的形象，她生前提個破皮包到處籌募演出基金，然而在她生前卻沒能看到小劇場的成型與發展，如果她看到《暗戀桃花源》，她會覺得她一生所追尋的已經實現了。我覺得我們的戲劇大有可為。姚先生剛才所提出的隱憂，是戲劇表現美學上的問題，在劇場運動的層面上看來，我認為我們的劇場一片好景。這裡提出幾個方式，可以使戲劇有更大的開展，第一個是剛才楊世彭先生所提的社區戲劇活動。今天台灣社會的人際關係非常荒涼而疏遠，要用什麼方法使這個情況改善，我認為經由演

劇，透過各縣各區舉辦的戲劇比賽，可以使我們的社會空氣活絡
起來，人際關係也可得到改善。每年大專戲劇比賽裡都可以發現
一些好演員，但是比賽一結束便散了，這些金礦寶藏都因為沒有
一個常設性的比賽及適當成長的環境而散失，這是非常可惜的。
現在公寓生活麻將聲相聞，老死而不相往來，如果演起戲來，可
以為我們的社會帶來和諧、溫馨的氣氛。從前我們演戲要借一套
沙發或西裝都非常困難，現在社會富足，民間的潛力無窮，只要
有適當的誘導，一定可以形成風潮。中國人過去團結社會的方法
就是演戲，在廟口演戲，戲台前不但是宗教的中心，也是文化、
倫理的中心，現在這中心沒有了，我們可以利用社區戲劇活動重
新使人聚在一起。

　　第二就是學校的劇運。抗戰時的「愛美劇運」，影響便很
大，當時年輕人都喜歡文藝，而喜歡文藝的人一定喜歡戲劇，到
台灣以後這種風氣還延續了好多年，像席德進、劉塞雲、李行和
馬森，在剛到台灣的時候都曾參加過戲劇活動。畫畫的人要演戲，
寫小說的人也要演戲，凡是喜歡文藝的人一定從戲劇開始。左翼
文學盛行時，導演大多是左派的，他們用戲劇來感染青年、組織
青年，收到很大的效果。年輕人在一起演一齣劇就像共過一場患
難，永遠變成好朋友。戲劇迷人的情形可想而知。但現在的學校
一年只舉辦一次舞台劇比賽，影響力實在太小，很多學生實在不
知道戲劇為何物，一些本來可以成為很好的編劇、演員的人才都
沒法得到成長的機會，我們實在應該將學校的劇運重新推動起來。

　　抗戰時每個鄉村小學都演話劇，可以說是全國到處都在演話
劇，人人都喜歡看話劇。五四運動以來有兩種形式是我們最喜歡

講的，一個是新詩，一個是話劇，因為這是全新的文學形式，和過去不相同，所以特別蓬勃。後來因為戲劇被赤化得厲害，以致1949大陸淪亡時，重要劇作家、導演和演員大都沒到台灣來，都留在大陸，今天大陸的戲劇和電影之所以還能拿出一些成績跟這個背景很有關係。現在的校園充滿了問題，由於以前管得太緊，現在一下子放鬆，學生們無所適從，正可經由演戲將人的情感和精神昂揚起來。戲劇是最好的批判，年輕一代透過戲劇來表達自己的思想和看法，是最有力的一種方式。校園裡的年輕人有話要講、有夢想、有掙扎、有憤怒都可以透過戲劇來傳達。

　　第三提到地方戲曲。在台灣有幾種大陸的地方戲曲都發展得相當好，像豫劇，我聽過大陸上的帶子，不見得比王海玲唱得好，像這種劇藝奇才實在應該好好培養。此外如粵劇或其他民間曲藝都應該提倡。現在的文化中心多半不大重視地方戲的演出，也很少附設票房來培養人才，這方面的工作做的太少。不久之前，「明華園」（歌仔戲）作了幾次演出，由於有知識分子去幫助他們，情況馬上就不一樣。由此可知地方曲藝的生命力十分旺盛應該再求發展。我們的平劇多年來都是由軍中培養，若不是靠軍方力量，只怕早就散了。我認為戲劇可以重新再現代化，在民國十幾年時，河南梆子就演出一齣名叫《打武昌》的戲，用河南戲來演武昌起義，戲裡面的中山先生一邊白臉一邊黑臉（因為老百姓看中山先生的照片裡有陰影，和中國一般畫像不同），又因為中山先生文武全才，所以紮靠子穿蟒袍出場。我們中國平劇本來就是不管什麼朝代都不換衣服，一律是明代衣冠，民國以後當然可以仍穿明代衣冠。在河南戲裡有一種曲子戲也用現代故事編

劇，有幾齣戲，是穿中山裝唱的，以前有一位研究江青樣板戲的戲劇學校學生作畢業論文，將江青樣板戲貶得很厲害。我問他：撇開思想意識，純就技術而言，你認為江青樣板戲在演出形式上有沒成就？他說有，因為樣板戲以現代裝扮來唱戲。我說事實上早在民國二十幾年河南曲子戲就這麼做了，在抗戰時一些抗日的戲，游擊隊，流亡學生出台都唱河南曲子，穿的都是現代衣服，受到民眾的歡迎，增加了地方戲的表現力，所以我說，傳統戲劇還是很有發展潛力的。上次尤乃斯庫訪華，「大鵬」就演了魏子雲所譯的他的《椅子》，叫做《席》，用平劇形式來演這齣法國戲，效果非常好。從這個戲的改編，我發現平劇在音樂形式上不需要變動，只要在題材、內容組織上加強，發展的可能性仍是很大的，只要文學藝術界投入，以現代的眼光，整理平劇，開拓平劇和地方戲曲的表現領域，傳統劇藝還會創發出新的生命。《那一夜，我們說相聲》將相聲裝填進現代意識，在標題上再給人新的感覺，一推出便受到熱烈的歡迎，便是一個成功的例子。傳統與現代結合，有待開發的地方還很多。

　　戲劇運動就像座植物園，裡面各種花卉都應該有，傳統劇藝和舞台劇的寫實劇場自有其迷人的地方，而賴聲川、金士傑兩位出現以後，對於傳統的戲劇界刺激相當大。當年我們在新世界演李曼瑰先生的《漢宮春秋》，連演一個多月的盛況，至今為很多「話劇迷」所懷念，由此可見寫實的劇場如果做得好，還是會受到歡迎。各種戲劇無論是寫實或象徵的，都可以共存共榮，並行不悖，甚至將來在社區劇場裡，可能也會有附庸風雅的人，為了出風頭所推出的膚淺的演出，那也沒關係，附庸風雅到最後也會

弄假成真。什麼樣的戲劇都可任他生存，而在互相激盪互補融合之下形成一個戲劇的時代，就如抗戰時一般，創造現代中國戲劇第二個黃金時代。如今，我們文壇的各種文藝類型都為戲劇的出發作好了準備，都可以提供發展的經驗讓戲劇來綜合，協助戲劇展開一個新的時代，因此我對整個劇運的前景是非常樂觀的，姚一葦先生剛才所說戲劇表現美學的問題，比較上說是一個專業性的問題，當然也是值得吾人思考的。

馬森：

謝謝瘂弦兄，下面請美序兄發言。

黃美序：

近十餘年來外來的影響很多，其中有好有壞。現在台北劇場參加的年輕人越來越多，基本上這是一個可喜的現象；但是就他們的成績及方向來看，仍有一些令人擔憂的現象，因此我和鍾明德曾聯合發起組成「台北劇場聯誼會」，並舉行了一次座談，當時楊世彭也去了。「聯誼會」的目的之一是希望這些編、導、演在一起互相討論、參考，研究出一個比較可行的方向。我覺得台灣和美國差距最大的一點是我們缺少一個劇場的主流，大家各自實驗，而新實驗的參考資料卻相當匱乏。從吳靜吉訓練「蘭陵」，為肢體語言開拓道路後，繼之有賴聲川戲劇的成功。當時賴聲川曾在《聯合報》發表一篇有關的文章，我由國外回來時，馬上有人要我寫一篇文章來反駁他，但我讀了這篇文章後，發現賴聲川說的並沒有錯，但是很多人把它看錯了，以為他所說的即

興是想什麼就演什麼，是任何人都可以做的。由這個例子看可見國內現在戲劇方面的資訊之不完備，參考資料之不夠。一般觀眾看到的只是最後演出的情形，以為那些東西就是前幾分鐘弄出來的。因為大家對即興創作的不瞭解，便以為這是很容易的，結果做出一些設想不周的成品，有的只是在展現訓練的過程，或是展示他們的體力。他們自己做得好像非常得意，甚至對安全問題都沒有注意。例如有一次我看某一齣戲的演出時，始終無法安心觀賞，因為台上放了兩個電燈泡，演員赤著腳在那兒跑來跑去，我真擔心萬一有人不小心一腳踩上去，那該怎麼辦呢？由此可見他們連劇場的常識都不夠。現在許多年輕人因為興趣而聚在一起從事戲劇活動，但卻沒有足夠的參考資料來教育他們，這是我為今日年輕劇團感到擔心的。我曾參加過幾次這些年輕劇團主辦的座談，有的觀眾會問他們剛才表現的是什麼，為什麼和別處看到的不一樣。他們的回答是：「我就是要表現得不一樣。」他們未曾瞭解表現得不一樣未必就是戲劇或藝術，這是非常危險的。以繪畫為例，表現得不一樣很簡單，閉上眼亂畫一通，或用腳踩上顏色，都可以表現得不一樣，但卻未必是藝術。有些年輕人不明白這一點，以「不一樣」自詡，這實在叫人擔憂。我希望台灣能誕生幾本正統的劇場雜誌，將一些基本常識作系列介紹，使有志於此的年輕人有個依循的路子。常有些年輕人要我介紹一些參考的資料，讓他們知道該如何一步步去做，由此可見也有許多人想找資料參考、學習，而不單是自己胡搞，但是卻找不到資料參考。在最近的未來如有機構（諸如文建會、教育部等）能出一筆錢來辦這方面的雜誌，作用應當是很大的。

　　台灣小劇場運動從李曼瑰先生在世時便提出來了，後來她成立「世界劇展」、「青年劇展」，在姚一葦接手「中國話劇欣賞演出委員會」後，我們又創出一個「實驗劇展」，但今天這三個劇展已經不存在了，目前大概只有教育部辦的大專青年話劇比賽和各校自辦的獨幕劇展。最近一兩年有個校園劇展，首屆叫做「五校聯展」。像這些非正式的劇場運動，都是滿好的。

　　我比較擔心的是「兒童劇展」，雖然台北市已經辦了很多年了，高雄、台南也在做。兒童劇展的目的是要培養未來的觀眾，不是培養演員。同時，目前的兒童劇展多缺乏專業指導人員，實在很難辦好。並且又缺乏好劇本，例如以抗戰為題材的劇本，一般兒童很難對它發生興趣。還有，劇中角色全由兒童扮演，加上沒有好的導演，觀賞的兒童根本是被迫去看的。有幾次我在場中看到，燈一暗底下後排的小朋友就開始跑動，對台上的演出毫無興趣。所以我想這批兒童將來長大後，是不會自願進劇場的。就台上表演的兒童來說，他們辛辛苦苦演出，如知道下面的同學卻不想看，這種心理上的打擊也是非常大的。因此我覺得台灣目前最危險的是兒童劇場，其他大專院校只要有些好的指導人員協助，更多更好的參考資料，將來必能慢慢走上一條成功的路。

　　據我所知，台北較早的實驗性演出是姚一葦的《一口箱子》，許多看過那一次演出的人都說和過去不一樣，但很喜歡。也因為這樣姚先生又提起再寫戲的興趣（還把姚海星也拉進了劇場）。後來又發起「實驗劇展」。在過去十多年來，實驗性最大的一次當屬瘂弦方才提出來的《席》（由The Chairs改編），再後就是「蘭陵劇坊」的作品了。我覺得實驗應該存在，更希望能有

幾個劇團快速成為主流。最好國家劇院能成立一個國家劇團,這樣一來年輕人要觀摩、學習,也有對象可尋。目前他們並不是完全沒有參考的對象,但數目太少了,以致青年們浪費太多的時間憑空設想,耗費太多精力在無謂的事情上。

　　上面所說的可歸結到人才的問題,像「兒童劇展」就是國校指導人才不夠,甚至評審人才也不夠,可見人才問題是相當嚴重的。目前我們只有文化、藝術學院兩個戲劇系,藝專有一個戲劇組,再加上政工幹校,培養出來的人才和台灣的人口仍不成比例。就品質而言,有些戲劇系畢業的同學,非但是一知半解,可以說是半知不解。我希望政府教育單位能夠加強國校的戲劇教育,並使戲劇系訓練出來可用之才,確實能夠指導其他的人,而不致在半知不解下,將一些錯誤的觀念帶給年輕的劇團和國校學生。

　　除了人才問題外,場地問題也是很嚴重的。目前在台灣已有一、兩個「餐飲劇場」(dinner-theatre),成績還算不錯。其他可以做演出場地的有像最近改建的「青康」。可是有一個很好的場地——「國際學舍」,卻一直借不到,不知道哪個單位可以出面來策畫一下,把這地方做成一個小劇場。現在教育部只拿來出租作商展之用,實在是非常可惜。

馬森:

　　接下來,請聲川發言吧!

賴聲川:

　　向來大家都覺得我很樂觀,但最近我開始變得比較悲觀,雖

然說了那麼多，但我們不得不面對一個最基本的問題——我們是一個文化非常貧乏、通俗，甚至是粗俗的一個社會。姚公剛提到這是一種追求財富的心態，我認為其實可以說是不知道在追求什麼，只是一味的追求。在這情況下，藝術活動也變為一種物質，有點錢便把小孩送去學芭蕾，買一部Yamaha鋼琴，在許多家庭都可以看到這種情形，我覺得這些「精緻生活」用品的地位和陳列在客廳酒櫃中的洋酒並無二致，我越來越感到這個社會的粗俗、庸俗，人才極度缺乏，尤其是在創作上。

在過去四年的工作中，我一直抱著一個中心工作哲學和原則——有什麼人就做什麼事；有什麼錢就做什麼事；有什麼場地就用什麼場地。於是發展出來的戲，由《我們都是這樣長大的》一路到《圓環物語》，基本上就是一種極有彈性的克難心態。比如說《那一夜，我們說相聲》，就兩個演員，排了七個月，打算在新象小劇場上演（觀眾席大概只有六十到八十左右），後來是製作單位決定擺到較大的場地，而在藝術館的演出，很意外地成為一個非常popular的東西。之後，我做事仍本著有什麼人做什麼事的宗旨，比如金士傑有機會參加《暗戀桃花源》的演出，我便依據他的個性來塑造江濱柳的角色。我始終是在這樣的原則下做事。

最近紐約市歌劇團來台演出，裡面有一個工作人員是我在柏克萊的學妹，她問我「表演工作坊」的基金從哪兒募來，我老實地告訴她，這些年來我們是靠票房維持劇團，她聽了非常驚訝。不單是她，所有聽到這件事的外國朋友都認為世界上恐怕沒有幾個專業劇團是這樣的。其實，我們之所以能維持，也是在所有工

作人員在奉獻的心態下貢獻他們的時間和精力。這不是我們「專業」目標之下該發生的，但在現今環境之下是必須的，而我也認為，我們也不可能長期這樣維持下去。我們的存在是非常脆弱的；十月份淹一次水，把我們三年來所累積的一切資料和器材毀滅了，我們也只好關閉工作坊。社會人士將我們當成一個「成功的典範」，但是我們的存在是多麼的脆弱，這是旁人難以想像的。

　　《西遊記》是國家劇院委託創作的，若不是國家劇院委託，我們不可能從事這件事。我們做的是個歌劇，在規模上算是相當龐大，陳建台先生約一百八十分鐘的管弦樂團曲子，相當於三個管弦樂，是紐約這次演出《茶花女》所有譜子加起來的兩倍半。舞台上是一幢三層樓建築物的七種變形。這種規模是參與創作及製作所有人所未曾做過的。經驗之不足，也造成了許多工作上的問題，而在工作過程中，我深深體會到環境是多麼的惡劣，這些年來國立藝術學院或是「表演工作坊」做的戲，都是在一個「極貧窮劇場」，或者更應該說是「陽春劇場」的條件下工作。一般人說「表演工作坊」是「大劇場」、「商業劇場」，這名字聽起來有點刺耳，並且極為危險，因為這意味著我們創作的動機是為賺錢。和我合作的一些有知名度的而所謂「商業」的演員，為了參加一次演出，排練四個月、演出兩個月，共六個月工作，所得到的報酬可能不及他們所放棄的在西餐廳作秀機會中的幾晚演出，這如何「商業」得起來？這要如何讓人們理解呢？我們存在許多心態上和環境上的困難。以國家劇院為例，政府單位根本不瞭解從事表演藝術所需要的條件到底是什麼。當初國家劇院計畫自己製作《西遊記》，但所需的人力和經驗表示這是錯的，他們

最後只可能出錢，並協助一些執行上的業務。而在公家制度下，各種手續之複雜及緩慢，對創作是很大的傷害。以錢為例，這筆經費何時才能拿到也是個問題。目前我們只得獨立負擔兩百多位成員的開銷。若問為什麼，公家都有一些自己作業上的苦衷，而站在他們那一邊，我也願意體諒這些苦衷。但，在這情形下我不禁自問：為什麼我們要受這種侮辱？也因此最近顯得較為悲觀。

以藝術學院的情況來講，相當能反映出教育部的無知和愚昧。藝術學院是一個專業教育機構，但若要演出，預算數目是零，根本沒有經費製作，只得到處求人捐助和靠著教育部社教司每年「話劇推廣周」（「話劇」一詞早已過時，但教育部仍在用）的一點點經費來維持。像鍾明德和馬汀尼最近要導的一齣《馬哈／台北》，在我們沒出去求錢之前，製作費是零。這就是專業教育嗎？工科學校都有實驗預算，我們卻什麼也沒有。在這個庸俗、粗俗的社會下，大家樂成為坊間唯一的話題，教育實在難逃其咎，而「中小學劇場為何不興盛」一類的題目，對我而言根本不是一個話題，因為那是不可能的事。

剛剛瘂弦先生提到「社區劇團」的發展時，曾說過去借道具有多辛苦，在這方面我倒覺得現在也一樣。前幾天我才親自到「舊情綿綿」為《西遊記》借了兩張椅子，因為經費不夠，也一直沒下來，仍然無法負擔一切開銷，只好四處拜託，甚至自己家裡的東西一組一組的搬出來。《西遊記》是齣原創劇作，國家劇院總共核定了七百萬的預算，但其中有一百三、四十萬要支付給樂團和合唱團作演出費。而「紐約市立歌劇團」演出舊戲碼，有現成的道具可使用，預算卻是七千多萬，有十天的時間裝台，幾

十個一流的技術人員協助演出。反觀《西遊記》，只有三天半的裝台時間，工作人員僅兩、三個可以達到他們的水準，以這樣的陣容要演出比「紐約市立歌劇團」更複雜的作品（而《西遊記》在技術上的複雜度，遠遠超過紐約的歌劇），在這情況下我不得不悲觀。《西遊記》是個理想，在做的過程中也使我們面對許多現實環境之不足，但這工作結束後，我可能會回去做些小品。我已確實體認到環境的貧乏，我只能繼續做些貧乏可中做的事情。至於未來是否可能有常設性的專業劇團存在，由於時機還沒有成熟，我並不抱樂觀態度。

提到形式問題，楊世彭剛表示，在美國有些導演是由實驗劇場崛起，而後才到百老匯導戲。在我看來，這種模式是不該模仿的，我們不該認為實驗劇場是一個訓練人才的地方。這些年來台灣所產生的一些創新戲劇，包括小劇場和「表演工作坊」等，我認為都是屬於同一股潮流所致，而所產生的各種形式都是可以被接納的。我們沒有百老匯，因此也不需反百老匯，於是也就不可能需要讓「實驗性」的「小」演出培養「大」演出的人才，因為「大」「小」都一樣在實驗，我們是同一股潮流所生出的旺盛創作力。這幾年來大家在一個「陽春」、貧乏的狀態下，做出一些足以代表此時此地的生命力的作品，而漸漸的，這些創作也正無形中塑造著我們國家的cultural identity。

講到後來還是一個觀念問題。現在人人都會說出「發揚文化」或是「文化是重要的」一類的口號，但文化在一個國家的發展中真正的重要性在哪裡？真正應當如何去發展、「發揚」？我們真正需要的是什麼？我想我們距離瞭解這些事實還很遠。

馬森：

金士傑是「蘭陵」的演員、導演和劇作家，同時親自參與台灣小劇場活動，接下來我們請他提點意見供大家參考。

金士傑：

近幾年在「蘭陵」擔任表演訓練，因此我只從這個角度來談。這些年報考「蘭陵」的人數愈來愈多，堆成小山似的一疊疊自傳履歷表，其中不乏對劇場觀念相當模糊不清的，但普遍來說，他們一律勇敢，勇於推薦自己，勇於爭取機會，他們表現出想為劇場效力的熱情，讓考官簡直難以拒絕，現在的年輕人真比以前的人大膽開放，這是個很好的現象。戲劇給人們的吸引力在增長，市場的廣度也在擴張。甄選後，開始上課，我將所知的劇場知識、表演訓練步驟帶動他們，學生們也夠用功認真，但事實上我發現，進步是緩慢的，有時一兩年間看見一個學生只進了一步，或說開了一個竅，甚至有更慢的例子。若說舞台劇最重要的元素是演員，那麼豈不注定短期內我們難以看到好東西了嗎？我不禁要想想這其中的問題：

（一）這個時代資訊太發達，每個人都知道自己有很多機會去選擇，去建立成就感。一個學生發現舞台沒路走，發現這條路太長了，或者跑到電視，或者改行，乾脆回貿易公司辦公室；發現自己滿有條件的，就再等等，或者不滿這個導演那個編劇，或者自組劇團，或者一個月推出速成作品。人有很多路可走，就社會現象來看是健康的，就藝術的角度來看，人專情的能力降低，不能為一條漫長費時費力的

路獻身。

（二）提供表演的機會太少。舞台劇演員不同於電影電視，可以期待「天才」、「明星」，一個舞台演員表演時，要看的東西太多了。並不是靠天才可以一蹴而及的，故此不斷的訓練和表演機會太重要了，目前環境，導演編劇的量，只能稍微照顧到少數演員人口，並且小劇場目前盛行的方向，演員演自己或演導演的意念人物——道具人，太過單向，難以造就廣義的表演訓練需求。

（三）說舞台劇市場開闊，只是就觀眾而言，全身投入戲劇的表演者仍屬在學年輕的一代。在這裡年輕不免趨向生活體驗的薄弱、個體語言的通俗一致性；使我在上課時忍不住開罵，老師按捺自己，看戲的觀眾是不是也一樣得忍受些通俗語言的表演？

（四）優秀師資缺乏——我少說，免得我被自己罵。剛說演員學生的問題，接著是相對立場的老師或導演的責任了。他們夠好嗎？他們和他們的演員一樣，等待進步，同樣是生長自這個劇場成長尷尬期，我在上課時選個劇本教材讓同學演練都有無米之炊的為難。

作結論，顯然一時間，生旺的活動力將在劇場持續，亦即盛況可期，但我想短期幾年內我們會看到許多不好的表演，但更希望他們能堅持下去，需要熬一段時間，演員才得成熟。我們等。

楊世彭：

是不是經典作品大致上都翻譯過來了呢？

賴聲川：

沒有、很少。

楊世彭：

這只是我的一個印象，好像翻了很多了，翻得好不好是另外一回事。

賴聲川：

不多。為了教學，我自己都親自翻了好幾部。

黃美序：

現在國內翻得最多的應是《淡江西洋現代戲劇譯叢》，共三十六本，包括六十五個戲，也是被用得最多的一套。

楊世彭：

目前大陸教材你們還不能用嗎？

賴聲川：

現在應該可以，現在應該不管了。

楊世彭：

大陸上他們也翻了不少。

賴聲川：

很多，他們翻了很多。

馬森：

可能比這裡翻得多。

眾人：

多，多多了。

馬森：

那麼現在還有鍾明德先生。鍾先生現在是在藝術學院戲劇系教戲劇，同時也常在報章雜誌上寫文章，應該有很多意見要發表。

鍾明德：

的確是有很多意見。不過，剛才在座的幾位先生也都談得差不多了，所以我就簡單按照今天的題綱，講一下我自己認為今天台灣劇場的發展到底是哪些方向？我們實際在做時，又面臨哪些問題？接到《聯合文學》的座談會這封討論題綱時，我真是非常的高興，因為，在這之前，我剛好也寫了一篇滿長的文章〈當代台北人劇場和宣言〉（刊於12月1、2、3日的《自立副刊》），所要回答的問題，正是題綱上列的這兩個問題。

首先，我們將來劇場的發展方向是什麼？我認為是兩個字——「當代」和「台北」。我們當代台北的劇場是屬於當代的，

不是明代或清代的傳奇、皮黃之類的東西。它是屬於台北的，不是從紐約或巴黎搬回來的，而是真正跟我們的生活結合在一起的劇場。這些觀點我在文章裡已說了不少，因此，這方面我不再多費口舌，只是念一下我所寫過的一段東西──剛好黃老師帶了〈當代台北人劇場和宣言〉的原稿來──「當代台北劇場在藝術上是從東方、西方，傳統、現代的雷區裡跋涉出來的一種屬於此時、此地，我們的表演藝術。」這是就藝術上來說。在廣義的政治上來說：「當代台北劇場是一個跟我們的時代、土地、人民憂戚相關的一個活的媒體，不是死的媒體。」換句話說，這種劇場藝術是跟我們的政治、經濟、社會、文化全部結合在一起的藝術。它是我們的生活所孕育出來的「文化表演」（cultural performance）。

　　接下來我想談談：如果我們要實現這種劇場，我們會面臨哪些問題？以前我們要推展劇運，所碰到的第一個問題總是我們缺乏好的劇本。所以，似乎只要把好的劇本寫出來，這個問題就沒有了，大概劇場運動就可以推展出來了。我的看法不一樣，好劇本雖然很難得，但是，有好劇本並不一定就可以推動我們的劇場。劇場是我們社會中的文化機構之一，像美術館、博物館、交響樂團和天文台一樣。真正左右劇場運動的因素，或者說，我們要實現「當代台北劇場」的關鍵性因素，可以分四方面來說：第一、人才培育問題；第二、場地問題；第三、經費問題；第四、整個的戲劇社會教育或者是報導評論方面的問題。

　　第一、人才的培育──就我自己的看法，小劇場，或者是「劇場」，跟以前的「話劇」比較，可能已經逐漸是兩碼子事

了。有些人可能硬把它套上去說：「以前受現代主義影響所衍生的劇場活動是話劇，目前小劇場的活動大概是屬於後現代主義，或者是六〇年代以後的東西。」這在某種程度上是真確的，可以提供我們思考。就我自己對台灣劇場的觀察來看，我會把目前的「劇場」活動從金士傑導的《荷珠新配》開始算起，即1980年7月演出——這算是第一波。由於這件事引起了媒體的注意，當時的《聯合副刊》還特別作了專輯，大家討論得非常熱烈，引起了第一次的小劇場熱，有三、五個小劇場突然冒了起來。大學生不再認為劇場死氣沉沉，老是反共抗俄那一套東西，而是真正可以跟我們生活，跟我們的關心結合在一起。這大概是「小劇場運動」中第一個很重要的事情。其次，就是藝術學院戲劇系的成立，國外一些重要專家學者，包括馬森先生等都在這個時期陸續回來，像金士傑、卓明這些人也在這個時候到國外如洛杉磯、紐約等地去看看，人才、資訊也逐漸豐富起來。所以，從兩、三年前開始，我們可以發現小劇場的內部也開始慢慢調整走向，小劇場運動的第二波已經劍及履及。剛剛有幾位先生對今年的劇場環境好像覺得滿悲觀的，我倒覺得劇場大有可為，只是我們不要再以「話劇」的形式來要求目前的小劇場活動罷了。我覺得小劇場目前正好走在我們台灣政治、經濟、社會、文化的發展軌道上，只要我們的劇場可以跟我們的文化因素配合在一起，我想前途是非常樂觀的。至於劇場人才的培育，目前的管道雖少，但比起電影教育來說要好得多。最重要的是幾個戲劇科系及文建會辦的一些研習營，如委託「蘭陵」辦的演員訓練班。此外，各個小劇場所提供的演出機會，也可說是相當重要的人才培育管道。關於劇

場人才的培育，我的建議是：文建會和教育部在觀念和做法上應該更契合「當代台北劇場」的需要。

第二、場地問題。最近三個月大概成立了「舊情綿綿」、「太平洋崇光百貨公司」樓上的小劇場、「知新藝術生活廣場」和「國家劇院實驗劇場」這四個表演場地。在這之前我們有「雲門小劇場」（已經關門大吉）、「皇冠小劇場」、「新象小劇場」（已經暫停營業），和另外一個也是瀕於關門的「茶館劇坊」。在這之後，我們馬上就會有個由「青康電影院」改建的「台北劇場」。這些都是最近一年來才逐漸拓展出來的表演場地。因此，以表演場地來講，目前倒是不致有太大的問題。以劇場演出空間而言，還有一點特別值得一提的是：台灣小劇場發展傾向裡的「環境劇場」方向——今年3月29日有一些人在中正紀念堂附近的興隆里國宅辦了一個「藝術自助餐」的活動；10月中旬，劉靜敏跟葛羅托夫斯基的弟子桂士達（Hairo Guesta）一起在外雙溪山上的鄭成功廟，辦了一次叫做「第一種身體行動」的演出；10月25日、26兩天下午，在淡金公路上，「環墟」、「河左岸」、「筆記」等三個小劇場在那邊的造船廠和舊公寓演出《拾月》——這些都是「環境劇場」的演出。「環境劇場」的走向很可以讓我們的小劇場發展，真正跟我們的土地、生活結合在一起，因此，我特別寄予厚望。如果把我們的「環境」都變成「劇場」，那我們的劇場演出場地便不成任何問題。

第三、經費問題。我想，這是我們搞劇場的人最無能為力的問題。剛剛賴聲川先生也講過他的《西遊記》在這方面碰到問題，根本就像撞到鐵板一樣，毫無回手餘地。我在藝術學院現在

搞的《馬哈／台北》也是因為經費問題，簡直毫無旋馬的空間。另外一方面來講，很奇怪的是一個風災過後，《中國時報》一募款就是五千多萬；民生一個「為老兵而唱」，一唱就是一億六千萬。這證明了我們的社會並不是沒有錢。我們有錢可以去蓋七十四億的國家劇院；可以用七千萬把一個紐約二、三流的歌劇團迎來台北作秀──為什麼沒有錢來栽培幾個好一點的演出，或者是主辦戲劇節之類的活動呢？所以關鍵並不在於有沒有錢，而在於觀念上要不要來支持劇場藝術。我樂觀的地方是說，不是沒有人願意給錢，只是我們還沒有跟他們搭上線而已。

　　第四個劇場發展因素，是跟我們今天的座談會有更密切關係的「劇場教育和報導評論」的問題。這方面我們可以透過大眾傳播媒體來進行。然而，我們可以做的還有不少；譬如《聯合文學》可以作一個〈劇場專輯〉，不只是像我們今天這樣泛泛的討論而已，而是一個很明確的專題，譬如「環境劇場」這個專輯。除了有關劇場的報導、批評和資訊的引進之外，我們更應該聘請國外的劇場專業人員來台灣導戲、教課、辦座談會、研習營等，這是很有效用而不難做到的事。舉個例說：大陸比我們貧窮落後，但是他們明年將聘請理查‧柴史奈爾（Richard Schechner，戲劇學者卡遜認為他是本世紀的四大劇場理論家之一），到北京去導一部戲。如果暑假時我們能出個機票，安排他食宿，請他到台灣來跟我們一起在國家劇院做一部戲，或者是辦個研習營、到藝術學院開個課等，對劇場資訊的推廣都將是很有助益的事。這只是一個例子而已，其他更容易請或同樣值得請的人多得是。以上所談的「劇場推廣教育」或「觀眾的教育」，我想是大眾傳播媒

體、大專院校戲劇系，和專家學者們最主動可以做和應該做的事情。至於我們要如何來實際解決這四方面的問題呢？

搞小劇場的人通常有一個很挫敗的經驗：據說一個戲的製作經費平均大約只有一萬元，其中有三分之一是吃便當吃掉了，三分之一是做公關、寄信、發海報花掉了，只有三分之一的錢，亦即，只有三千多塊錢可以真正用來花在製作上面。這種製作費實在少得很可憐——為什麼他們不去想辦法申請補助呢？實際上，除了像「表演工作坊」、「蘭陵劇坊」等較大的劇場之外，要去向公私立財團法人要錢，幾乎吃閉門羹的機會多到根本不值得浪費時間的地步。在這種困境之下，今年十月初，黃美序老師召集了十幾個小劇團，聯合成立了「台北劇場聯誼會」，主要目標即希望透過「台北劇場聯誼會」，大家之間的經驗、資訊可以相互交換，而且，透過辦座談會、戲劇節等多種活動，共同來解決人才培育、場地方面、經費及觀眾教育問題。目前我覺得相當樂觀的就是，「劇場聯誼會」今年才成立一個多月，《民生報》已經要跟我們合辦明年的「學苑劇展」，把台北市去年到現在幾個好的小劇場演出送到北中南部的六個大學，讓更多的人來欣賞和參與。在「學苑劇展」的活動中，我們也請了在座的專家、學者來演講，作有系列的介紹和評論活動，這正是大眾傳播媒體主動參與的例子，讓人覺得台灣的劇場發展環境實在大有可為。另外，「台北劇場聯誼會」計畫在明年7、8月間辦一個「台北戲劇節」，準備聯合十幾個劇團一起來演出。這樣，在處理場地、經費、公關方面都可以比較有系統、有計畫的去做。這個構想目前正在招兵買馬階段，各方反應也都相當支持，讓我更覺得事情不

是不可為──我也更相信瘂弦先生講的「未來十年是劇場的天下」這句話。

我剛剛談到這些東西，也許有人會說，你自己是搞劇場的，不去談藝術方面的問題，老是在談製作方面的問題！為什麼？我覺得這大概是「經驗談」吧──跟賴聲川、金士傑等編導的經驗一樣：在台灣你要導戲，你就必須兼做製作人的工作，因為，沒有人會替你做一個稱職的製作人！所以，「台北劇場聯誼會」的成立，等於是替大家、替整個劇場的發展做製作人的工作，需要的是各界，包括大眾傳播媒介更多的支援。至於藝術上的問題，我的原則是：每一個人憑著他自己的關心、熱情，去闖、去走出自己的道路來。如果問到我自己目前的藝術目標，簡單地說，就是把西方最前衛的──不論是現代主義的、寫實主義的或後現代主義的東西──吸收消化之後，跟我們自己的戲曲、信仰、倫理的生活結合在一起，搞出一個真正屬於我們的「當代台北劇場」。這就是我的方向，謝謝大家。

馬森：

謝謝鍾明德先生的發言。其中提到一個問題，就是《聯合文學》將來是不是可以有更具體的做法？我站在總編輯的立場來說，《聯合文學》雖然是一個文學雜誌，可是我們很願意跟社會密切的結合起來，對有益社會的文化活動我們都願意支持。可是對這個問題更有資格發言的，我想是我們的發行人。我現在請我們的發行人針對這個問題，或其他問題發表一點意見。

張寶琴：

　　《聯合文學》已經創辦三週年了，在過去這三年裡我們也辦了很多與文學直接有關或間接有關的活動，在座的各位也曾經參與過我們辦的活動。我認為文學可說是藝術中的主流，它跟其他很多的藝術是相關連的。所以站在這樣的立場，我們當然支持這類有益文化、社會的藝術活動。《聯合文學》既是「聯合報系」所屬的企業單位之一，自然就可以利用這層關係及影響力來促使報系的媒體多多參與這樣的活動。所以不論是《聯合報》也好，《民生報》也好，《聯合文學》也好，任何一個單位的參與就是代表了整個報系的參與。

　　在過去，我個人也是一位藝術活動的熱心參與者、欣賞者及愛好者，自然也經常關心所有的藝術活動。近十年來，無論是在戲劇、音樂、文學等藝術方面，雖然我不是一位直接的創作者，但我是一個很好的欣賞者，因此對藝術各層面的發展，我也都相當的了解，尤其在各種活動上也有直接、間接的參與。例如從「蘭陵劇坊」到後來的《遊園驚夢》，以及《暗戀桃花源》等直接跟戲劇的關係而言，「聯合報系」也都非常的支持。不過，作為一個藝術的欣賞者跟關心者，並且更是扮演著企業界與藝術工作者中間橋樑的我而言，針對各位剛剛談到戲劇工作者在財務上面臨時的困境等問題，我有一個感想，就是，現在正處於一個多變的時代、一個多元化發展的社會，在這樣的社會中，任何一個人所扮演的角色都要受到尊敬。誠如一位藝術工作者，他們追求的是在藝術上被人尊敬，期能有不朽的地位；同樣地對企業家來說，他努力地追求金錢，但是他同樣也希望得到尊敬。企業家

把賺取的財富回饋社會，去幫助公益事業，或者支持一些有益社會，而非營利事業的活動時，他是有目的的，因為他希望得到別人的尊敬。所以在多元化的社會裡，每一個行業我們都要去尊重他，任何一種有益社會的行為，我們也應當給予尊敬與肯定，站在這種心情上，我相信會有更多的人都願意熱心地支持藝術活動。以我個人的親身經驗來說，例如在《遊園驚夢》的籌備上，我們參與得很多，我們大家也投入了相當多的金錢，我想這事瘂弦先生也知道。可是，到最後整個經費運用的情形不清楚，當然並不是要過問此事，只是希望捐款人的捐助都得了有效的利用。所以，我今天講這些，也是希望能站在幫那些可能有能力捐助藝術活動的人士的立場講話，我想他們是這樣的心情。事實上我們的社會是相當的富裕，說到比較粗俗的一面吧，有些人很有錢，是不曉得怎麼花，他們可能每天去泡澡堂、去卡拉OK，每天去大肆宴客喝酒，最後他說我好不快樂！為什麼呢？因為這些錢花得沒有意義，而他又不知道應該怎麼花！因此我們應該建立一個適當的管道，讓他們這些有能力的人直接與藝術工作者接觸，進而瞭解藝術活動的重要性及現況，我認為這都是從事藝術工作者要主動開發的。

賴聲川：

問題是我們沒有時間去開發。

鍾明德：

所以「台北劇場聯誼會」要幫大家做。

賴聲川：

可是我有一個更好的建議，為什麼我們不能讓像「聯合報系」這樣的機構來開發，雖然我們是能開發的人，卻沒有時間、精力，因為我們光顧著創作已經來不及了，因此需要一個人去Push。這是一個專業，一個非常重要的專業。

馬森：

嗯！也就是經紀人的工作。

賴聲川：

對！我的意思就是希望有一個常設機構，它專門負責表演藝術方面的活動。它有專業的人才來找Fund，這Fund怎樣支配，也有一個非常有系統的制度，所有的劇團都可以申請。因此，也並不是說要《聯合報》出錢什麼的。

馬森：

這件事其實政府也應該做，在每個先進國家都有一個基金會在做，文建會也應該做這個事情。但問題是我們要呼籲讓它做，推動它做，你不推它一把，它可能也想不到這邊去。在英國、法國都有這個基金會，而且都是政府在做。至於美國方面我不太清楚，不過在美國可能社會上有這個財力來做。

張寶琴：

我們就拿「紐約市立歌劇團」（New York City Opera），該

團團長Beverly Sills來講，從1979年擔任團長到今天不過七年的時間，她能夠把紐約市立歌劇團的地位一直提升到現在的聲望，最主要是得力於席爾士女士募款的能力。

楊世彭：

席爾士女士的情形我瞭解，她是在美國藝術界裡一個特別的人物，她的丈夫是報業鉅子，所以他們自己本身是百萬富翁，在這種情況下我就不跟你磕頭作揖，請你拿個幾文錢出來，在下自己就可以拿錢出來，這是第一。第二，她是個歌劇大明星，本身有她的知名度，等她把身分講出來，好！我捐了，你老兄要不要也捐一點。我們系裡有一個研究生，現在正為「紐約市立歌劇團」擔任募款組的經理，所以我們曉得這一幕。席爾士最大的本事就是跑到「IBM」這類的大公司的Board Meeting裡邊，一進去之後整個房間就亮了（light of the room）。然後，再幾句話一講，一握手，馬上人家就拿出支票開了。所以我們現在的「小劇場聯誼會」若能找到這樣一個Angel，也有這種知名度和魔力能夠幫大家站出來講話，那就會好多了，賴聲川講的一點也不錯，我們製作戲劇藝術的人，有的有這個能力，但是他要把時間花在藝術工作上、藝術創作上，如果要這些人都去募款，我覺得也是精神、時間上的浪費。

馬森：

關於第一個問題我們發了很多言，而且每一位出席的先生都發過言了。姚先生是從文化和美學的角度來看眼前的劇場，及

現代社會發展的情形；楊世彭先生給我們詳盡地介紹了美國現代
劇場的情況，和美國現代劇場發展的可能性，作為我們可貴的借
鑑；瘂弦先生談到過去中國戲劇在社會環境上所發生的作用，以
及現在的「社區劇團」、「學校劇團」，及「地方戲曲」發展的
可能性；黃美序先生、賴聲川先生、金士傑先生、鍾明德先生都
是從參與劇場活動的立場來談這個問題，而且談到很多很實際的
問題。我想這是很可貴的，因為實際問題不解決的話，則藝術的
問題出不來，藝術的製作也出不來。藝術背後有物質的條件，也
就是說，它背後還有資金和人力。這兩個問題若解決不了的話，
光談藝術的製作也是空中樓閣。要談，可能這兩個問題得一起談
才行，這許多都是很寶貴的意見。

　　我最後再補充一點，就是從戲劇的發展來說，我自己抱持
比較樂觀的看法。第一個比較樂觀看法的原因是因為外來的影
響──剛剛姚先生提到法國戲劇家Antonin Artaud的影響，在西方
越來越大。可是在他生時並沒有這麼大的影響力，他自己是一
個瘋人，幾度進瘋人院。他所創造的「殘酷劇場」（Théâtre de la
cruauté），就是他提倡把很多殘酷的場面放到舞台上去搬演，像
殺人、精神的折磨和肉體的折磨。他這種理論基礎說來還是從希
臘悲劇衍生而來。亞里士多德認為悲劇的最後目的是要引起人們
的憐憫和恐懼，也就是說把許多社會上實際發生的可怕事件，像
彼此殘殺，甚或親人之間的殘殺，許多人性裡邊陰暗面所暴露出
來的社會行為，搬演出來。這在希臘傳統裡以為是對社會有益
的，是一個健康的方向。為什麼呢？他認為這可以得到情緒的淨
化或情緒的發散，或情緒的昇華。藉著這種情緒的昇華，觀眾可

以消弭人性中的黑暗。也許他在劇場中看到了謀殺或折磨別人之後，他心中的殘酷性就發洩出來，回家以後就可以比較心平氣和的過普通日子。我想，這一點和中國傳統看法非常不一樣，中國傳統看法一直認為在劇場裡一定要有教育意義。因為觀眾會模仿劇中人物，看了劇中人的善行，觀眾才會學好，如果劇中人都是惡行的話，豈不是把觀眾都教壞了嗎？這是我們的傳統看法。這兩種看法都可說是理論性的觀點。實際上，兩種看法何者正確，恐怕是一個開放性的問題，是一個值得討論的問題。如果沒有實際調查，實際地作一個廣泛的研究，是很難說哪個正確，哪個錯誤。只是說這兩個理論反映出西方和東方的看法是不太一樣的。可是西方看法一直在影響著西方的劇場，像莎士比亞悲劇裡邊也都是表現了很多殘酷的行為，不是表現犯罪的人就是表現瘋人的行為。甚至到了十九世紀寫實劇，還是一樣的傳統。所以阿赫都這個殘酷戲劇理論也並不是他自己突然發現的理論。其實他有一個來源、有一個根據、有一個傳統在那個地方。不過他發展的理論可能更要極端一點。他死了以後能夠有這樣的影響力也足見他背後有個傳統來支持他的理論。剛剛姚先生也談到潛意識、無意識的問題，現代心理學，從佛洛伊德一直到榮氏都在談這問題。特別是卡若‧榮的理論特別談到潛意識和無意識的問題。認為個人無意識或集體的無意識，有很多潛在的東西我們不知道、感覺不到。可是這東西是個無盡的寶藏，你可以挖掘它，很多歷史上的創造力是從這個地方來的，也就是說，人類未來的發展前途很多可能是從無意識中出來，這問題是很難解釋的心理學和哲學的問題。對這個潛意識和無意識的問題，在現代心理學上被認為對

人類行為的左右有很大影響力，甚至於對文學、藝術的創作上都是一個主導的力量。同時潛意識和無意識也可能有不好的一面，人的犯罪行為、陰暗面，也在其中。所以既有正面的，也有負面的，它本身是個大渾沌。所以它可能發生好的影響，也可能發生不好的影響，這要看什麼時機。

但是，我對人類發展的長遠看法，是認為人一直是往好處走。也許我的看法太樂觀了。我為什麼有這種看法呢？因為我是肯定人類的文明的，從野蠻人或從原始人到今天，是一種進步。我寧願活在今天的社會，而不願活在十九世紀的中國，也就是滿清時候帝制制度下的中國；我寧願活在滿清時的中國，而不願活在北京人時代的洞穴裡；但我又寧願活在洞穴人類之時，而不願活在更原始的人類或恐龍時代。所以從這個觀念來看，我認為人是往好處走的。雖然是這樣，但有很多危機，譬如現在的戰爭、核子武器、環境汙染⋯⋯許多都是很可怕的。這樣下去，也許有一天會毀滅了自己，誰也不敢說。那是未來的事。可是人還有個主動力，人類毀滅或繼續生存，多少還掌握在我們自己手裡。如果我們瞭解這個問題，也許我們還可以救自己；不瞭解這問題，就不能救自己。從這方面看，我就對人的文化抱著樂觀的態度。因為對人的文化抱樂觀態度，所以對戲劇和文化的分枝也是抱樂觀的態度。甚至對阿赫都的影響也是抱樂觀的態度。他的殘酷戲劇，我寧願相信對人群有正面的影響。對目前台灣的劇場發展而言，我認為受外在的影響也好，自發自動的也好，各種劇場，不管是商業性的劇場、大型的劇場、傳統的劇場（即五四以來中國的傳統話劇）、現代的小劇場，都可以並行而不悖。喜歡做什麼

就做什麼。我相信我們現在的環境是容許這樣的，容許喜歡傳統戲劇的就去做傳統劇的演出，做舞台劇的人就去做舞台劇運動，甚至使實驗性劇場也可以有機會去做實驗性的活動。我希望社會的文化活動是多元化的，而這幾個方向都可以得到有力人士的支持。這是我的願望，也是我樂觀的看法。

現在因為時間的關係，我們本來預定要討論兩個問題，可是看樣子不必討論第二個問題了，因為第二個問題一開頭，可能又要三、四個小時，那我們今天的晚飯就吃不成了。所以在這種情況之下，也許我們需要召集另外一次會議來討論第二個問題、第三個問題、第四個問題……。現在的時間已經5點30分，我們預定6點鐘吃飯，今天我們就到此為止。如果各位尚有未竟的話，在結束之後，我們可以繼續討論、交換意見。謝謝大家！

原載1988年3月《聯合文學》第41期

索引

中文人名索引

外國人名索引

中文劇名索引

七劃

八劃

外國劇名索引

馬森著作目錄

一、學術論著

《莊子書錄》，台北：台灣師範大學國文研究所集刊，第二期，1958年

《世說新語研究》，台北：台灣師範大學國文研究所，1959年

《馬森戲劇論集》，台北：爾雅出版社，1985年9月

《文化·社會·生活》，台北：圓神出版社，1986年1月

《東西看》，台北：圓神出版社，1986年9月

《電影·中國·夢》，台北：時報出版公司，1987年6月

《中國民主政制的前途》，台北：圓神出版社，1988年7月

《國學常識》（馬森與邱燮友等合著），台北：東大圖書公司，1989年9月

《繭式文化與文化突破》，台北：聯經出版公司，1990年1月

《當代戲劇》，台北：時報文化出版公司，1991年4月

《中國現代戲劇的兩度西潮》，台南：文化生活新知出版社，1991年7月

《東方戲劇·西方戲劇》（《馬森戲劇論集》增訂版），台南：文化生活
　　新知出版社，1992年9月

《西潮下的中國現代戲劇》（《中國現代戲劇的兩度西潮》修訂版），台
　　北：書林出版公司，1994年10月

《二十世紀中國新文學史》（馬森、邱燮友、皮述民、楊昌年合著），板
　　橋：駱駝出版社，1997年8月

《燦爛的星空——現當代小說的主潮》，台北：聯合文學出版社，1997年
　　11月

《戲劇——造夢的藝術》（戲劇評論），台北：麥田出版社，2000年11月

《文學的魅惑》（文學評論），台北：麥田出版社，2002年4月

《台灣戲劇——從現代到後現代》，台北：佛光人文社會學院，2002年6月

《中國現代戲劇的兩度西潮》再修訂版，台北：聯合文學出版社，2006年
　　12月

〈台灣實驗戲劇〉，收在張仲年主編《中國實驗戲劇》，上海人民出版
　　社，2009年1月，頁192-235。
《戲劇——造夢的藝術》（戲劇評論），台北：秀威資訊科技公司，2010
　　年12月
《文學的魅惑》（文學評論），台北：秀威資訊科技公司，2010年12月
《台灣戲劇——從現代到後現代》，台北：秀威資訊科技公司，2010年12月
《文學筆記》（文學評論），台北：秀威資訊科技公司，2010年12月
《與錢穆先生的對話》（學術評論），台北：秀威資訊科技公司，2011年4月
《文化・社會・生活》（社會評論），台北：秀威資訊科技公司，2011年9月
《中國文化的基層架構》（論著），台北：聯經出版公司，2012年3月。
《東西看》（社會評論），台北：秀威資訊科技公司，2014年9月
《中國民主政制的前途》（社會評論），台北：秀威資訊科技公司，2014
　　年9月
《繭式文化與文化突破》（社會評論），台北：秀威資訊科技公司，2014
　　年11月
《世界華文新文學史——中國現代文學的兩度西潮》（三卷本文學史），
　　台北：印刻出版公司，2015年2月。
《電影　中國　夢》（電影評論），台北：秀威資訊科技公司，2016年2月
《當代戲劇》（戲劇評論）台北：秀威資訊科技公司，2016年3月

二、小說創作

《康橋踏尋徐志摩的蹤徑》（馬森、李歐梵、李永平等合著），台北：環
　　宇出版社，1970年
《法國社會素描》，香港：大學生活社，1972年10月
《生活在瓶中》，台北：四季出版社，1978年4月
《孤絕》，台北：聯經出版公司，1979年9月
《夜遊》，台北：爾雅出版社，1984年1月
《北京的故事》，台北：時報出版公司，1984年5月
《海鷗》，台北：爾雅出版社，1984年5月
《生活在瓶中》，台北：爾雅出版社，1984年11月
《巴黎的故事》，台北：爾雅出版社，1987年10月（《法國社會素描》
　　新版）
《孤絕》，北京：人民文學出版社，1992年2月（加收《生活在瓶中》）

《巴黎的故事》，台南：文化生活新知出版社，1992年2月
《夜遊》，台南：文化生活新知出版社，1992年9月
《M的旅程》，台北：時報出版公司，1994年3月（紅小說二六）
《北京的故事》，台北：時報出版公司，1994年4月（新版、紅小說二七）
《孤絕》，台北：麥田出版社，2000年8月
《夜遊》，台北：九歌出版社，2000年12月
《夜遊》（典藏版）台北：九歌出版社，2004年7月
《巴黎的故事》，台北：印刻出版公司，2006年4月
《生活在瓶中》，台北：印刻出版公司，2006年4月
《府城的故事》，台北：印刻出版公司，2008年5月
《孤絕》，台北：秀威資訊科技公司，2010年12月
《夜遊》，台北：秀威資訊科技公司，2010年12月
《北京的故事》，台北：秀威資訊科技公司，2011年3月
《M的旅程》，台北：秀威資訊科技公司，2011年3月
《海鷗》，台北：秀威資訊科技公司，2012年3月

三、劇本創作

《西冷橋》（電影劇本），寫於1957年，未拍製
《飛去的蝴蝶》（獨幕劇），寫於1958年，未發表
《父親》（三幕），寫於1959年，未發表
《人生的禮物》（電影劇本），寫於1962年，1963年於巴黎拍製
《蒼蠅與蚊子》（獨幕劇），寫於1967年，發表於1968年冬《歐洲雜誌》
　　第9期
《一碗涼粥》（獨幕劇），寫於1967年，發表於1977年7月《現代文學》復
　　刊第1期
《獅子》（獨幕劇），寫於1968年，發表於1969年12月5日《大眾日報》
　　「戲劇專刊」
《弱者》（一幕二場劇），寫於1968年，發表於1970年1月7日《大眾日
　　報》「戲劇專刊」
《蛙戲》（獨幕劇），寫於1969年，發表於1970年2月14日《大眾日報》
　　「戲劇專刊」
《野鵓鴿》（獨幕劇），寫於1970年，發表於1970年3月4日《大眾日報》
　　「戲劇專刊」

《朝聖者》（獨幕劇），寫於1970年，發表於1970年4月8日《大眾日報》
　　「戲劇專刊」

《在大蟒的肚裡》（獨幕劇），寫於1972年，發表於1976年12月3～4日《中
　　國時報》「人間副刊」，並收在王友輝、郭強生主編《戲劇讀本》，
　　台北二魚文化，頁366-379。

《花與劍》（二場劇），寫於1976年，未發表，收入1978年《馬森獨幕
　　劇集》，並選入1989《中華現代文學大系》（戲劇卷壹），台北九
　　歌出版社，頁107-135，1993年11月北京《新劇本》第六期（總第60
　　期）「93中國小劇場戲劇展暨國際研討會作品專號」轉載，頁19-
　　26。（1997年英譯本收入 Contemporary Chinese Drama, Hong Kong, Oxford
　　university Press, pp.253-374.）

《馬森獨幕劇集》（內收《一碗涼粥》、《獅子》、《蒼蠅與蚊子》、
　　《弱者》、《蛙戲》、《野鵓鴿》、《朝聖者》、《在大蟒的肚
　　裡》、《花與劍》九劇），台北：聯經出版社，1978年2月

《腳色》（獨幕劇），寫於1980年，發表於1980年11月《幼獅文藝》323期
　　「戲劇專號」

《進城》（獨幕劇），寫於1982年，發表於1982年7月22日《聯合報》副刊

《腳色》（《馬森獨幕劇集》增補版，增收進《腳色》、《進城》，共11
　　劇），台北：聯經出版社，1987年10月

《腳色——馬森獨幕劇集》，台北：書林出版公司，1996年3月

《美麗華酒女救風塵》（十二場歌劇），寫於1990年，發表於1990年10月
　　《聯合文學》72期，游昌發譜曲

《我們都是金光黨》（十場劇），寫於1995年，發表於1996年6月《聯合文
　　學》140期

《我們都是金光黨／美麗華酒女救風塵》，台北：書林出版公司，1997年5月

《陽台》（二場劇），寫於2001年，發表於2001年6月《中外文學》30卷
　　第1期

《窗外風景》（四圖景），寫於2001年5月，發表於2001年7月《聯合文
　　學》201期

《蛙戲》（十場歌舞劇），寫於2002年初，台南人劇團於2002年5月及7月在
　　台南市、台南縣和高雄市演出六場，尚未出書。

《雞腳與鴨掌》（一齣與政治無關的政治喜劇），寫於2007年末，2009年3
　　月發表於《印刻文學生活誌》。

《馬森戲劇精選集》，台北：新地出版社，2010年4月

《花與劍》（重編中英文對照本），台北：秀威資訊科技公司，2011年9月

《蛙戲》（重編話劇與歌舞劇本），台北：秀威資訊科技公司，2011年10月

《腳色》（重編本，內收《腳色》、《一碗涼粥》、《獅子》、《蒼蠅與蚊子》、《弱者》、《野鵓鴿》、《朝聖者》、《在大蟒的肚裡》、《進城》九劇及有關評論十一篇），台北：秀威資訊科技公司，2011年11月

四、散文創作

《在樹林裏放風箏》，台北：爾雅出版社，1986年9月

《墨西哥憶往》，台北：圓神出版社，1987年8月

《墨西哥憶往》，香港：盲人協會，1988年（盲人點字書及錄音帶）

《大陸啊！我的困惑》，台北：聯經出版公司，1988年7月

《愛的學習》，台南：文化生活新知出版社，1991年3月（《在樹林裏放風箏》新版）

《馬森作品選集》，台南：台南市立文化中心，1995年4月

《追尋時光的根》，台北：九歌出版社，1999年5月

《東亞的泥土與歐洲的天空》，台北：聯合文學出版社，2006年9月

《維成四紀》，台北：聯合文學出版社，2007年3月

《旅者的心情》，上海人民出版社，2009年1月

《漫步星雲間》，台北：秀威資訊科技公司，2011年4月

《大陸啊！我的困惑》，台北：秀威資訊科技公司，2011年4月

《台灣啊！我的困惑》，台北：秀威資訊科技公司，2011年4月

《墨西哥憶往》，台北：秀威資訊科技公司，2012年3月

五、翻譯作品

《當代最佳英文小說》導讀I（馬森、熊好蘭合譯），台南：文化生活新知出版社，1991年7月（筆名：飛揚）

《當代最佳英文小說》導讀II（馬森、熊好蘭合譯），台南：文化生活新知出版社，1991年10月（筆名：飛揚）

《小王子》（原著法國・聖德士修百里，飛揚譯），台南：文化生活新知出版社，1991年12月

《小王子》（原著法國‧聖德士修百里，馬森譯），台北：聯合文學出版
　　社，2000年11月

六、編選作品

《七十三年短篇小說選》，台北：爾雅出版社，1985年4月
《樹與女──當代世界短篇小說選（第三集）》，台北：爾雅出版社，
　　1988年11月
《潮來的時候──台灣及海外作家新潮小說選》（馬森、趙毅衡合編），
　　台南：文化生活新知出版社，1992年9月
《弄潮兒──中國大陸作家新潮小說選》（馬森、趙毅衡合編），台南：
　　文化生活新知出版社，1992年9月
馬森主編，「現當代名家作品精選」系列（包括胡適、魯迅、郁達夫、周
　　作人、茅盾、丁西林、沈從文、徐志摩、丁玲、老舍、林海音、朱西
　　甯、陳若曦、洛夫等的選集），台北：駱駝出版社，1998年6月。
馬森主編《中華現代文學大系1989-2003‧小說卷》，台北：九歌出版社，
　　2003年10月

七、外文著作

1963

L'Industrie cinémathographique chinoise après la sconde guèrre mondiale (論文), Institut
　　des Hautes Études Cinémathographiques, Paris.

1965

"Évolution des caractères chinois", *Sang Neuf* (Les Cahiers de l'École Alsacienne, Paris),
　　No.11,pp.21-24.

1968

"Lu Xun, iniciador de la literatura china moderna",*Estudio Orientales*, El Colegio de
　　Mexico, Vol.III, No.3, pp.255-274.

1970

"Mao Tse-tung y la literatura:teoria y practica", *Estudios Orientales*, Vol.V, No.1, pp.20-37.

1971

"La literatura china moderna y la revolucion", *Revista de Universitad de Mexico*, Vol.
　　XXVI, No.1, pp.15-24.

"Problems in Teaching Chinese at El Colegio de Mexico", *Journal of the Chinese Language Teachers Association in North America*, Vol.VI, No.1, pp.23-29.

La casa de los Liu y otros cuentos (老舍短篇小說西譯選編), El Colegio de Mexico, Mexico, 125p.

1977

The Rural People's Commune 1958-65: A Model of Social and Economic Development (Dissertation of Ph.D. of Philosophy at University of British Columbia, Canada).

1979

"Water Conservancy of the Gufengtai People's Commune in Shandong" (25-28 May, The Annual Conference of Association for Asian Studies).

1981

"Kuo-ch'ing Tu: *Li Ho* (Twayne's World Series), Boston, Twayne Publishers, 1979", *Bulletin of SOAS*, University of London, Vol. XLIV, Part 3, pp.617-618.

"*The Drowning of an Old Cat and Other Stories*, by Hwang Chun-ming (translated by Howard Goldblartt), Bloomington, Indiana University Press,1980", *The China Quarterly*, 88, Dec., pp.707-08.

1982

"Jeanette L. Faurot (ed.): *Chinese fiction from Taiwan: Critical Perspectives*, Bloomington: Indiana University Press, 1980", *Bulletin of the SOAS*, Unversity of London, Vol. XLV, Part 2, pp.383-384.

"Martine Vellette-Hémery: Yuan Hongdao (1568-1610): théorie et pratique littéraires, Paris, Collège de France, Institut des Hautes Études Chinoises, 1982", *Bulletin of the SOAS*, Unversity of London, Vol. XLV, Part 2, p.385.

1983

"Nancy Ing (ed.): *Winter Plum: Contemporary Chinese Fiction*, Taipei, Chinese Nationals Center,1982", *The China Quarterly*, ?, pp.584-585.

1986

"*Contemporary Chinese Literature: An Anthology of Post-Mao Fiction and Poetry*, edited with an Introduction by Michael S. Duke for the Bulletin of Concerned Asian Scholars, New York and London, M. E. Sharpe Inc., 1985", *The China Quarterly*, ?, pp.51-53.

1987

"L'Ane du père Wang", *Aujourd'hui la Chine*, No.44, pp.54-56.

1988

"Duanmu Hongliang: *The Sea of Earth*, Shanghai, Shenghuo shudian, 1938", *A Selective Guide to Chinese Literature 1900-1949*, Vol.1 The Novel, edited by Milena Dolezelova-Velingerova, E. J. Brill, Leiden • New York, KØbenhavn Köln, pp.73-74.

"Li Jieren: *Ripples on Dead Water*, Shanghai, Zhong hua shuju, 1936", *A Selective Guide to Chinese Literature 1900-1949*, Vol.1, The Novel, edited by Milena Dolezelova-Velingerova, E. J. Brill, Leiden • New York, KØbenhavn Köln, pp.116-118.

"Li Jieren: *The Great Wave*, Shanghai, Zhong hua shuju, 1937", *A Selective Guide to Chinese Literature 1900-1949*, Vol.1, The Novel, edited by Milena Dolezelova-Velingerova, E. J. Brill, Leiden • New York, KØbenhavn Köln, pp.118-121.

"Li Jieren: *The Good Family*, Shanghai, Zhong hua shuju, 1947", *A Selective Guide to Chinese Literature 1900-1949*, Vol.2, The Short Story, edited by Zbigniew Slupski, E. J. Brill, Leiden • New York, KØbenhavn Köln, pp.99-101.

"Shi Tuo: *Sketches Gathered at My Native Place*, Shanghai, Wenhua shenghuo chu banshee, 1937", *A Selective Guide to Chinese Literature 1900-1949*, Vol.2, The Short Story, edited by Zbigniew Slupski, E. J. Brill, Leiden • New York, KØbenhavn Köln, pp.178-181

"Wang Luyan: *Selected Works by Wang Luyan*, Shanghai, Wanxiang shuwu, 1936", *A Selective Guide to Chinese Literature 1900-1949*, Vol.2, The Short Story, edited by Zbigniew Slupski, E. J. Brill, Leiden • New York, KØbenhavn Köln, pp.190-192.

1989

"Father Wang's Donkey" (translated by Michael Bullock), *PRISM International*, Canada, Vol.27, No.2, pp.8-12.

"The Theatre of the Absurd in Mainland China: Gao Xingjian's *The Bus Stop*", *Issues & Studies*, National Chengchi University, Vol.25, No.8, pp.138-148.

1990

"The Celestial Fish" (translated by Michael Bullock), *PRISM International*, Canada, January 1990, Vol.28, No.2, pp.34-38.

"The Anguish of a Red Rose" (translated by Michael Bullock), *MATRIX* (Toronto, Canada), Fall 1990, No.32, pp.44-48.

"Cao Yu: *Metamorphosis*, Chongqing, Wenhua shenghuo chubanshe, 1941", *A Selective Guide to Chinese Literature 1900-1949*, Vol.4, The Drama, edited by Bernd Eberstein, E. J. Brill, Leiden • New York, KØbenhavn Köln, pp.63-65.

"Lao She and Song Zhidi: *The Nation Above All*, Shanghai Xinfeng chubanshe, 1945", *A Selective Guide to Chinese Literature 1900-1949*, Vol.4, The Drama, edited by Bernd Eberstein, E. J. Brill, Leiden • New York, KØbenhavn Köln, pp.164-167.

"Yuan Jun: *The Model Teacher for Ten Thousand Generations*, Shanghai, Wenhua shenghuo chubanshe, 1945", *A Selective Guide to Chinese Literature 1900-1949*, Vol.4, The Drama, edited by Bernd Eberstein, E. J. Brill, Leiden • New York, KØbenhavn Köln, pp.323-326.

1991

"The Theatre of the Absurd in Mainland China: Kao Hsing-chien's *The Bus Stop*" in Bih-jaw Lin (ed.), *Post-Mao Sociopolitical Changes in Mainland China: The Literary Perspective*, Institute of International Relations, National Chengchi University, Taipei, pp.139-148.

"Thought on the Current Literary Scene", *Rendition* (A Chinese-English Translation Magazine), Nos.35 & 36, Spring & Autumn 1991, pp.290-293.

1997

Flower and Sword (Play translated by David E. Pollard) in Martha P.Y. Cheung & C.C. Lai (ed.), *Contemporary Chinese Drama*, Hong Kong, Oxford University Press, pp.353-374.

2001

"The Theatre of the Absurd in China: Gao Xingjian's *Bus-Stop*" in Kwok-kan Tam (ed.), *Soul of Chaos: Critical Perspectives on Gao Xingjian*, Hong Kong, The Chinese University Press, pp.77-88.

2006

二月，《中國現代演劇》（《中國現代戲劇的兩度西潮》韓文版，姜啟哲譯），首爾。

2013

Contes de Pékin, Paris, You Feng Libraire et Editeur, 170p.

八、有關馬森著作（單篇論文不列）

龔鵬程主編：《閱讀馬森——馬森作品學術研討會論文集》，台北：聯合文學出版社，2003年10月

石光生著：《馬森》（資深戲劇家叢書），台北：行政院文化建設委員會，2004年9月

廖玉如、廖淑芳主編：《閱讀馬森II──馬森作品學術研討會論文集》，台
　　北：新地出版社，2014年9月

美學藝術類　PH0175

當代戲劇

作　　者/馬　森
責任編輯/辛秉學
圖文排版/楊家齊
封面設計/楊廣榕

發 行 人/宋政坤
法律顧問/毛國樑　律師
印製出版/秀威資訊科技股份有限公司
　　　　114台北市內湖區瑞光路76巷65號1樓
　　　　電話：+886-2-2796-3638　傳真：+886-2-2796-1377
　　　　http://www.showwe.com.tw
劃撥帳號/19563868　戶名：秀威資訊科技股份有限公司
　　　　讀者服務信箱：service@showwe.com.tw
展售門市/國家書店（松江門市）
　　　　104台北市中山區松江路209號1樓
　　　　電話：+886-2-2518-0207　傳真：+886-2-2518-0778
網路訂購/秀威網路書店：http://www.bodbooks.com.tw
　　　　國家網路書店：http://www.govbooks.com.tw
圖書經銷/紅螞蟻圖書有限公司
　　　　台北市114內湖區舊宗路2段121巷19號（紅螞蟻資訊大樓）
　　　　電話：+886-2-2795-3656　傳真：+886-2-2795-4100

2016年3月　BOD一版
定價：360元
版權所有　翻印必究
本書如有缺頁、破損或裝訂錯誤，請寄回更換

國家圖書館出版品預行編目

當代戲劇 / 馬森著. -- 一版. -- 臺北市：秀威
　資訊科技, 2016.03
　　　面；　公分. -- (美學藝術類 ; PH0175)
　BOD版
　ISBN 978-986-326-365-4(平裝)

　1. 現代戲劇　2. 劇評　3. 文集

980.7　　　　　　　　　　　　105001187

讀者回函卡

感謝您購買本書，為提升服務品質，請填妥以下資料，將讀者回函卡直接寄回或傳真本公司，收到您的寶貴意見後，我們會收藏記錄及檢討，謝謝！如您需要了解本公司最新出版書目、購書優惠或企劃活動，歡迎您上網查詢或下載相關資料：http:// www.showwe.com.tw

您購買的書名：＿＿＿＿＿＿＿＿＿＿＿＿＿＿＿＿＿＿＿＿＿＿

出生日期：＿＿＿＿年＿＿＿＿月＿＿＿＿日

學歷：□高中 (含) 以下　　□大專　　□研究所 (含) 以上

職業：□製造業　□金融業　□資訊業　□軍警　□傳播業　□自由業
　　　□服務業　□公務員　□教職　　□學生　□家管　□其它＿＿＿

購書地點：□網路書店　□實體書店　□書展　□郵購　□贈閱　□其他

您從何得知本書的消息？

　　□網路書店　□實體書店　□網路搜尋　□電子報　□書訊　□雜誌

　　□傳播媒體　□親友推薦　□網站推薦　□部落格　□其他＿＿＿＿＿

您對本書的評價：(請填代號　1.非常滿意　2.滿意　3.尚可　4.再改進)

　　封面設計＿＿　版面編排＿＿　內容＿＿　文／譯筆＿＿　價格＿＿

讀完書後您覺得：

　　□很有收穫　□有收穫　□收穫不多　□沒收穫

對我們的建議：＿＿＿＿＿＿＿＿＿＿＿＿＿＿＿＿＿＿＿＿＿＿＿

＿＿＿＿＿＿＿＿＿＿＿＿＿＿＿＿＿＿＿＿＿＿＿＿＿＿＿＿＿＿＿

＿＿＿＿＿＿＿＿＿＿＿＿＿＿＿＿＿＿＿＿＿＿＿＿＿＿＿＿＿＿＿

11466
台北市內湖區瑞光路 76 巷 65 號 1 樓

秀威資訊科技股份有限公司　　　收

BOD 數位出版事業部

．．．

（請沿線對折寄回，謝謝！）

姓　　名：＿＿＿＿＿＿＿＿＿＿　年齡：＿＿＿＿＿　性別：□女　□男

郵遞區號：□□□□□

地　　址：＿＿＿＿＿＿＿＿＿＿＿＿＿＿＿＿＿＿＿＿＿＿＿＿＿＿＿

聯絡電話：(日)＿＿＿＿＿＿＿＿＿＿＿　(夜)＿＿＿＿＿＿＿＿＿＿＿＿

E-mail：＿＿＿＿＿＿＿＿＿＿＿＿＿＿＿＿＿＿＿＿＿＿＿＿＿＿＿